한국춤 백년·1

* 이 책은 한국문화예술위원회로부터 제작비의 일부를 지원받았습니다.

한국춤 백년·1

— 한국춤의 전통을 이어온 20세기의 예인들

글·사진 정범태

눈빛

정범태(鄭範泰, 1928-)는 지난 40여 년 동안 조선일보사, 한국일보사,

세계일보사 소속의 사진기자로 뉴스 현장을 기록해 왔으며,

1956년 결성된 사진 그룹 신선회(新線會)를 중심으로

한국의 리얼리즘 사진을 개척해 왔다.

1946년 한국춤을 처음 접한 후, 전국의 명인·명창·무속인 들과

교분을 맺으면서 그들을 사진으로 기록하고 정리하는 작업 또한 계속해 왔다.

요즘은 '풍류방' 대표로서 한국 전통춤의 예인(藝人)들의 행적을

정리하는 작업에 매진하고 있다.

저서로 『한국의 명무』(한국일보사), 『춤과 그 사람』(전10권, 열화당),

『우리가 정말 알아야 할 우리 전통 예인 백 사람』(이규원 공저, 현암사),

『한국명인·명창전』(문예원), 『명인·명창』(깊은샘) 등이 있으며,

사진집으로 『정범태 사진집 1950-2000』(눈빛)이 있다.

한국춤 백년·1

-한국춤의 전통을 이어온 20세기의 예인들

글·사진 정범태

초판 1쇄 발행일 — 2006년 12월 20일 / 발행인 — 이규상

발행처 — 눈빛출판사 서울시 마포구 성산동 628-4 전화 336-2167 팩스 324-8273

등록번호 — 제1-839호 / 등록일 — 1988년 11월 16일 / 편집 — 정계화·이자영·고성희

출력 —DTP하우스 / 인쇄 — 예림인쇄 / 제책 — 일광문화사

값 35,000원

이 책을 펴내며

내가 처음으로 한국춤을 접하게 된 것은 1946년 가을, 서대문구 현저동 인왕산 자락에 옮겨진 국사당 굿판에서 무당이 춤을 추는 사진을 찍기 위해 무속음악가인 이충선(李忠善, 1901–1990) 선생을 만나게 되면서부터이다. 이선생의 소개로 무속음악인 정일동(장구), 이용우(젓대·피리·해금·장구·진쇠춤·태평무), 임선문(해금), 이동안(장구·진쇠춤·태평무·신칼무·줄타기) 명인들과의 본격적인 만남이 이루어졌다.

이후 장판개 명창의 아들인 장영찬(창극배우·판소리)을 서대문 동양극장 공연 때 알게 되었고, 장영찬의 소개로 조상선(창극 소리꾼), 오태석(가야금·창극배우), 정남희(가야금·창극배우), 박귀희(가야금·창극배우), 김소희(판소리), 김여란(판소리), 임방울(판소리), 지영희(피리·해금·태평소), 성금연(가야금), 한영숙(무용) 등과 교분을 갖게 되었다. 이때부터 이분들을 자주 만나며 그들의 생활을 사진으로 담아 기록하게 되었는데, 1950년까지 서울에서 활동하고 있는 명인·명창·춤꾼·무속인 등 150여 명의 사진을 찍을 수 있었다. 뜻밖에 6·25전쟁이 발발하자 부산으로 피란을 떠났고, 1951년 전라북도 남원에 지리산 전투사령부가 세워진 뒤로는 그곳에서 문관으로 사진을 찍게 되었다. 이 와중에도 나는 남원의 소리꾼인 성향순을 알게 되어 국악에 더욱 깊숙이 빠져들게 되었다.

나는 시간만 나면 판소리꾼·무속인·춤꾼·민속음악인·놀이꾼 들을 찾아다니며 호남 일대에서 사진을 찍었다. 그 당시 나는 서울로 올라가면 국문학을 공부하여 국악·춤·민속놀이 등을 연구할 생각이었으나, 1955년 10월에 전형을 거쳐 조선일보사 편집국 사진부 기자가 되었다.

신문사 사진부 기자로 일하면서 내가 만났던 명인들을 신문에 소개했으면 좋겠다

는 생각을 품고 있었는데, 1981년 한국일보 일간스포츠 사진부에 근무하던 때에야 비로소 그 뜻을 이룰 수 있었다. 당시 이성표 편집국장이 나의 기획서를 접수하고 부장회의를 거쳐 결정하였다. 예술인 선정과 사진은 내가 맡았으며, 기사는 구히서 씨가 맡아 일주일에 한 번씩 2년 동안 107회 연재하였으며, 연재가 끝난 뒤에는 한국일보사와 국립극장 공동 주최로 연재를 통해 소개된 예인들의 공연이 국립극장에서 15회 이상 이루어졌다. 곧이어 '한국의 명무전'을 책으로 집대성하게 되었다.

20여 년이 지난 지금 한국춤이 어디까지 와 있는가를 점검해 보면 안타까움을 금할 수 없다. 1964년 국악계에도 무형문화재가 지정되었지만, 문화재 선정에서 제외된 무의식 춤들인 경기도 오산 도당굿 재인인 이용우의 진쇠춤·태평무·올림채춤, 경기도 부천 서간난의 올림채춤, 경기도 평택 오마음의 무속 살풀이춤, 황해도 만구대타굿 우옥주의 거상춤, 평안도 다리굿 정학봉의 다리굿춤, 경상도 동해안 별신굿 김석출의 묘산자춤, 전라남도 진도 정숙자의 무속 살풀이춤, 경기도 양주 박영남의 신장춤, 경상남도 밀양 김타업의 휘쟁이춤, 경상남도 동래 두꺼비춤, 전라북도 군산 두한수의 살풀이춤, 전라북도 남원 조갑녀의 민살풀이춤, 전라북도 군산 장금도의 민살풀이춤, 함경남도 함흥 장홍심의 바라춤, 평안도 평양 김정연의 승무, 이장선의 살풀이춤, 제주도 김주옥의 민요춤, 전라남도 광주 안채봉의 소고춤 등은 한국의 춤 문화에서 영원히 사라져 다시 볼 수가 없다.

60여 년 동안 가까이 지내던 명인·명창·춤꾼 한 분, 한 분이 타계하는 모습을 보며 안타까운 마음을 금할 수가 없지만 뒤늦게나마 그간의 자료를 모아 책으로 정리하게 되었다. 삼가 그분들의 명복을 빈다.

그분들과의 소중한 기억들을 간직하는 심정으로 이 책을 엮었다. 그러나 나는 그

분들의 몸짓만을 이곳에 풀어놓았을 뿐, 그분들의 깊은 한과 넓은 정신세계는 나의 능력으로는 담아낼 수 없었음을 솔직히 고백한다. 그분들은 오랜 세월 동안 천대 속에서 슬픔과 기쁨을 안은 채 광대로, 무속인으로 살아오면서 재기를 갈고닦던 한국춤의 보석들이었다.

현대화와 함께 변질되어 가는 우리의 춤과 장단 중에서도 아직 원형을 간직하고 있는 분들을 이 책에 담고자 노력하였다. 이 책에서의 수록 순서는 출생년도를 기준으로 하였으며, 여기에서 누락된 춤꾼들은 두번째 책에서 만날 수 있을 것이다. 취재에 응해 주신 모든 무용가들에게 깊은 감사를 드린다. 마지막으로 이 책을 펴내는 데 글을 준 박정진 님, 그리고 이 책을 펴낸 눈빛출판사 이규상 님과 편집부에도 고마움을 전한다.

2006년 12월
풍류방 대표
정범태

무용인류학으로 본 한국의 전통무용

문화평론가, 예술인류학 박사과정

1. 한국문화의 원형으로서의 무(巫)-무(舞)

춤은 인류의 역사와 더불어 기원했다. 원시 및 고대 제정일치 시대부터 인간은 하늘과 땅과 자연, 그리고 귀신과 신에게 제사를 지내면서 삶의 안녕과 풍년을 빌어 왔다. 또 재액과 병마를 막아 줄 것을 빌었다. 축제에는 으레 음주가무가 따르고 이때 무당(사제)은 굿(의례)을 주관했다. 굿을 할 때 무당은 춤과 노래로 신을 부르고, 신을 즐겁게 하고, 끝내 엑스터시에 도달함으로써 공수(신탁)를 받아서 사람에게 전해 준다. '무(巫)'라는 글자의 상형은 하늘과 땅 사이의 중개자로서 인간이 춤추는 모습이다. '무(巫)'와 '무(舞)'의 발음이 같은 것도 우연이 아니며, 남도에서는 무당을 '지무(知舞)', 즉 '춤을 아는 사람'이라고도 한다. 무용이야말로 '춤추는 우주'를 가장 직접적인 몸으로 표현하는 예술이다.

「위지(魏志)」'동이전(東夷傳)'에 천제(天祭)인 예(濊)의 무천(舞天)과 부여(夫餘)의 영고(迎鼓)는 그 이름에서 '북치고 춤추는 고대의 축제'를 그대로 나타내고 있다. 무천은 하늘을 향하여, 혹은 하늘 앞에서, 혹은 하늘을 춤추는 것을 상징하고 있다. 영고는 북을 치며 신을 맞이하는 것을 상징한다. 기록은 우리 민족이 축제 때면 밤낮으로 술을 먹고 마시고 춤추고 노래하는 '음주가무(飮酒歌舞)'를 한 것으로 전하는데, '국중(國中)'이라는 말에서 '나라 전체'가 떠들썩했을 축제의 정도와 규모를 짐작할 수 있다. 우리 민족은 어떤 민족보다도 '축제적 인간'임을 여실히 증명하고 있다. 지금도 그 민족혼은 면면히 이어져 어느 자리에서도 쉽게 노래하고 춤추는 것을 볼 수 있다.

무당은 인류에 보편적으로 존재하는데, 특히 동북아시아의 시베리아 샤머니즘이 부각되는 것은 문화적 스트레스로 인해 그것을 극복하거나 일탈하는 메커니즘으로서 축제가 널리 퍼졌기 때문일 것이다. 동이족, 한민족은 금수강산이라는 자연적 환경과 그것에 기인한 낙천적인 성품을 가진 민족으로서 감정 혹은 기운생동(氣運生動)을 기조로 문화를 운영한 것으로 보인다. 따라서 한민족은 신과 흥과 멋을 기조로 살아왔다고 해도 과언이 아니다.

2. 문화권으로 본 한국무용

무용인류학적으로 보면 추운 지방으로 갈수록 수직운동, 즉 위로 비상하거나 뛰어오르는 동작이 많고, 더운 지방으로 갈수록 수평운동이 많다. 수직운동에는 몸과 발이 뛰어오르는 가벼운 준비동작과 무릎의 굴신이 중요하고, 수평운동에는 발의 옮김과 엉덩이나 손을 움직이는 동작이 중요하다. 인간의 신체는 2등분하면 허리를 기준으로 상체와 하체로, 3등분하면 머리(가슴)·배·다리로, 5등분하면 머리·어깨(손과 팔)·허리(엉덩이)·무릎·발(다리)로 나뉜다. 이러한 신체의 등분과 마디를 잘 움직이고 조합하여 아름다움으로 승화하면 춤이 된다. 춤의 테크닉을 다 익힌 후에는 무엇보다도 마음으로 춤을 출 줄 알아야 훌륭한 무용가가 된다. 이는 예술 일반과 같다.

한반도의 문화권은 흔히 단오문화권(북한 지역), 추석문화권(경기·충청·호남 지역), 추석·단오복합권(강원·경상도 지역)으로 나눌 수 있는데 대표적인 예술로 단오문화권은 춤(산대놀이), 추석문화권은 노래(판소리), 복합권은 춤·노래(들놀음) 등이다. 이러한 특성이 춤에서 드러날 때는 대체로 단오권은 수직·입체적이고, 추석문화권은 수평·평면적이며, 복합권은 그 중간이다. 민속학자인 김택규는 단오권이 '도당굿—입체적·동적', 추석권이 '당산굿—평면적·정적', 복합권이 '별신굿—평면적·동적'인 것으로 보았다.

살풀이, 승무, 탈춤으로 대표되는 민속무용은 궁중무용과 크게 다르다. 궁중무용은 규범에 충실하기 때문에 감정이 억제되고 따라서 선적이고 평면적이다. 이에 비해 민속무용은 선과 평면을 바탕으로 하지만 그것에 역동성을 가미하게 된다. 그 역동성은 원을 바탕으로 곡선, 태극형, 나선형적인 동작으로 구성된다. 여기에 무거우면서도 약동하는 힘과 무게중심을 발에 두지 않고 가슴에 두면서 맺고 푸는 팔과 발꿈치부터 내려놓거나 굴신하는 다리의 정교한 놀림은 그야말로 정중동(靜中動)을 연출한다. 특히 발의 움직임 중 무릎을 굽혔다 피면서 땅을 밟아 나아가는 이른바 답지저앙(踏地低昻)의 형태는 『삼국지』「위지」'동이전'에도 나올 만큼 오래된 것이다.

한국의 춤은 선(線)적인 것을 특징으로 하기 때문에 그 선에 강약과 매듭을 주기 위해서 위와 같이 조용한 가운데 역동적인 모습을 보인다. 전통무용에서 삼분박, 다시 말하면 삼진삼퇴(三進三退), 삼전삼복(三顚三覆), 소삼대삼(小三大三) 등도 평면성의 단조함을 깨는 악센트 효과에 해당한다. 이는 직선과 도약과 비상으로 구성된 발레 등 서양무용과는 다르다. 서양무용은 도약을 위해 발과 다리의 사용이 빈번하지만, 우리의 전통무용은 어깨와 손의 사용이 빈번한 편이다. 서양무용은 마치 건축물을 쌓아 가듯 매우 축조적이고 입체적으로 공간을 꽉 차게 이용하면서 비상을 꿈꾼다. 그런 점에서 서양무용은 우리의 단오권의 특징과 매우 친연성을 갖는다. 이는 북방문화권의 기마-유목 전통이 나중에 서양문화권의 전통이 되는 것과도 일치한다.

예컨대 북방의 춤은 발과 다리를 많이 사용하고 수

직운동을 주로 하며 하늘로 비상하는 것을 클라이맥스로 한다. 이에 비해 남방의 춤은 손과 팔을 많이 사용하며 수평운동을 주로 하고 어깨를 너울너울하며 나비가 춤추듯 지상에서 퍼져 가는 것을 클라이맥스로 한다. 북방의 춤은 입체적이고 따라서 입체에서 평면으로 평면에서 선으로 들어와서 점에 머무르지만 남방의 춤은 점에서 시작하여 서서히 평면으로 옮겨 가고 평면에서 입체로 발전한다.

추석권, 남도의 춤은 방 안에서 시작했다. 따라서 방안춤, 기방춤의 특징이 잘 드러나 있다. 단오권, 북도의 춤은 마당에서 시작했다. 따라서 마당춤은 그 특징이 탈춤에서 가장 잘 드러난다. 마당에서는 도약이 용이하지만 안방에서는 도약이 쉽지 않다. 만약 마당춤을 실내의 무대에서 공연한다면 점차로 '안방춤'화할 가능성이 크다. 반대로 안방춤을 마당에 내어놓는다면 점점 '마당춤'화할 것이다. 이는 어디에서 공연되느냐 하는 장소성이 중요하다는 얘기다.

남도의 춤은 '한(恨)'의 정서를 표현하는 데에 용이하고, 북도의 춤은 '신(神)'의 정서를 표현하는 데에 용이하다. 그런데 한과 신의 중간에 있는 것이 '멋(美)'이다. 그러한 점에서 춤예술의 완성도는 멋의 달성에 있는 것이겠지만 멋을 달성하였을 때일지라도 한이, 신이 그 특징으로 드러나야 할 것이다. 흔히 우리 전통예술을 시대적으로 볼 때 신라는 멋, 고려는 신, 조선은 한으로 특징짓는 것을 볼 수 있다. 이를 지역별로 보면 추석권은 한, 단오권은 신, 복합권은 멋으로 대입하면 어느 정도 공감이 가

게 된다. 그러나 '한(恨) 따로, 신(神) 따로, 멋(美) 따로'가 아니다. 이들 삼자가 한데 어우러져 있다. 우리 전통춤을 볼 때 그 지역의 다른 예술 장르의 특성을 이해하면서 그 춤을 보면 이해와 공감이 훨씬 확대됨은 물론이다.

3. 전통무용과 신무용의 관계

한국의 전통춤은 20세기 초, 구한말과 일제 식민 과정을 거치면서 끊어질 듯하면서도 가까스로 몇 갈래로 전해졌다. 하나는 궁중 진연(進宴)에 참가하는 여령(女伶·女妓)들을 가르친 이장선(李長善(山): 1856-1927, 전남 곡성군 옥과면 출생)에 의해 명맥을 유지했는데, 그는 종9품의 참봉직을 받고 60세가 넘어 낙향하여 같은 옥과면 출신 한진옥(韓鎭玉: 1910-1991)에게 춤을 가르쳤다. 이때 한진옥은 승무와 살풀이춤, 검무 등을 배웠다.

한편 명고수이며 명안무가로 이름을 떨쳤던 한성준(韓成俊: 1874-1942, 충남 홍성군 출신)은 전통춤을 무대화함으로써 기생, 무당, 사당패, 창우, 광대 등의 놀이로 천시되던 전통춤을 본격적인 한국춤으로 격상시키게 된다. 한성준은 7세 때부터 외조부 백운채(白雲彩)에게 춤과 북을 배우고, 이어 서학조(徐學祖)와 박순조(朴順祚) 문하에서 춤과 장단을 공부하였다. 1910년대에는 협률사(協律社)·연흥사(延興社) 등 창극단체에서, 김창환(金昌煥)·송만갑(宋萬甲)·정정렬(丁貞烈) 등 명창들의 고수로 활동하였다. 1934년 조선무용연구소를 창설하여 민속무용에 전념하면서 후진 양성에 힘썼다. 춤을 아는 고

수, 리듬을 아는 춤꾼이라는 이중성에서 그의 천재성이 발휘되었다.

특히 그는 일본의 대표적인 현대무용가인 이시이 바쿠(石井漠)에게 현대무용의 기본 테크닉을 배운 최승희(崔承喜)에게 조선의 춤과 민족혼을 불어넣어 독자적인 예술세계로 이끌었다. 1935년 서울에서 '한성준무용공연회'를 가진 뒤, 도쿄·오사카·나고야·교토 등 일본 주요 도시에서 순회공연을 하였다. 그는 태평무(太平舞), 학무(鶴舞) 등을 새롭게 만들어냈으며, 민속무용 체계와 기초를 세우는 데 크게 공헌하였다. 그가 경기 도당굿 터벌림 장단에서 아이디어를 얻어 안무한 태평무는 가장 성공적인 것으로 평가된다.

한편 소위 신무용쪽에서는 세계적인 무용가인 최승희(崔承喜: 1911-1967로 추정)의 업적은 괄목할 만하다. 그는 숙명여학교를 졸업하자마자(1926) 일본으로 건너가 이시이 바쿠에게 3년간 배운 뒤, 1929년 귀국하여 '최승희무용연구소'를 열고 여러 작품발표회를 가졌다. 1938년 파리 공연에 '세계적인 동양의 무희', 1939년 뉴욕 공연에서는 '세계 10대 무용가의 한 사람'이라는 평을 받았다. 특히 한국전쟁중 북경에서 '조선민족무용 기본동작'이라는 무보(舞譜)를 만드는 획기적인 족적을 남긴다.

조택원(趙澤元: 1907-1976, 함남 함흥 출신)은 휘문고를 졸업하고 보성전문학교를 2년 만에 중퇴한 뒤, 1928년 일본으로 건너가 역시 최승희처럼 이시이 바쿠 문하에서 무용을 배웠다. 1932년 귀국하여 '조택원무용연구소'를 열었다. 1958년 도쿄에서의 은 퇴공연까지 30년 가까이 현역으로 활동하다가, 1961년 한국으로 돌아와서 이듬해 한국무용협회 이사장을 지내고, 1969년에 '한국민속무용단'을 설립하였다.

전통무용과 현대무용의 관계를 보면 전통무용은 현대무용에게 토착화하는 아이디어와 영감을 주었음에도 멸시를 받아 왔다고 할 수 있다.

최승희가 세계적인 무용가가 된 데는 한성준의 공이 컸다. 조택원의 일련의 작품에도 한성준의 영향이 전혀 없었다고 할 수 없을 것이다. 물론 전통무용은 우선 원형을 보존하고 전수하는 데에 주안점을 두어 왔지만 결국 살아 있는 사람이 행하는 예술이고 보면 창작이 끼어들지 않을 수 없고 원형의 전수에만 춤꾼이 머물지 않을 경우, 자연스럽게 창작이 되기 마련이다. 그런 점에서 전통무용도 신무용의 범주가 적용되어야 하는 것은 당연하다. 그러나 아직도 이러한 인식이 미흡하다.

전통무용은 신무용의 그늘에 가려 빛을 보지 못했는데 5·16군사정변 후, 군사정부가 1965년 중요무형문화재(인간문화재)를 지정하면서 그마나 정리되고 명맥을 유지하게 된다. 한국 근현대무용은 아직도 최승희, 조택원 등 소위 신무용 2인방을 위주로 논의되기 일쑤인데 근대무용이 사전적 정의로 '한국에서 근대 시기에 전개된 춤의 일체'라면, 당시에 중요한 춤의 담당자였던 기생·무당·사당·광대의 춤도 여기서 제외되어서는 안 될 것이다.

4. 무용의 우주론과 한국무용

시(詩)가 언어를 매체로 하는 '미(美)의 운율적 창조'라면 춤은 몸을 매체로 하는 미의 운율적 창조이다. 시에도 음악이 따라야 하지만 춤도 음악(노래)이 따라야 한다. 물론 음악이 없는 무용도 있다. 그러나 일반적으로 무용은 음악이 따르고 춤을 잘 추려면 음악에, 더 정확하게는 음악의 리듬에 민감해야 한다. 음악의 마디를 잘 모르고 추는 춤은 그래서 청중들로 하여금 감흥을 일으키지 못한다. 원시시대 종합예술로서의 축제는 아마도 주로 타악기를 반주로 하는 춤을 중심으로 전개되었을 것이며, 이에 다른 악기들이 점차 들어오는 방식으로 발전하였을 것이다.

춤의 원리는 여러 방면에서 논할 수 있겠지만 결국 무용가가 몸의 중심을 잡는 가운데 상하좌우, 원운동 등 사방으로의 몸동작을 통해 공간을 미의 공간으로 창조해 가는 과정이라고 할 수 있다. 이를 음양론으로 풀이하면 '다원다층의 음양학'이라고 할 수 있다. 이 음양학의 입장에서 보면, 춤꾼이 단전호흡을 하면서 다양한 미적 몸짓을 통해 관객에게 예술적 감흥과 카타르시스를 주게 되는데, 이때 잘 추는 춤은 관객에게 어떤 다른 예술보다 직접적인 기운을 전달해 주는 효과가 있다. 그래서 춤에 맛을 들인 사람은 다른 예술 장르에 쉬 감흥을 느낄 수 없다고 한다.

모든 예술은 행위자의 마음을 몸으로 드러내는 표현행위의 결과이다. 그 과정에서 매체는 여러가지로 존재하지만 무용은 특히 인간의 신체를 바로 사용한다는 점에서 가장 자연적이다. 여기서 자연적이라는 말은 무용은 간접적인 매체가 아니라 보다 직접적인 것이라는 뜻이다. 또 원초적이라는 점도 있다. 다시 말하면 다른 인공적인 틀이 끼어들지 않는 탓으로 감정과 정서, 호흡과 숨소리가 가장 짙게 배어 있다는 것이다. 인간의 신체적 특징-수직보행하는 특징은 매우 상징적 언어로 작용한다. 인간은 식물의 특징과 동물의 특징 위에 성립된 종이다. 인간은 하늘과 땅 사이에 존재하는데, 정적으로 보면 수목과 같다. 그 수목의 안은 수액(혈액)이 흐르고 있고 생명이 영위되고 있다. 또 수액에 적절한 산소를 함유하기 위해 끊임없는 호흡을 필요로 한다. 수목은 대지에 뿌리를 드리우고, 태양과 비는 밖에서 수목의 환경을 만든다. 그러한 점에서 인간은 물(水)을 기반으로 성립되어 있는 태양계의 가족 중 하나이다. 그런데 이 태양계의 종은 한자리에 있지 않고 움직인다. 바로 움직이는 동물이라는 점에서 식물보다 더 활발한 표현을 하고 있다. 인간 이외의 수많은 동물이 있고 그 동물 가운데서도 생각을 하는 동물로 진화한 종이다. 인간은 손과 발, 사지를 가장 다양하게 움직이는 수목이며 동물인 셈이다. 다시 말하면 인간은 무생물에서부터 식물, 동물, 더욱이 인간에 이르기까지 수많은 진화 과정을 거친 동물들의 계통발생을 한 몸에 개체발생으로 내포하고 있는 존재인 것이다. 그러니 표현이 다양할 것은 자명한 이치이다.

모든 무용은 발에서 시작한다. 발은 신체라는 하드웨어의 가장 밑바닥에 있는 것이다. 이것을 어떻게

움직이느냐에 따라 다른 신체, 예컨대 무릎·허리·어깨·손·머리 등의 동작이 영향을 받고, 동시에 동작의 연속으로 무용이 구성된다는 점에서 발을 어떻게 놓을 것인가는 안무에서 매우 중요한 것이다. 이러한 측면에서 무용가를 최소한의 입장에서 볼 때 움직이는 수목이라고 생각해도 좋고, 나아가서 말 못하는 동물이라고 생각해도 좋다. 말하자면 말 못하는 동물로서의 인간이 어떻게 표현하고자 하는 내면의 이미지를 동작으로 표현하며, 심지어 동작이 거의 정지 상태에 있다고 하더라도 그것이 어떻게 정중동을 표현하는가는 매우 중요하다. 이는 거꾸로 말하자면 무용가는 말로써 표현하고자 하는 것을 철저하게 몸짓으로 표현하여야 하는 예술가이다.

무용에서 음악(반주)과 호흡은 동작 이상으로 중요하다. 음악과 호흡은 동작의 마디이며 그 마디를 제대로 지키지 못하면 무용은 표현하고자 하는 목적을 달성할 수 없다. 그래서 훌륭한 전통무용가들은 '장단에 호흡이 들어 있다'고 표현한다. 좋은 춤, 훌륭한 춤은 장단을 꿰뚫어야 하고, 장단은 바로 음양이며, 음양은 바로 채(양)와 궁(음)이다. 무용이 단순한 운동이 아닌 것은 바로 표현하고자 하는 데에 있다. 좋은 무용을 하기 위해서는 훌륭한 신체조건도 필요하고 여러 차원의 테크닉도 필요하지만 무엇보다도 무엇을 표현할 것인가가 중요하다. 이것이 없으면 예술이 아니기 때문이다. 아무리 동작소(動作素) 혹은 동작의 의미가 정해진 클래식이라고 하더라도 창조적 표현이 없으면 예술이 아니다.

일상적 세계를 무용으로 표현할 때보다는 비일상적 세계를 표현할 때가 더욱더 표현의 의미는 커진다. 예컨대 조상, 신령, 귀신, 신의 표현은 여기에 해당한다. 이와 관련하여 한국문화의 원형인 무(巫)를 생각하지 않을 수 없다. 한국의 전통예술은 무(巫)에서 분화되었고 무용도 여기서 예외가 아니다. 도리어 무용은 특히 무(巫)와의 연관이 깊다고 해야 할 것이다.

무용은 전통예술의 종합예술적 성격이 강하다. 무용은 연극보다 더 오래된 종합예술이다. 연극에도 말이 없는 무언극이 있기는 하지만 신체예술인 무용에 비할 수는 없다. 무용은 말 이전의 예술이다. 무용에는 소리(음악)와 그림(미술)이 들어가지 않을 수 없다. 아름다운 무용은 물론 무대와 분장이라는 전제 위에 쌓아 올려지는 '의례(ritual)=사설(logomenon)+행위(promenon)' 중 사설(말·노래)이 없이 구성되는 역동적인 건축물과 같다. 음악이 그것을 대신하고 있다.

무용의 비언어적 특성은 바로 초일상성(超日常性)과 통하고 이것은 초월적인 존재인 신·정령·조상(귀신), 심지어 자연계의 모든 것과 교통(communication)하는 것이 된다. 이것은 비언어적(nonverbal), 눈에 보이지 않는(invisible), 들을 수 없는(inaudible) 것으로 요약된다. 이것은 제의적이다. 한편 이와 달리 반일상성(反日常性)은 언어적(verbal), 눈에 보이는(visible), 귀에 들리는(audible) 것으로 요약된다. 이것은 현실적이다. 어느 쪽이든 무용은 무한한 우주의 에너지와 하나가 되는 것이다. 그러

기 위해서는 신체적인 리듬은 자연에서 감응을 받고 감화된 심상을, 자연의 리듬을 지닌 형상으로 나타내는 것이다. 신체가 상하좌우로 도약하고 움직이며 도는 운동 속에서 우주를 볼 수도 있고 들을 수도 있다.

무용이야말로 인간의 무의식까지 파고들어 동식물의 세계를 인간의 신체적 움직임으로 표현하는 예술이다. 이것이야말로 감응, 교감 그 자체이다. 그러한 점에서 인간은 소우주(micro cosmos)이고 무용을 통해서 대우주(macro cosmos)의 넘쳐흐르는 리듬과 유기적인 신체로 하나가 된다. 이것이 바로 천지인(天地人) 사상이다. 우리의 전통무용은 무언의 몸짓을 통해 '천지인' 사상을 형상화한 예술이라고 할 수 있다. 또 춤의 테크닉 면에서는 '음양사상'을 실현하는 특성을 보인다. 세계 속에서의 한국춤이 민족적 특수성과 세계적 보편성을 획득하는 일이야말로 무용계 전체의 숙원이 되어야 할 것이다.

1

한성준 韓成俊, 1874-1942

태평무

옛 속담에 부처님이 살이 찌고 안 찌는 것은 석수장이 손에 달렸다는 말과 같이, 아무리 소리를 잘하는 명창이나 춤을 잘 추는 무용가라도 반주자의 한 장단에 멋을 올리고 내릴 수가 있다. 그러므로 명창과 고수는, 무용가와 반주자는 함께 호흡하는 것이다. 한성준은 충남 홍성군 갈산면에서 세습 예술가인 아버지 한천호와 어머니 김아개 사이의 육남매 중 장남으로 태어났다. 그는 여덟 살 때에 외조부 백운채(白雲採)로부터 소리 장단과 춤의 기초를 닦고 홍성, 서산, 태안 등으로 장날 난장 굿판의 풍물패를 따라다니다가 줄광대인 서학조(徐學祖)를 만나 줄타기를 배워 공연을 하였고, 박수조(朴守照) 고수 문하로 들어가 북장단을 익혔다.

그는 열한 살부터 갑오년까지 고수로 열다섯 차례 창방을 실었으며, 그 뒤로는 국창 김창환, 전남 나주의 박기홍, 같은 나주 출신인 송만갑, 전남 구례의 이동백, 충남 비인의 김창룡, 충남 홍성의 정정열, 전북 익산의 유성중 등 당대 최고 명창의 고수로서 명성을 날렸다. 그의 문하생으로도 40여 명이 있었으나 그의 가락을 엿본 제자로는 강태홍 외에 두세 사람에 불과했다고 한다. 또한 그는 명고수일 뿐만이 아니라 춤에도 뛰어난 안무와 춤꾼으로 제자가 1백여 명이나 되었고, 모두 상당한 수준의 무용가로 이름을 날리며 활동했다고도 한다. 그의 전성기이던 1930년대의 '한성준음악무용단'의 단원이었던 지영희(1909-1980)는 일본의 도쿄·오사카·교토 등을 돌며 공연하던 시절, 현지에서 음악 녹음과 방송 출연을 했다는 이야기를 1950년대에 나에게 자랑삼아 이야기했었다.

1935년 경기도 도당굿 터불림장단을 듣고 안무한 그의 태평무는 태평시절의 왕과 왕비, 공주 세 사람이 앉아서 궁녀들이 추는 춤을 구경하다가 왕이 흥에 못 이겨 자신도 모르게 춤을 추게 되고, 이때에 터불림장단으로 징·장구·꽹과리가 반주하는 중간에 왕이 왕비와 공주를 불러 세 사람이 흥겹게 춤을 추는 내용이다. 장단은 점점 빨라지는 올림채장단으로 넘어가며 궁녀가 왕과 왕비, 공주를 옹호하며 화려하게 끝나는 춤으로(공연 시간은 8분 정도), 이러한 그의 태평무는 무용가가 장구 장단을 칠 줄 알아야 확실한 춤동작으로 옮길 수 있으며, 남자와 여자의 기본 춤동작이 확연히 구분돼 있다고 한다.

태평무는 수제자인 강선영을 통해 중요무형문화재 제92호로 1988년 12월에 지정되었으며, 그의 태평무에 대한 기록은 지영희의 『민속음악연구』 자료집의 성금연 편에 무속 장구 터불림으로 기록되어 있다.

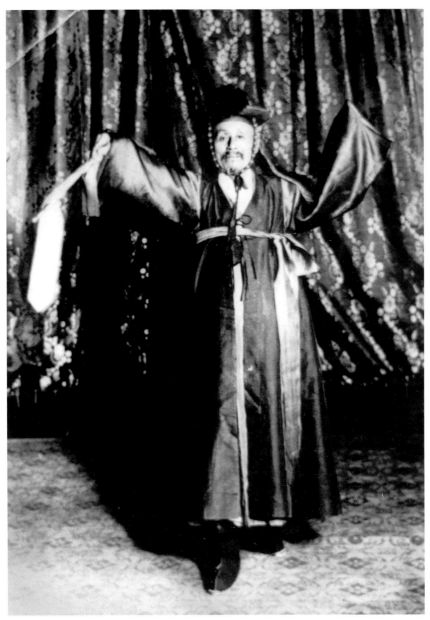

태평무 | 한성준

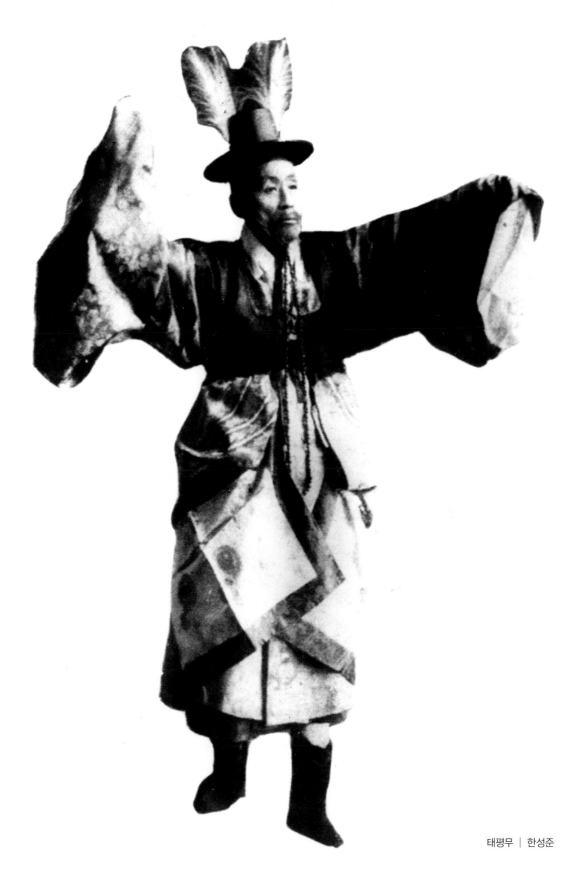

태평무 | 한성준

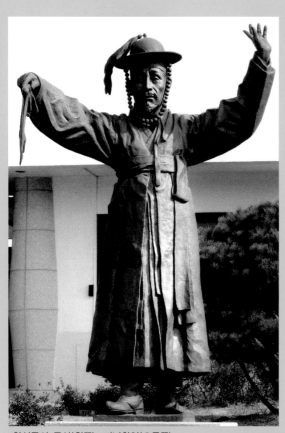

한성준의 동상(왼쪽), 기념촬영(오른쪽)

제자들과의 기념촬영(가운데가 한성준)

김유경 金裕慶, 1906-2001

봉산탈춤

봉산탈춤은 조선조 말부터 시작된 황해도 해서탈춤의 대표격이며, 탈춤의 과장된 시나리오는 산대도감 계통의 한 분파임을 알 수 있다. 타지방 탈놀이의 영향을 받으며 많은 부분이 개량되어 온 봉산탈춤은 벽사의 성격이 강한 내용이었으나 지금은 풍자적이고 오락적인 요소가 두드러진다.

춤의 동작은 한삼을 경쾌하게 뿌리면서 팔을 빠른 동작으로 굽히고 펴는 깨끼춤을 기본으로 하여, 삼현육각의 연주와 염불, 타령, 굿거리장단에 맞추어 추는 춤을 중심으로 몸짓과 동작, 재담과 노래 등이 어우러진 탈춤극이다. 봉산탈춤의 중흥자로 약 2백 년 전 봉산의 이속이었던 안초목은 전라도 어느 섬으로 유배되었다가 돌아온 후 나무탈을 종이탈로 바꾸었다 한다.

김유경은 황해도 봉산에서 태어나 열여덟 살에 신천의 김부연으로부터 탈춤을 배워, 스물두 살이 되던 해 신촌 온천장에서 첫 춤을 선보인 후 일제강점기가 되어 탈춤을 못 추게 될 때까지 7년 동안 매년 4월 초파일은 신천에서, 단오에는 사리원에서 탈춤을 추었다. 해방 후 월남하였으나 다시 월북하여 1·4후퇴 때에 다시 피란을 내려와 서울에 자리를 잡은 후부터, 그는 다시 탈춤을 추기 시작하여 이승만 대통령 탄신 축하공연 등 여러 행사에 참여하였다.

김유경은 춤을 가르치기도 했으나 봉산탈춤 예능보유자로 지정되는 과정에서는 탈락되었다. 그러나 그는 봉산탈춤보존회와 관계없이 예전에 그가 배운 탈춤을 그대로 보전하며 활동하였으며, 그의 장기인 첫목중춤의 복색 또한 요즈음의 봉산탈춤과는 다르다. 복색도 달라 더거리의 깃과 동정이 다르고, 일자 소매가 아닌 보통 저고리의 소매처럼 둥글며 색동이고, 더거리의 허릿단은 삼각의 귀불 모양으로 마무리되었다. 그의 춤사위는 외사위와 겹사위의 구별이 뚜렷하며 외사위에서 한 손을 들어올려 머리 위에서 휘둘러치는 동작은 힘차고 선명하다. 1983년 국립극장 한국 명무전에서 공연된 그의 옛 봉산탈춤은 관객들로부터 커다란 박수를 받았다.

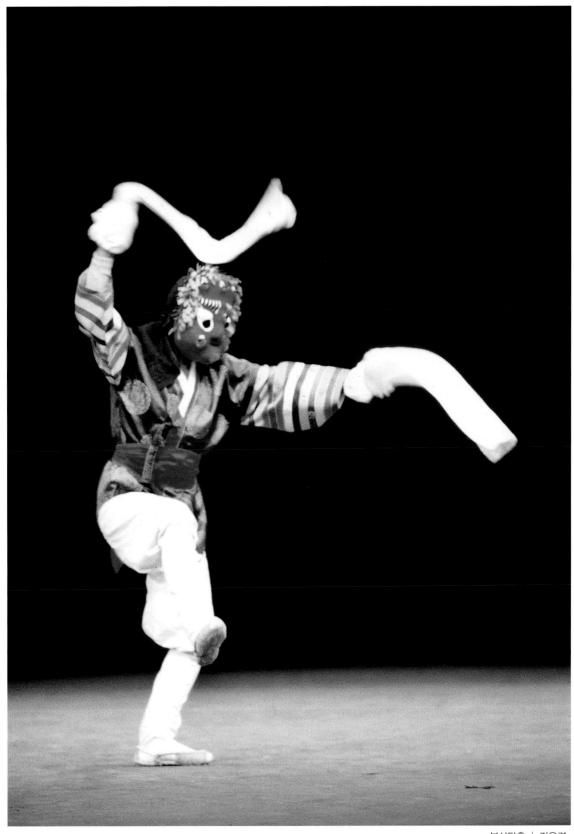

봉산탈춤 | 김유경

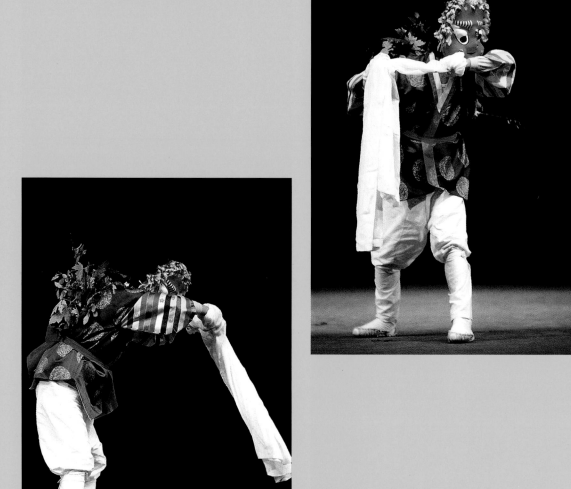

봉산탈춤 | 김유경

두한수 杜韓秀, 1906-1989

살풀이춤

"나야 돈이 있었나. 하지만 만경평야 만석꾼 천석꾼들이 친목계를 모을 때 내가 회계를 맡게 되어서 돈 귀한 줄 모르고 세월을 보냈지." 놀이의 멋으로 살아온 두한수는 젊은 시절의 추억을 회상하며 자신의 춤을 만들었다. "기러기춤이란 게 생각나. 진주 출신의 도금선(都今仙)이 군산 권번에 있을 때에 그 사람한테 배워서 추었지. 월북한 최승희가 군산에 있던 도금선을 만나 사나흘 동안 어울리며 놀던 때에 춤꾼들이 바닷가로 나갔었는데, 거기서 기러기들이 날고 내리는 것을 보고는 누가 더 실감나게 기러기춤을 추는지 내기를 했었거든. 그때 내가 상을 받았어." 이때의 인연으로 그는 최승희의 초청을 받아 평양 무대에도 섰다며 자랑한 적이 있다. 두한수는 전북 옥구에서 태어났으나 군산에서 살았다. 그의 첫 직업은 일본인이 경영하는 농장의 서기였지만 당시 유행하던 인조견 한복을 입고 출근을 했다는 이유로 파면되고, 군산시 면상동에 있던 군산 권번 서기로 들어갔다. 그의 나이는 스물세 살로 이때부터 그는 노래와 춤을 가까이하게 된다. 어린 시절부터 멋쟁이로 소문이 났던 그는 노래와 춤의 멋을 즐기던 사람이었다. 본래 흥이 많아 가끔 놀이판에 끼어들어 춤을 추었고, 그때마다 사람들로부터 잘한다는 칭찬을 들었다. 그러던 어느 날 본격적으로 춤을 배우고 싶다는 생각이 들자 당시 권번의 춤선생으로 있던 김백용과 군산에서 춤을 가장 잘 추는 기생이었던 도금선으로부터 춤을 배우기 시작했다. 기생들보다도 인기가 많았던 그는 춤꾼으로 놀이판에서 한때를 보냈다. "잔머리춤이란 걸 만들어 춤을 춘 적이 있는데, 잔고갯짓으로 장단을 받으면 사람들이 굉장히 재미있어 했어." 그래서인지 그의 살풀이춤에는 멋을 부리고 놀던 가락이 스며 있다. 당시 그의 춤은 학습으로 얻어진 춤이라기보다는 놀던 가락으로 자신이 만들어낸 춤으로서 멋이 흐르는 춤이라는 평가를 받았다.

세습재인도 아니었던 두한수는 팔십 평생 춤을 사랑하며 장단을 즐기던 춤꾼으로 도가 트였던 멋쟁이였으며, 1973년부터 1979년까지 6년간 한국국악협회 군산지부장으로서 군산의 국악계를 이끌기도 했다.

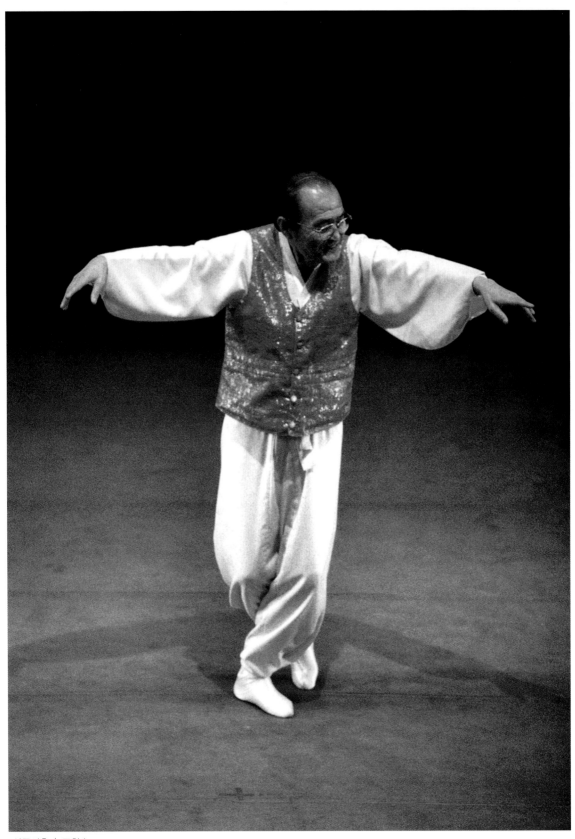

살풀이춤 ｜ 두한수

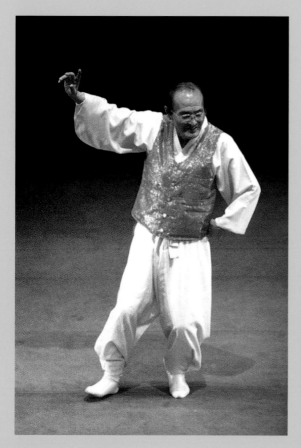

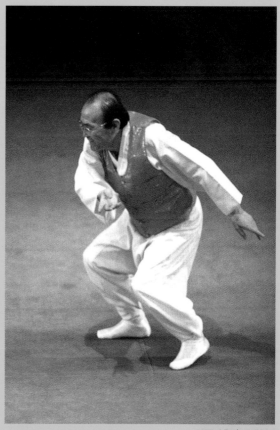

살풀이춤 | 두한수

박홍주 朴洪柱, 1906–1998

문둥북춤

고성 오광대춤은 전 5과장으로 구성되어 있는데, 제 1과장에서 문둥이 광대가 소고를 들고 나와서 굿거리장단에 맞추어 한바탕 추는 춤이 바로 문둥북춤이다. 불치병을 앓고 있는 문둥이의 비애를 부자유스러운 동작으로 나타내다가 환희에 찬 동작으로 변하기도 하며, 음탕한 동작을 표현하다가 덧배기장단에 엇박 사이로 빠져나가기도 한다.

박홍주는 경남 고성군에서 태어나 열세 살 때부터 농악판을 따라다니며 여러가지 악기를 익혔다. 꽹과리, 장구, 북 가락을 모두 배웠으며, 소고와 상모에는 으뜸가는 재주꾼으로 소문난 사람이다.

문둥북춤의 차림새는 누더기 옷차림에 울퉁불퉁한 문둥이 형상의 탈바가지를 쓰고서 그 위에 대로 만든 패랭이를 눌러쓰고 문둥이 조막손으로 소고를 친다. 그는 일제강점기인 20대 후반부터 문둥북춤으로 이름을 날렸다. 특히 덧배기장단에 엇박 사이로 빠져나오는 춤가락은 오직 그만이 출 수 있는 춤이다.

예전에 진주 개천예술제에서 양산 사찰 학춤의 김명덕이 문둥북춤을 추었는데, 덧배기장단에 엇박 사이로 빠져나오는 사위를 보고 내가 깜짝 놀라 춤이 끝난 뒤에 김명덕에게 그것은 고성 박홍도 씨의 춤가락이 아니냐고 물었더니, 나에게 춤 보는 데에는 귀신이라며 그날 저녁을 같이하면서 웃었던 적이 있다. 마산 북면에 사는 김애정도 박홍도의 덧배기춤을 좋아하여 때로 그를 초청해 춤도 구경하고 자리를 함께하곤 했다.

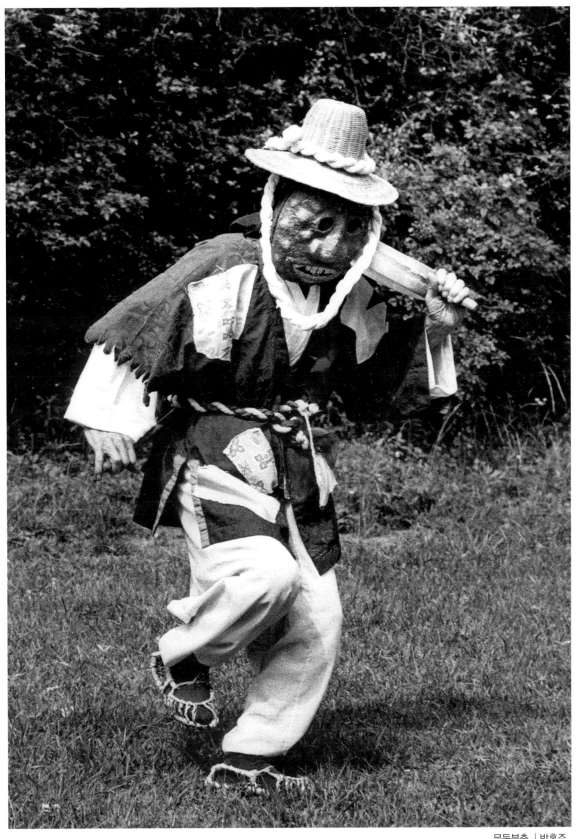

문둥북춤 | 박홍주

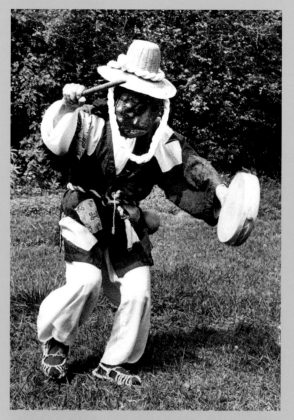
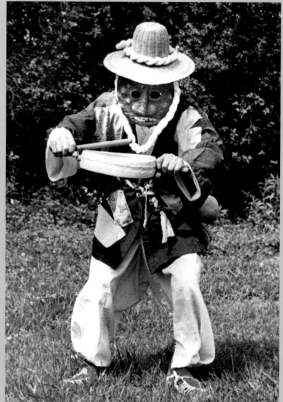
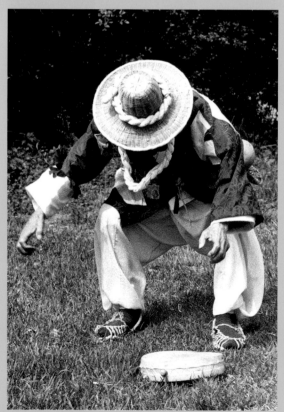
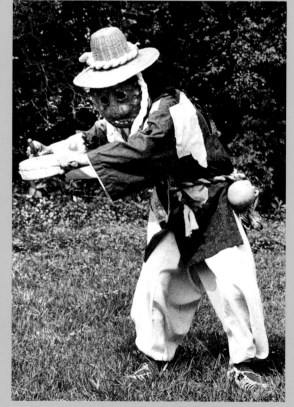

문둥북춤 | 박흥주

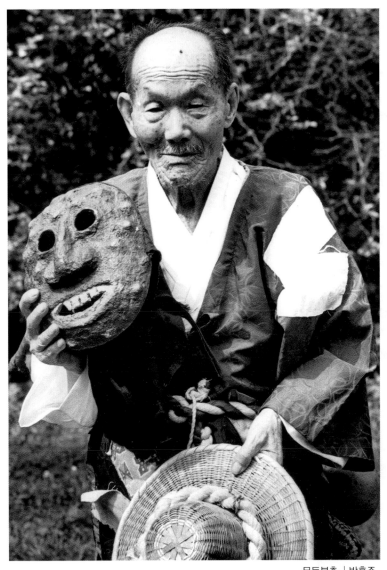

문둥북춤 | 박흥주

이동안 李東安, 1906–1995

진쇠춤

태평무·진쇠춤·신칼대신무 등을 추는 천하의 명인인 이동안이 검은 막 속에서 누워 발에다 탈을 씌워 재담과 발놀림의 탈춤으로 기예능보유자가 된 것은 흥미로운 일이다. 경기도 화성군 향남면 송곡리 활성 세습무당 남편들의 계모임인 재인청의 재인이었던 이화실의 손자로, 같은 재인청 출신인 이재학의 외아들로 태어난 그는 마지막 재인청 도대방을 지내면서 재인이 갖추어야 할 기량과 재주를 한 몸에 지닌 재인 중의 재인이다. 어름사니(줄광대)로 시작하여 광무대에서 김관보로부터 배운 기본춤은 물론 태평무·진쇠춤·승무·살풀이춤·화관무와 훗날 지방 공연 때 전남 목포 씻김굿의 지전춤을 보고 자신이 안무한 엇중모리 신칼대신무, 박춘재로부터 배운 경기 잡가와 발탈 등으로 방방곡곡을 돌며 난장판을 펼치며 그는 수많은 춤을 추었다. 또한 그는 춤만이 아니라 경기잡가, 남도잡가, 무속음악, 민속음악 전반에도 도가 튼 재인이다.

내가 이동안 선생을 알게 된 것은 해방 후 그가 서울에서 활동할 당시였다. 나는 그가 어떤 분인가 궁금하던 차에 당시 장안의 유한마담들이 조직한 '이동안후원회'에서 재주만큼이나 화려하게 활동하고 있던 그를 처음 만났다.

이동안은 6·25 이후로 춤과 민속음악연구소를 개설하여 후학 지도에도 전념하였으며, 그가 만든 단체들은 전국 방방곡곡을 누볐다. 그러던 그가 한동안 소식이 없어 수소문 끝에 대전에서 만나 뵈었을 때에는 어찌된 영문인지 그의 모습이 너무나도 초라하여 가슴이 미어질 것만 같았다. 왕년의 화려함과는 거리가 먼 외로운 생활을 하고 있는 그의 이야기를 나는 신문에 소개했다. 그것이 계기가 되어 민속학자인 심우성 선생의 도움으로 이동안은 온양에 거처를 마련하고, 그 뒤에 서울로 올라와 연구소를 다시 개설할 수 있었다. 그는 오직 연구소에서 제자들을 가르치는 데에만 힘쓰다가 1983년, 그의 여러 춤 가운데서도 누워서 추는 발탈로 기예능보유자가 되었다.

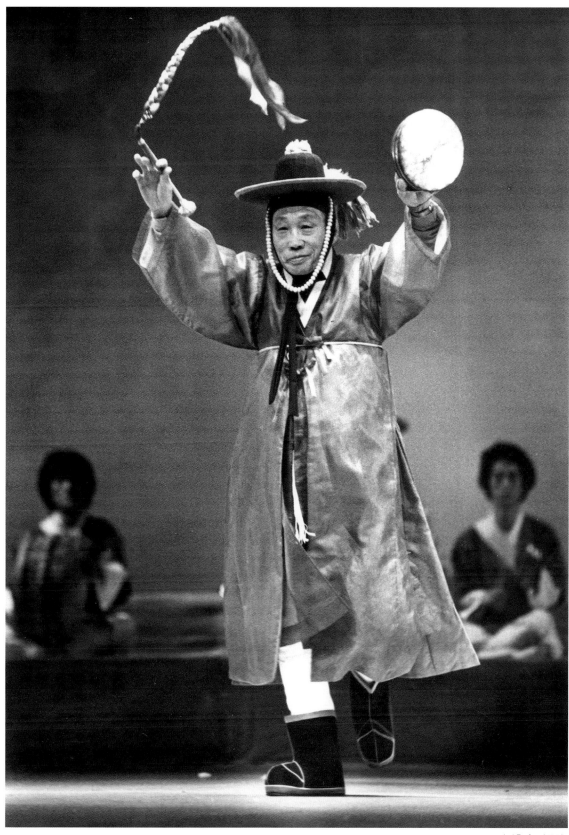

진쇠춤 | 이동안

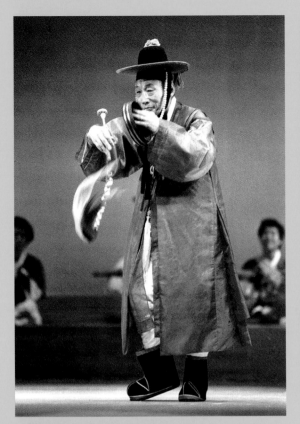
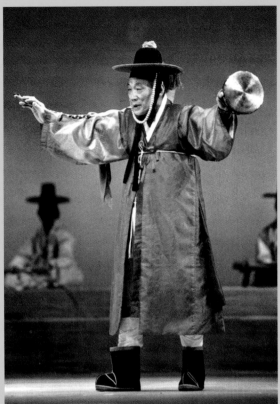
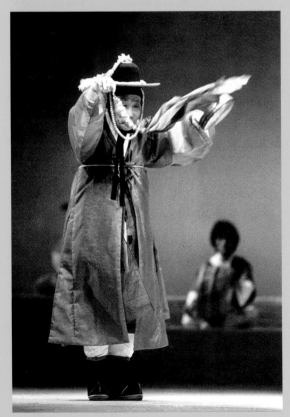

진쇠춤 | 이동안

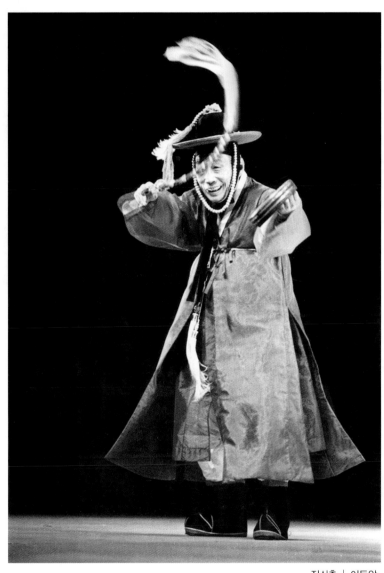

진쇠춤 | 이동안

조성현 趙聖鉉, 1906-1993

채상장구

농악에서는 악대를 쇠꾼·치배·군총·취군아라 한다. 또 농악의 종류에 따라 굿패·국중패·건립패·걸궁패·중매굿패·두레패라 부르기도 한다. 건립패나 굿중패를 뜬쇠라고 하고 두레패를 두렁쇠라 하는데 이것은 곁말 은어이다.

조성현은 동네에 들어온 풍물패를 따라다니다가 평생을 농악판에서 채상소고와 채상장구를 두드리며 70여 년의 세월을 보냈다. 사랑패의 풍물 우두머리인 상쇠 송순갑과는 선후배 사이이며, 남사당 남운용과는 형제처럼 친하게 지냈다. 농악판의 장구재비는 고깔장구와 채상장구로 나뉘는데, 호남지방은 거의가 고깔장구이며, 영남지방은 거의가 채상장구이다.

채상장구의 복색은 더그레를 걸쳐 입고 삼색띠를 두르며 채상모를 단 전립을 쓴다. 상모를 돌리면서 장구를 치는 채상장구가 구경꾼들에게는 더 재미있다. 조성현은 풍물패 장구재비로 상모를 돌리지 못하면 말뚝장구재비라 놀리며 채상장구의 화려함을 자주 내세웠다. 그가 상모를 빙글빙글 돌리는 것만 봐도 신기한데 장단에 채상을 세워 뒤로 젖히며 상모채의 흰 창호지 가닥을 바로 곤두세우고 뒤로 젖히는 묘기는 기가 막힐 정도이다.

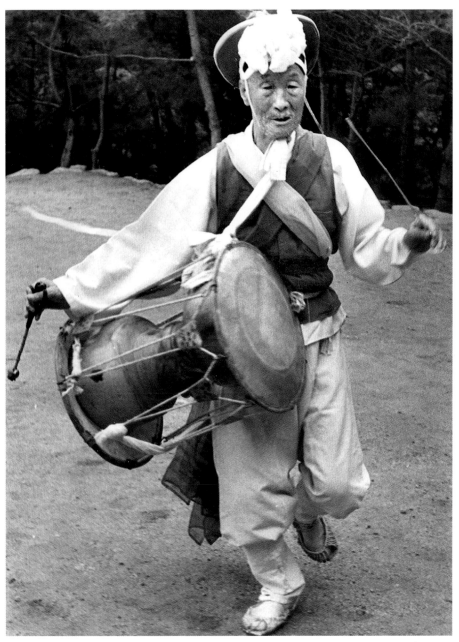

채상장구 | 조성현

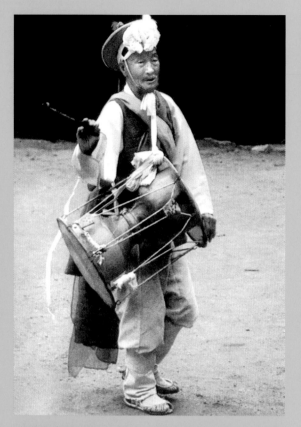

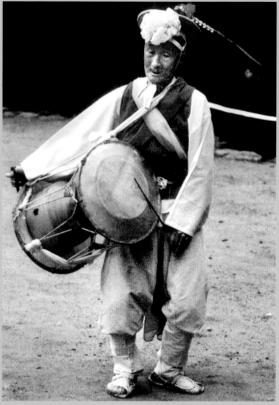

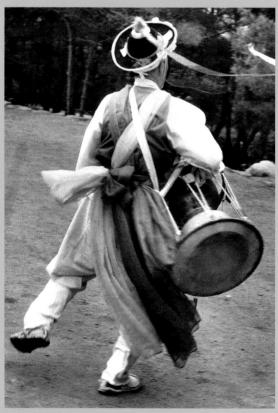

채상장구 | 조성현

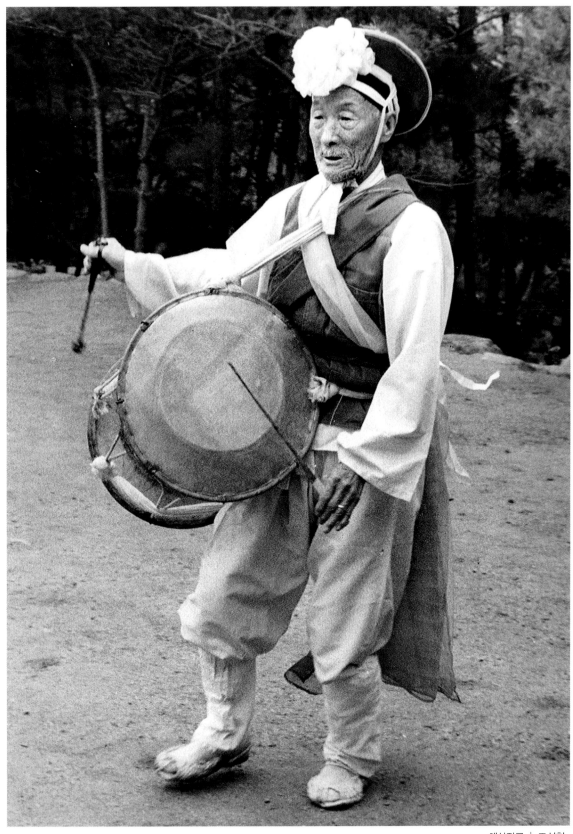

채상장구 | 조성현

하보경 河寶鏡, 1906-1997

북춤

경남 밀양지방의 백중(음력 7월 보름)놀이는 머슴들이 논매기를 마치고 몸풀이를 위해 며칠 동안 놀던 축제이다. 송아지를 내걸고 씨름판을 벌려 힘자랑을 하며, 그해의 제일 힘이 센 머슴은 다음해에 새경을 올려 받을 수 있는 기회가 주어진다. 이러한 놀이판에서는 춤꾼들이 여러가지 재주를 선보이는데, 당시 북춤을 추던 하성옥(河聖玉)의 춤을 이어받은 이가 아들 하보경으로, 그는 북춤·양반춤·범부춤으로 중요무형문화재 제68호가 되었다.

지금으로부터 27년 전에 나는 경남 양산군 원동면으로 선생을 처음 만나 뵈러 갔었다. 삼랑진역에서 내려 원동까지 가려면 당시만 해도 완행열차밖에 없던 시절이라 택시를 타야 했는데, 원동에 도착했을 무렵은 쌀쌀한 기운이 퍼지던 초가을의 날씨가 완연했다. 물어물어 그의 집을 찾아갔더니 처음 보는 낯선 얼굴인데도 반가워하며 내 두 손을 맞잡고 흔들었다. 취재차 왔다고 인사를 드리니 "신문에 나면 서울에서도 놀고 미국에도 갈 수 있나?" 하시자 옆에 계시던 부인께서 "영감 신문에 나면 미국에 갈 수 있게 좀 해주소"라고 하여 다같이 폭소를

터뜨리던 기억이 아직도 생생하다.

하보경은 경남 밀양읍에서 농악단 모갑이인 아버지 하성옥과 춤꾼인 어머니 이삼선 사이에서 태어났다. 그는 중농가에서 태어나 어려서 아버지가 추던 북춤을 흉내내기 시작하여 훗날 중요무형문화재가 되었으며, 오직 북 하나만을 메고서 한평생을 북과 함께 놀다 가셨다 해도 틀린 말이 아닐 정도로 북 하나만 있으면 절로 신명이 나던 춤꾼이었다.

처음 뵙고 난 몇 년 뒤에 경남 창녕군 영산읍 3·1문화놀이마당에서 다시 만났을 때, 그는 보슬비 속에서 통영갓을 쓰고 도포 자락을 날리며 추는 양반춤을 추고 있었다. 공연 후에 인사를 드렸더니 "언제 왔노?" 하고 반색하면서, 끝나고 나서 식사나 같이 하자며 손을 꼭 붙잡았다. 그날 저녁 만난 자리에서 그는 젊어서는 부모가 먹여 주어 춤을 추었고, 늙어서는 나라에서 먹여 주어 죽는 날까지 북을 두드리며 춤이나 실컷 추다 갈 거라는 말씀을 했다. 집 한 칸 없이 살면서도 아무런 아쉬움과 욕심 없이 선비의 자세로 서민의 춤을 추어 온 그는 살아생전 그의 말 그대로 춤만 추다가 북과 함께 세상을 떠났다.

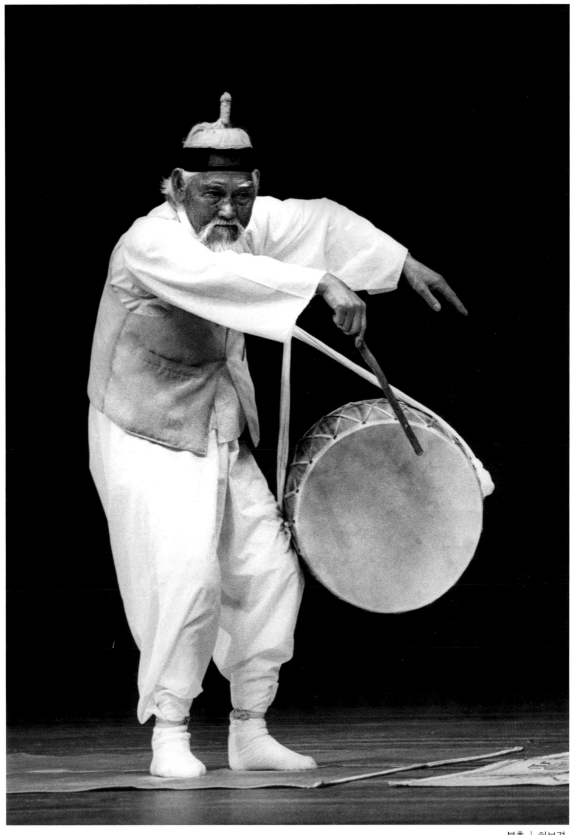

북춤 | 하보경

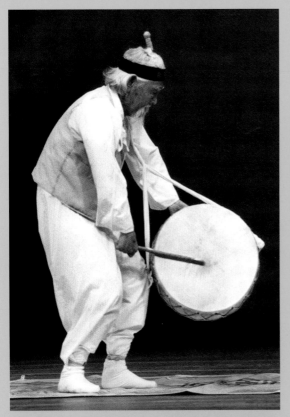

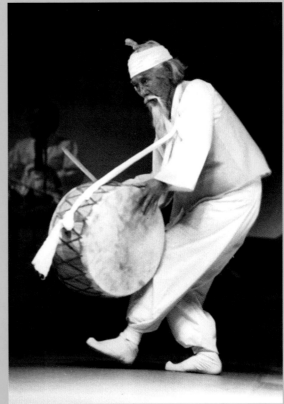

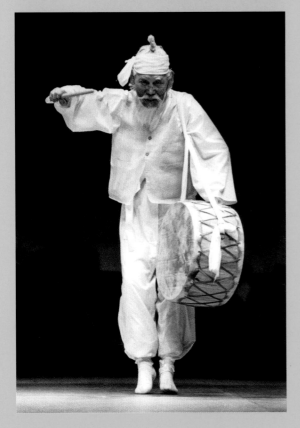

북춤 | 하보경

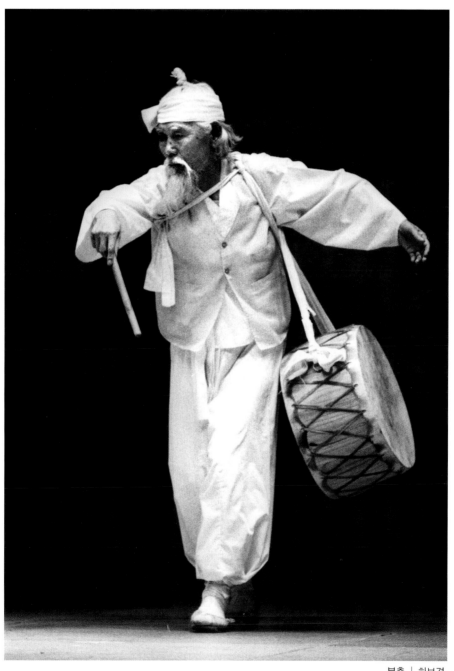

북춤 | 하보경

조택원 趙澤元, 1907–1976

"나의 생애는 무엇보다 유랑과 순례의 인생이었다. 그동안에 나는 오직 무용만을 천직으로 알고 그 외롭고 험한 길을 내 혈육의 이해도, 동포의 격려도, 내 정부의 후원조차도 없이 오직 나의 운명과 천성만을 길잡이로 일로매진하였다. 그것이 얼마나 어렵고 쓰라리고 아득한 길인가를 지금처럼 알았던들 나는 감히 그 길을 택하지는 못했으리라 믿어진다. 그것은 진정 하룻강아지 범 무서운 줄 모른다는 격이었다. 1927년 가을, 내게 달린 모든 것을 내던지고 경성역을 떠난 것이 그 기구한 나의 생애의 원죄였다. 그러자 1937년 가을, 마음을 정하고 고베 항에서 파리를 향해 마르세유 행 기선에 올라탄 것이 그 파란의 도화선이 되었다. 그 뒤 나는 1957년 내가 무대생를 떠날 때까지 해외에서(주로 미주와 유럽)만도 도합 5백여 회의 공연을 하였다(프랑스에서만 2백 회가 넘었다). 그리하여 그곳의 수십 만 시민에게 처음으로 우리 고유의 예술을 보여주었다." — 조택원의 자서전 중에서.

조택원은 함경남도 함흥에서 아버지 조종완과 어머니 김금오 사이의 삼대독자로 태어났다. 귀여움을 독차지하던 어린 시절 할아버지의 무릎에 앉아 듣던 소리와 춤을 따라하던 재롱이 그를 무용가로 자라게 했다. 1920년, 은행에 다니던 그가 기독청년회(YMCA) 주최 아마추어 무용에 끼어들어 코팍(우크라이나 민속춤)을 추어서 갈채를 받은 것이 무대생활의 시작이 된다. 다음해인 1921년 10월, 경성매일신문사 주최로 부민관에서 공연을 한 일본의 이시이 바쿠 무용단의 공연을 보고 감동을 받은 그는 춤의 세계로 본격적인 첫발을 내딛게 되었다. 당시 매일신문사 사회부장이었던 이석우에게 이시이를 만나게 해달라는 부탁을 한 그는 이시이를 만난 자리에서 춤을 배우고 싶다는 말을 하였고, 이시이는 직업무용가가 되기 위해서는 여러가지 어려움이 많다는 이야기를 해주었다 한다. 그러나 그는 결국 일본으로 건너가 이시이의 문하생이 되었다. 당시 연구소에는 여자가 여섯 명, 남자는 자신과 이시이 둘밖에 없었다. 여섯 명의 여자 중에는 1년 먼저 들어온 최승희도 있었다.

오른쪽 어깨가 늘 약간 올라가 있던 그는 양쪽 어깨의 균형을 잡는 데에만 1년의 시간이 걸렸다. 그러나 그 뒤로는 군무에 출연하게 되었으며, 2년 후에 솔로로도 출연할 수 있었다. 그의 첫번째 공연은 아사히 신문사 주최로 방악좌라는 대극장에서 당대의 명지휘자였던 야마다와 일본 교향악단의 반주로 이루어졌으며, 그의 춤은 "움직임의 어떤 매혹"라는 평가를 받았다.

조택원 무용사진

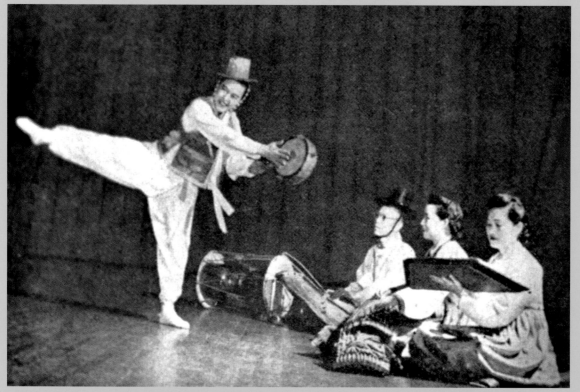

조택원 무용사진

조택원의 일본 공연 포스터(위), 기념촬영(아래)

김천흥 金千興, 1909−

처용무

처용무는 많은 궁중정재 가운데서도 형성과정이 가장 재미있는 춤이다. 용왕의 아들이 서라벌의 귀빈으로 살다가 어느 날 밤늦게 돌아와 보니 역신(疫神)이 그 아내를 탐하고 있는데, 그는 오히려 노래를 지어 불렀다. "밝은 달에 밤들어(새어) 노니다가 들어와 다리를 보니, 가라리(다리) 네히러라. 둘은 내해이고 둘은 뉘해언고, 본디 내해다만은 뺏겼으니 어찌 하리꼬." 그때 역신이 현형(現形)하여 앞에 꿇어앉아 말하기를 "내가 공의 아내를 사모하여 지금 과오를 범하였는데 공이 노하지 아니하니 감격하여 아름답게 여기는 바다. 금후로는 맹세코 공의 형용을 그린 것만 보아도 그 문에 들어가지 않겠노라" 하였다. 이때 처용이 부른 노래와 춤이 처용무의 근본으로 처용무가 악귀를 몰아내는 의식무가 된 것이다. 서기 879년 신라 제49대 헌강왕 때의 일로 고려 때는 궁중나례로 궁중에서 의식무로 추어졌고, 조선조로 이어져 『악학궤범』에 실려 궁중정재로 굳혀졌다. 처음에는 흑포사모(黑布紗帽)의 독품이다가 쌍처용이 등장했고, 조선조 중기 후에 오방(五方) 처용무로 확립되었으며, 학연화대처용무합설(鶴蓮花臺處容舞合設)로 화려하게 변하였다. 김천흥은 이왕직(李王職) 아악부원양성소에 들어가 순종 탄신 50주년 축하공연으로 어전에서 춤을 춘 한국 궁중무용의 정통 계승자이다. 1964년 무형문화재 종묘제례악 기능보유자가 된 그는 1971년 처용무가 중요무형문화재 제39호로 지정되면서 처용무의 예능보유자로도 지정되었다. 궁중 무동으로 시작하여 오늘날 한국 전통춤의 수호자로 건재하는 그의 처용무는 우리가 볼 수 있는 조선 왕궁의 마지막 모습이다. 우리의 춤무대가 여성들의 전유물이 되다시피 할 정도로 여성 무용인구가 많지만 처용무만은 여자가 추어서는 그 맛이 나지 않는다. 김천흥은 후계자 양성 과정에서 "여자들에게도 가르쳐 보았지만 도무지 처용무의 맛이 안 난다"고 했다. 근래에는 국악원에서 그에게 배운 제자들이 오방처용무를 추고 있다.

격식이 고아(古雅)하고 춤사위가 장중하여 궁중무용의 왕자라 불리는 처용무를 추는 김천흥은 궁중무의 대가(大家)로서 손색이 없다.

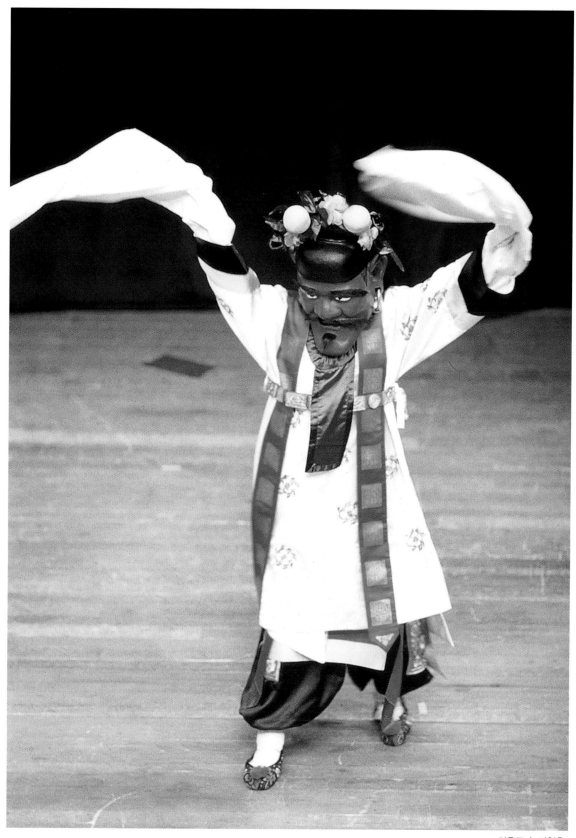

처용무 | 김천흥

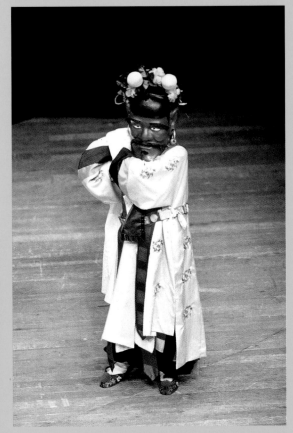

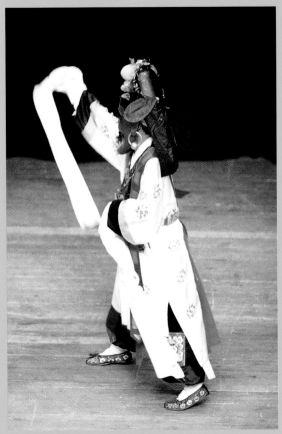

처용무 | 김천흥

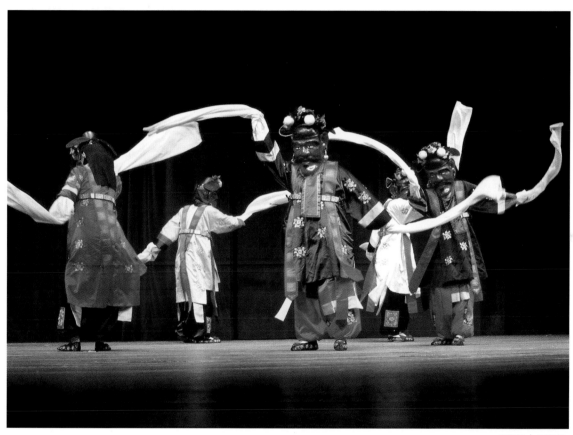

처용무 | 김천흥

공대일 孔大一, 1910-1990

살풀이춤

"광주는 협률사를 시작으로 남도 소리의 본산이지만, 지금은 서울로 모두 떠나고 황무지처럼 되었어." 남도국악원 소리 선생을 하면서 살풀이춤 한 자락과 함께 마음을 달래던 공대일의 춤은 전문가에게 배운 것은 아니지만 소리와 함께 동무가 되어 자연스럽게 추게 된 춤이다. 그는 장단을 잘 알고 있기에 장단에 맞추어 손을 들고 내리는 것이 그의 춤이 되었다.

전남 승주군 송광면 월산리 판소리 집안에서 태어나 열네 살에 판소리 학습을 시작하여 스물한 살에 창극단에 들어가 전국을 순회하며 공연을 하였다.

그가 가장 오랫동안 머물렀던 단체는 동일창극단이었다. 그는 또한 소리 선생으로 장단을 치며 많은 무대에 섰지만 그가 춤을 남에게 가르친 적은 없다. 1974년 광주지방문화재로 지정되었고, 1972년 서울로 올라와 공간극장에서 고사창 발표회를 하였으며, 1980년대에는 한국 명무전 국립극장 무대에서 춤을 추었다. 공대일의 딸은 창무극으로 유명한 공옥진이다.

무표정한 동작으로 장단에 따라 풀어가는 그의 춤제는 퍽 여유롭다.

살풀이춤 | 공대일

살풀이춤 | 공대일

살풀이춤 | 공대일

조한춘 趙漢春, 1911–1995

터벌림춤

조한춘이 추고 있는 터벌림춤도 진쇠춤과 같이 당산제나 새남천도굿에서 추는 춤이다. 도당굿을 할 때 한 쌍이 춤을 추는데 한 사람은 더그레를 입고 꽹과리를 치면서 추고, 또 한 사람은 홍철릭에 붉은 갓을 쓰고 신칼을 들고 마주서서 오방지신의 법도를 따라 터를 밟는다 하여 터벌림춤이라고 한다.

경기 도당굿 부정놀이에 터를 밟는 그 발디딤이 특이해서 보는 사람의 눈길을 끄는 춤이다. 터를 밟아서 부정을 막는다는 뜻을 표현하는 이 춤은 실제 밟아가는 발놓임이 두드러진다. 왼손에 꽹과리, 오른손에 채를 들고 두드리며 차근차근 사뿐사뿐 오방지신을 밟아 가는 디딤새는 규격이 지닌 멋과 단정함이 있고, 되풀이되는 리듬 속에 흥과 신명이 난다.

경기무속(京畿巫俗)에서 평생을 살아온 조한춘의 터벌림춤은 장단과 춤의 멋을 다듬어서 보여준다. 1911년, 경기도 김포군 양촌면 대포리서 태어난 그는 두 살 때 아버지를 잃고 외가의 그늘에서 자랐다. "백부가 올림채춤을 잘 췄고 시나위 피리를 잘 불었지만, 우리 조서방네는 무속이 별로 내놓을 만하지 못했지. 외가가 전통 있는 무속집안이었어." 그의 어머니 역시 이름난 큰무당이었다.

외가의 무속적 전통을 이어받아 그는 여덟 살 때부터 무속 장단을 배우기 시작했다. 인천 앞바다 영종도 출신인 양백준에게 해금을, 경기도 광주 출신의 양경원에게 피리를 배우기 시작했다. 그는 배움이 시작된 직후부터 굿판의 악사로 한몫을 했다. 그 시절부터 그의 일생은 그의 말로 "품 팔러 다니기에 바빴던" 일 많은 세월이었다.

배우고 일하고 지켜 가며 살아온 일생으로, 그는 경기 도당굿의 모든 장단에서 시작하여, 경기 이북 황해도, 평안도의 웬만한 무속 장단은 모두 꿰뚫은 대가가 되었다. 게다가 이흥원(李興元)에게 배우고, 어깨너머 공부로 익힌 창솜씨도 곁들이고 있어 국악 민속음악 전반에 널리 통달했다. 그 중에서도 올림채춤을 비롯한 경기 도당굿 여러 거리에 나오는 춤과 무속음악, 해금, 시나위 피리가 장기이다. 굿판이건 국악 무대이건 장단과 춤이 있는 곳에는 어디든 빠지지 않고 끼어들었고, 나중에는 쓰임새 많은 악사로 바빠진 것이다.

이충선, 지영희, 김광식 등 해금의 대가들도 그에게 한 가락쯤 배워 갔다는 것이 그의 자랑이었다. 방송은 열일곱 살 때부터 인연을 맺었고, 임방울의 단체나 광주 춤꾼인 줄광대 임상문의 광월단, 임춘앵의 단체 등과 함께 많은 국악 무대를 거치기도 했다. 1995년 10월 29일, 지병으로 세상을 떠났다.

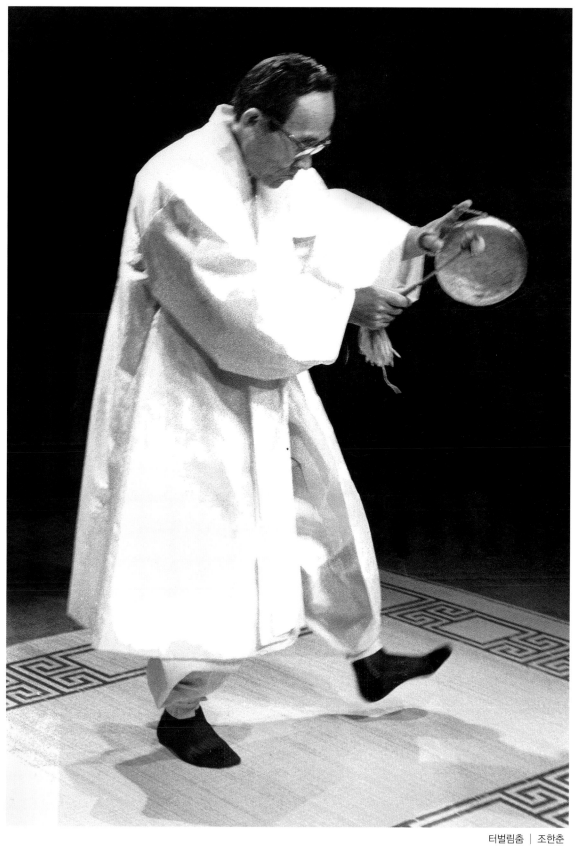

터벌림춤 | 조한춘

송순갑 宋淳甲, 1912-2001

상쇠춤

송순갑은 충남 부여군 은산리에서 태어나 그의 나이 열일곱에 경남 진주에서 걸궁패에 끼어 소고와 땅재주를 배워 사당이 되었다. 당시 진주에는 사당의 모든 놀이에 뛰어난 이운문 사형제가 걸궁패를 이끌고 있었다. 여러가지 기예에 뛰어난 큰형 이운문이 그에게 소고를 가르쳤고, 그 동생 이재문은 땅재주를 가르쳤다. 동생인 이기문 역시 쇠를 두드리며 노는 재주에 능했다.

일찍이 사당들의 마당놀이에서 재주가 뛰어난 선생으로부터 전수한 송순갑은 소고놀이와 땅재주로 자신의 이름을 떨칠 수 있었고, 그가 세상을 떠나기 전까지만 해도 남사당의 옛놀이 여섯 마당을 재현하는 작업에 가장 믿을 만한 증언자였다.

그는 해방 전 임상호가 이끄는 남사당패의 줄타기 광대인 임상문이 이끌던 대동창극단 등으로 가설무대 창극단 공연에 참여했고, 동래에서 걸립도 했다. 8·15해방 후에는 농악대가 여러 곳에 많이 생겨서 서울을 중심으로 전국을 무대로 장구, 땅재주, 소고춤 등으로 불려다녔다.

남운룡(南雲龍), 양도일(梁道一) 등이 남사당을 재기시켜 문화재지정 조사보고서를 제출할 때 그는 사당으로 지켜 온 그의 땅재주를 가지고 자신 있게 참가했지만 결과는 실망스러웠다. 남사당놀이 여섯 마당 중 꼭두각시놀음만 문화재로 지정되고 나머지 다섯 가지 놀이는 제외된 것이다. 일생을 사당으로 재주를 지켜 온 이판의 뜬쇠가 모멸을 당한 것이다. 이후 송순갑은 대전에서 살면서 쇠에 힘썼고, 땅재주는 사람들에게서 차츰 잊혀져 갔다.

남사당 풍물놀이는 하나의 농악놀이로 인사굿부터 시작하여 24판 내외의 굿을 벌인다. ㄷ자형과 ㅁ자형의 놀이가 있고, 쇠가락은 쩍쩍이 가락처럼 빠른 가락이 발달되어 있으며, 무동춤과 놀이가 타 지역에 비하여 다양하게 발달되어 있다. 춤으로는 경기 농악의 깨끼춤, 좌우치기, 적금놀이 등이 있는데 충청농악의 2인 무등타기인 '동리'와, 3인 무등타기인 '삼동', 3단과 양옆으로 두 사람을 올려놓는 '동고리', 그리고 3단 무등타기라 할 수 있는 '맞동리' 등이 있다.

그는 사당에서 배운 여러가지 재주를 다 멀리하고, 만년에는 농악판에서 꽹과리를 두들기며 충청남도 도문화재로 활동하다가 세상을 떠났다.

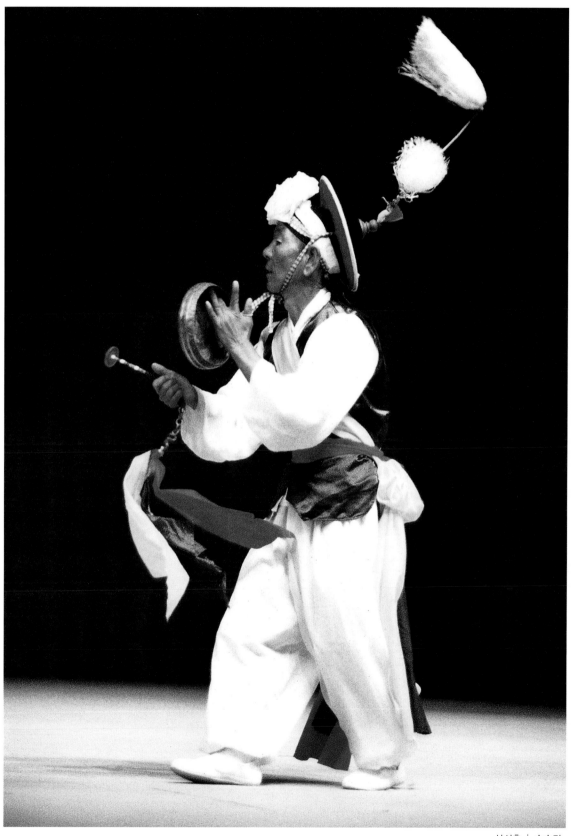

상쇠춤 | 송순갑

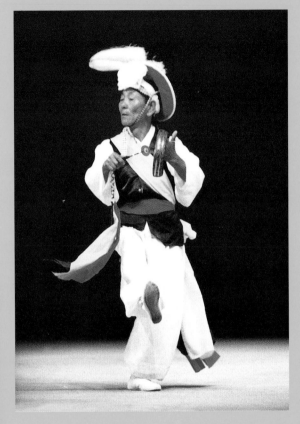

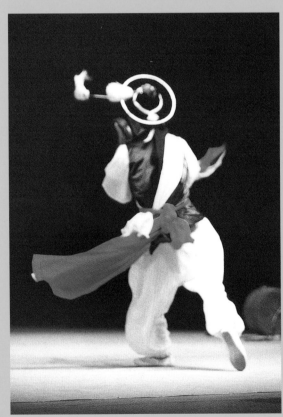

상쇠춤 ｜ 송순갑

김타업 金他業, 1913-1992

휘쟁이춤

휘쟁이춤은 영남에서는 휘쟁이, 호남에서는 방장쇠춤, 경기 서울에서는 망나니춤으로 불린다. 옛날 벼슬아치나 부호들이 이 세상에서 저세상으로 갈 때에 원한에 쌓인 귀신들이 저승길을 방해하지 못하도록 상여 앞에서 양손에 칼을 들고 허공에 휘저으며 삼현 음악에 맞추어 장지까지 따라가며 추는 춤이 휘쟁이춤이다.

내가 1950년대 호남지방에서 본 방장쇠춤은 장사를 지내기 전날 밤에 진오귀굿으로 망자의 혼을 씻겨 저승으로 보내는 굿을 할 때 공터에 있던 상여를 상두꾼들이 어르며 상여소리에 맞추어 추는 춤이었다. 다음날 날이 밝아 장지로 상여가 나갈 때 다시 한 번 삼현 음악에 맞추어 험한 탈을 쓰고 칼을 휘저으며 앞장서는 것까지 춤은 계속되었다. 그리고 경기 서울의 망나니춤은 상여놀음중 상여 앞에서 탈을 쓰고 추는 것이었다.

김타업은 밀양 태생으로, 집안이 3대를 잇는 춤의 달인이다. 그는 어린 시절부터 춤을 보고 배워 지켜 온 춤의 계승자이다. 아버지 김주서에게 춤을 배운 그는 밀양 지역의 여러 민속놀이나 의식 속에 있는 이색적인 춤들을 많이 알고 있었고, 탈 제작과 악기 제작에도 남다른 재주를 갖고 있었다. 그 중에서도 휘쟁이춤은 독보적인 위치를 차지하고 있었다.

휘쟁이춤은 불교 의식과는 달리 요령이나 쇳소리는 쓰지 않고, 무서운 형용의 탈을 쓰고 장구와 북장단에 맞춰 상여 앞에서 두 손에 든 청룡도를 휘두르며 잡귀·잡신을 베어 나가면서 춘다. 이 춤은 잡귀를 쫓는다는 의식의 뜻이 있지만 그 춤사위가 박력이 있어 또 하나의 색다른 한국춤으로 꼽을 수 있다. 산발한 머리에 적색 귀면탈이 험상궂고, 칼을 든 두 팔사위와 행진을 겸한 발사위가 시원하다. "휘쟁이는 춤을 출 때 절대로 뒤를 돌아봐서는 안 되지. 한 번에 20리는 내려가야 하는 거야." 김타업은 어려서 큰 상여가 나갈 때면 휘쟁이 형용이 재미있어서 흉내를 내다가 아예 배워 버렸고, 나중에는 여기저기 불려다니면서 휘쟁이 노릇을 했다.

"가난한 상민들이야 남에게 못할 짓을 해봤자 별게 있나. 돈 있고 권세 있는 사람들은 죽어서 가는 길도 불안한 거지." 이렇듯 장례 때 휘쟁이가 필요한 이유에 대한 그 나름대로의 설명도 재미있다.

김타업은 휘쟁이춤 외에도 밀양 지역의 모든 풍류에 능하며, 밀양백중놀이의 춤과 장단도 그가 맡은 부분이 크고, 그에게 배운 마을의 재인들도 많다. 밀양백중놀이 상쇠 인간문화재로, 밀양민속예술보존회의 상임지도위원으로 활동하다가 1992년에 세상을 떠났다.

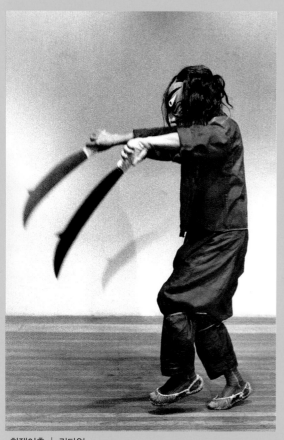
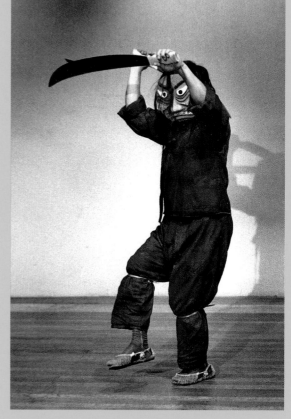

휘쟁이춤 | 김타업

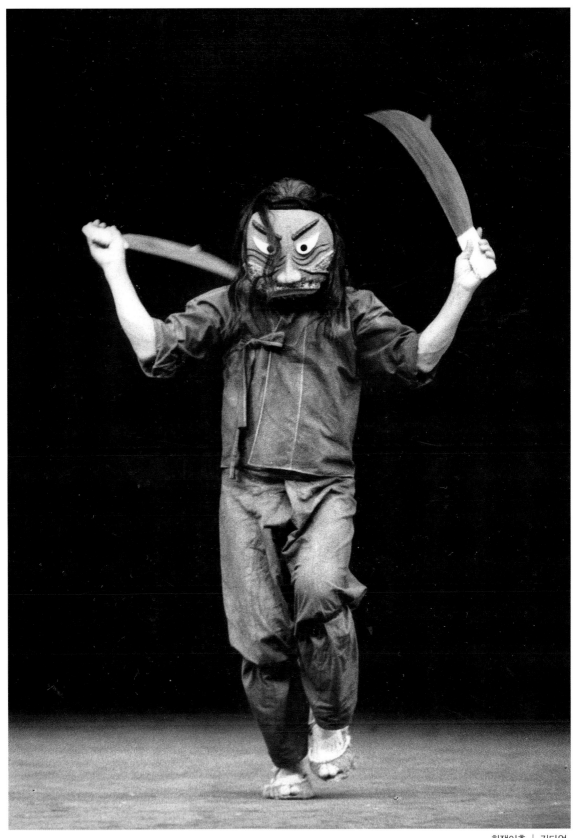

휘쟁이춤 ｜ 김타업

문육지 文陸地, 1913−1992

완보춤

송파산대놀이에 사용되는 탈은 모두 32개로 재료로는 바가지, 소나무껍질, 종이 들을 사용한다. 탈춤의 반주 악기로는 삼현육각인 피리, 젓대, 해금, 장구, 북 등을 사용하지만 길놀이에서는 꽹과리와 징이 추가된다. 장단으로는 염불, 타령, 굿거리장단이 쓰이며, 기본적인 춤사위로는 염불장단에 맞추어 추는 거드름춤의 사방재배·용트림·활개펴기가 있고, 타령장단에 추는 깨끼춤으로는 화장무·여다지·멍석머리·곱사위·깨끼리·건드렁·배치기·거울보기·영풍뎅이(연풍대)·덜미잡이·궁둥치기·팔뚝잡기·자라춤 등이 있으며, 굿거리장단의 건드렁춤이 있다. 춤의 특징으로는 손춤사위로 해서지방 탈춤에 비하여 아기자기한 동작과 뛰지 않는 답지무로 되어 있고, 양주별산대놀이에 비하여 거드름춤류는 부족하나 깨끼춤류는 발달되어 있다.

송파 태생의 문육지는 열다섯 살부터 송파산대놀이에 끼어들어 어른들의 귀여움을 받으며, 스무 살부터는 본격적인 탈춤을 배우며 놀이에 나섰다.

그의 춤은 투박하면서도 재미와 세련미를 보이는 탈춤이다. 뛰는 동작은 마치 위에서 끌어당겨 주는 것같이 탄력이 넘치고 장단에 걷는 걸음걸이나 얼러대는 팔사위에도 흥에 취한 무게가 있어 보인다. 송파산대놀이를 처음 시작할 당시에는 김도환, 박희선, 조용환 등이 한창 이름을 날리던 탈춤꾼들로 김도환의 노장춤이 으뜸이었다. 윤종현의 먹중, 박희선의 먹중과 팔먹중, 조용환의 샌님 역이 단골춤이었는데, 그는 이들로부터 춤을 배웠다. 특히 김도환의 장단에는 춤이 저절로 추어진다고 하였다.

"내가 신명이 나서 했지. 누가 시킨다고 되겠어. 춤은 타고난 끼가 없이는 출 수가 없지." 완보춤을 추던 그가 내게 남긴 말씀이다.

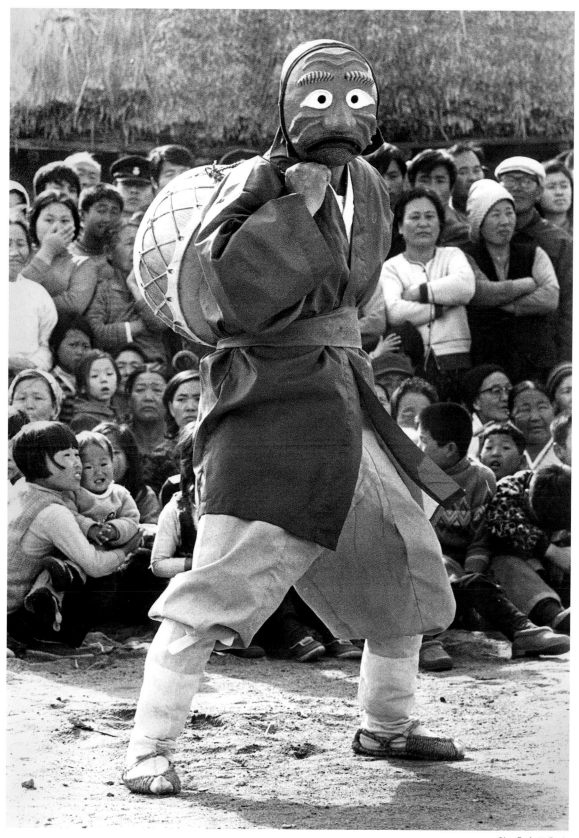

완보춤 | 문육지

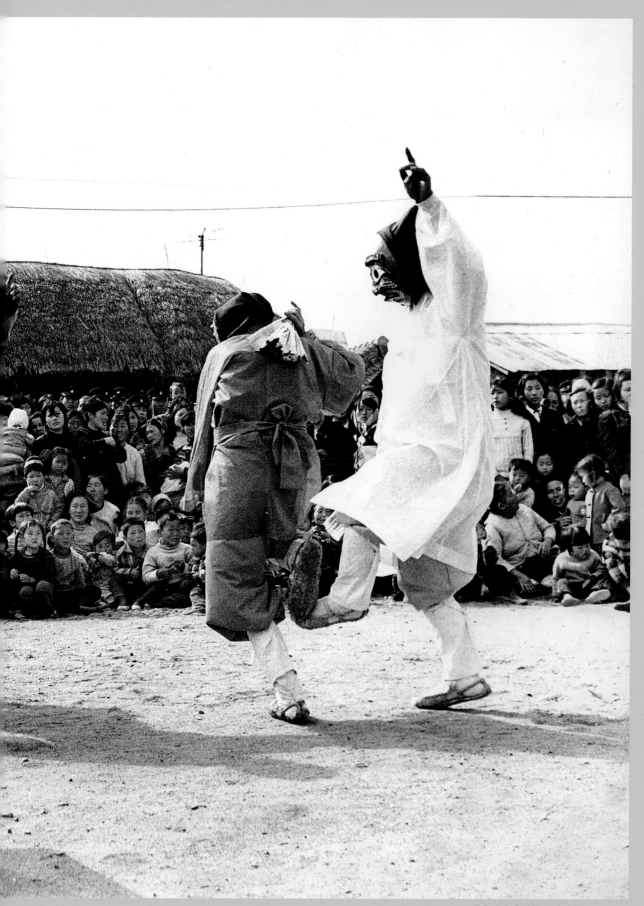

문육지가 출연한 송파산대놀이, 1959

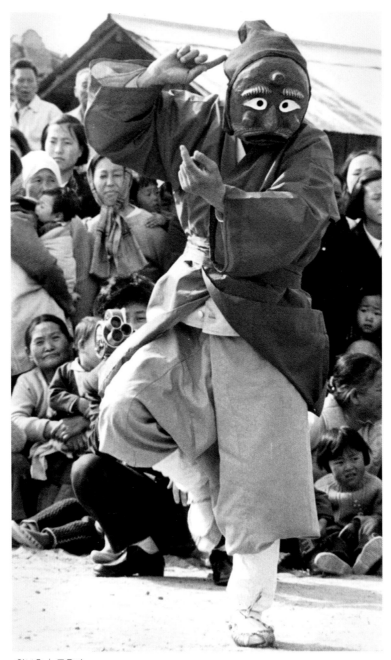

완보춤 | 문육지

박봉호 朴鳳浩, 1913-?

제대각시춤

동래야유의 제대각시춤은 옛 모습 그대로 남자가 여자 행색을 하고 추는 것이다. 제대각시 역으로 중요무형문화재 기능보유자가 된 박봉호는 단홍 치마에 노랑 저고리, 배꽃 고깔에 꽃신을 신고 목에 붉은 띠를 둘러 좌우로 늘어뜨리고서 연지곤지를 찍은 새침한 새색시 탈을 쓴다. 영감의 첩으로 등장해 본처인 할미의 화를 돋우어 죽게 만드는 역으로, 대사는 한 마디도 없이 아양스런 몸짓과 간드러진 춤가락이 돋보인다. 여자보다도 더욱 여성성을 강조하여 사뿐한 일자 걸음새와 한 손으로 치마를 살짝 잡고 다른 한 손은 어깨 위에 접어 푸는 동작, 양팔을 번갈아 가며 어깨 위에 접어 푸는 춤사위는 박봉호의 춤에서만 볼 수 있는 즐거움이다. 그는 동래에서 태어나 동래 제1공립보통학교를 졸업하고 일본에서 공업학교를 다녔으나, 해방과 함께 돌아와 본격적으로 춤을 추기 시작했다. 어려서부터 동래야유에 끼어들어 각시춤 흉내를 내던 경험과, 소년 시절부터 기방에 가깝게 지내면서 좋은 소리와 멋진 춤을 많이 보고 자란 덕에 그는 그들의 장단과 춤을 흉내내며 자신을 교육시켰다. 늦은굿거리장단과 자진굿거리장단으로 풀어가는 그의 제대각시춤에는 옛날 동래 관기들의 춤에서 나오는 정제된 발놓임새가 뚜렷하다.

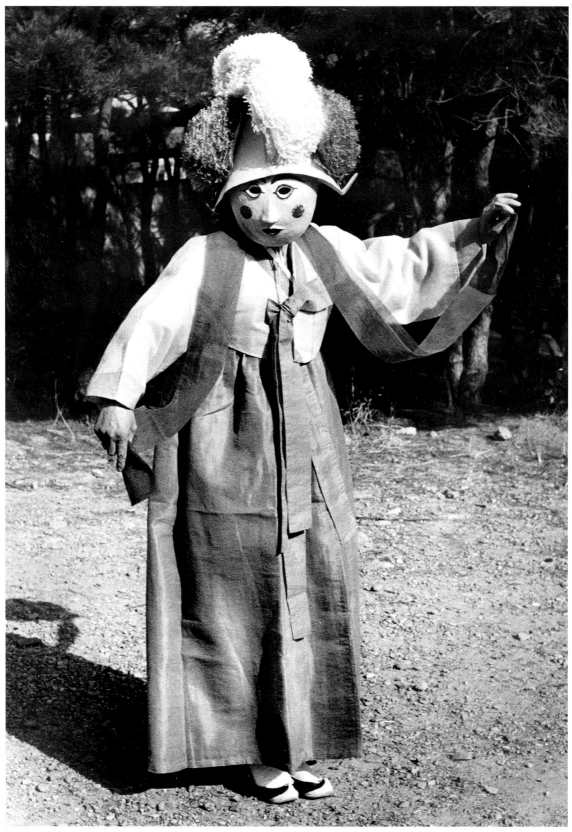

재대각시춤 | 박봉호

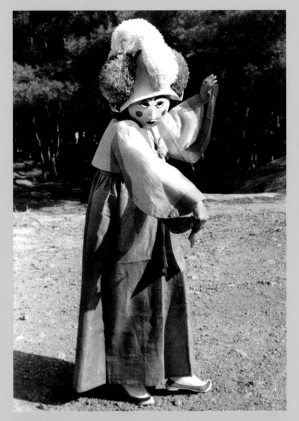
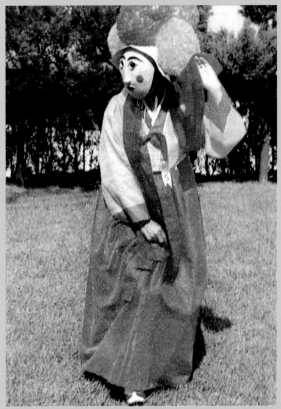
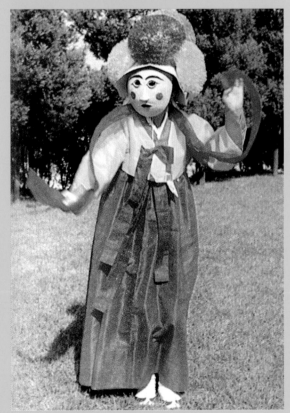
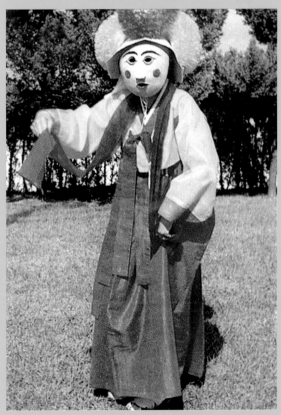

재대각시춤 | 박봉호

전사섭 全士燮, 1913-1993

설장구

농악에서 설장구는 두 가지로 나뉠 수 있는데, 호남지방의 우도농악은 꽃고깔을 쓰고 영남지방은 채상을 단 전립을 쓴다. 남도지방 설장구는 잔가락을 많이 쓰는 겹장구를 치고 영남지방은 채상을 사용하면서 홋장구를 친다.

전사섭은 고깔장구 명인이다. 그는 전북 정읍에서 태어나 열아홉이라는 늦은 나이에 장구를 배웠지만, 그 이후로 줄곧 50여 년을 장구를 두들기며 살아왔다. 전사섭은 1928년 정읍농고를 졸업하고, 그의 고향 정읍 태생인 스승 이봉문(李奉文)으로부터 장구를 배웠다. 1940년 스승이 정읍농악단을 꾸몄을 때 책임자로 참여하여 전국을 누비다가, 1945년 해방 후에는 농악단의 단장직을 이어받았다. 그는 장구와 춤으로 전국 농악판을 바쁘게 순회하며 큰 대회나 행사가 있을 때마다 참가했다.

1957년 8·15경축 전국농악제에 전북 대표로 출전하고, 1960년에는 서울로 올라와 국악예술학교 교사로 재직하면서 제자를 가르쳤는데 그때부터 민속예술단으로 해외공연을 가졌다. 1966년 6월에는 한국국악협회 농악분과 위원장직을 맡아 농악 발전에 힘썼으며, 1967년 9월에는 서울시립국악관현악단에 들어가 콘서트 형식의 연주에서도 솜씨를 보였다. 그의 장구 가락은 음악적으로 높이 평가되어 1963년 장구로서는 처음으로 음반을 내기도 했다. 장구 가락으로 보나 그의 음악 경력으로 보나 한국농악예술의 소중한 명인이었지만 사실상 그의 예술성과 인간에 대한 대우는 아쉬운 게 많았다. 그가 서울에 열었던 학원을 정리하고 제주도로 떠나 버린 것은 50년간을 농악계에서 활동하였지만 농악은 문화재 지정에서 거론조차 없었고, 농악이 문화재로 지정되었을 때에도 전라(좌우도) 농악은 관심 밖이었기 때문이다. 제주도로 가서는 둘째아들 수덕(守德)이 경영하는 송악고전무용학원에서 설장구를 조금씩 가르치면서 살았다.

그의 자식 오남매 중 둘째아들 수덕이 아버지에게 장구를 배워 국립국악원 사물놀이 단원으로 활동했으며, 막내딸은 국악예고에서 무용을 전공하여 일본에서 활동했다. 전사섭이 다시 서울에 올라온 것은 아들 수덕이 국악원에 입단한 것과 늦게나마 문화재관리국에서 그에게 관심을 표명하여 문화재 지정자료를 제출해 놓았기 때문이었다.

그의 호남 우도농악 설장구는 잦은 장단을 몰아치는 후두둑 가락이 장기이며, 구정놀이에서 팔사위가 특징이다. 기와 힘이 함께 요구되는 것이 장구이지만 70세가 넘은 노령에도 그는 장구를 마음대로 다루었다.

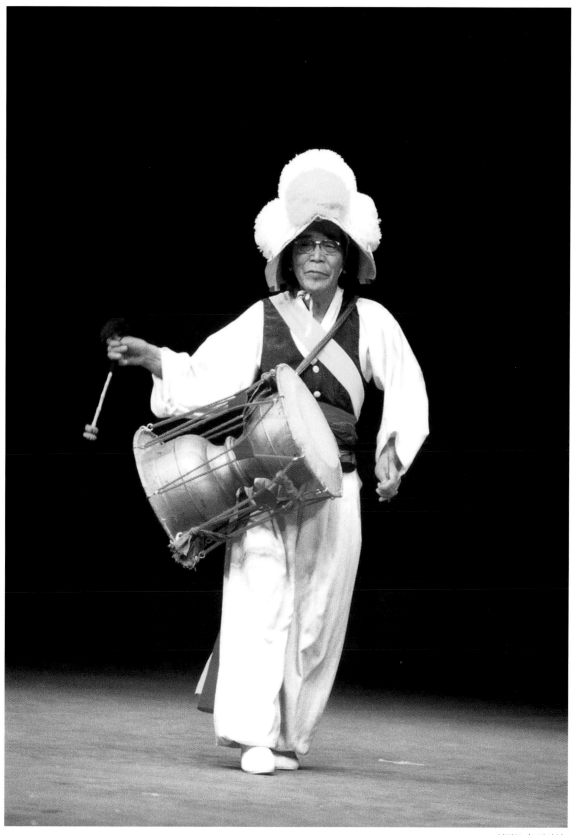

설장구 ｜ 전사섭

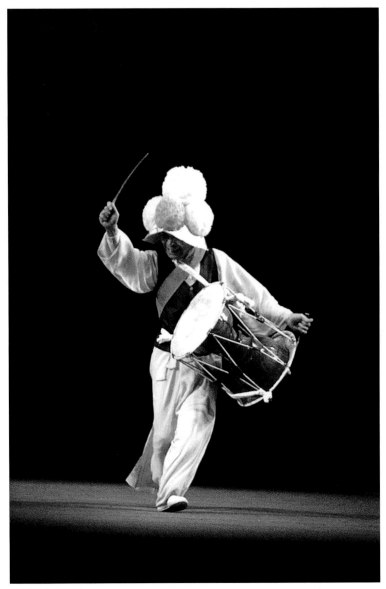

설장구 │ 전사섭

최막동 崔莫童, 1913-1993

상쇠춤

호남의 좌도농악은 우도농악과는 달리 상쇠의 부포놀이에서 부들삼모를 사용하며, 와사·양사·팔사·떠넘기기·좌우치기·이슬털이 등이 대표적으로 상쇠의 상모돌리기를 위주로 한 동작이 발달되어 있다. 최막동은 전남 장성군 북상면에서 태어나 농악판에서 들은 장구 장단을 두드리며 즐기다가 명절 때에 어른들 틈에 끼어 장단을 쳐본 것이 칭찬을 받으면서 시골 굿판을 따라다니게 되었다. 굿판에서 심부름을 하며 지내던 그가 본격적으로 장구를 배운 것은 열여섯 살 때로, 전북 줄포 난장에서 뛰어난 장구재비를 만나 따라나섰는데, 그가 바로 전북 순창 태생인 이참봉의 아들 이봉운이었다. 그러나 이봉운은 그를 가르치다가 작고하여 그후 부안에 사는 이대조를 만나 3년 동안 배우고 사람들로부터 인정을 받자 독립하였다. 그는 남도로 내려가 여러 농악판에서 장구를 치며 쇠도 잡았다. 그의 쇠가락은 좌도와 우도의 가락이 섞인 혼합가락으로, 굿판에서 60여 년 살아온 그가 부포놀이에서 여러가지 재주를 보이며 양손에 쇠와 채를 들고 일자형으로 팔을 들어 부포를 세우고 추는 춤은 가히 일품이었다.

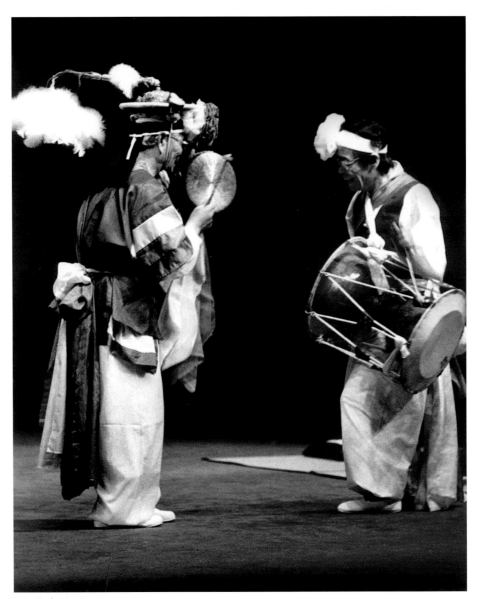

상쇠춤 | 최막동

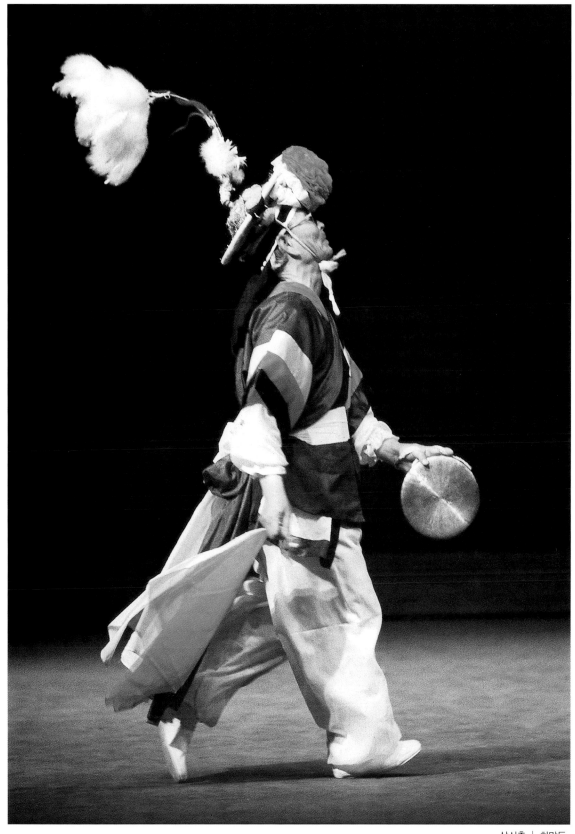

상쇠춤 | 최막동

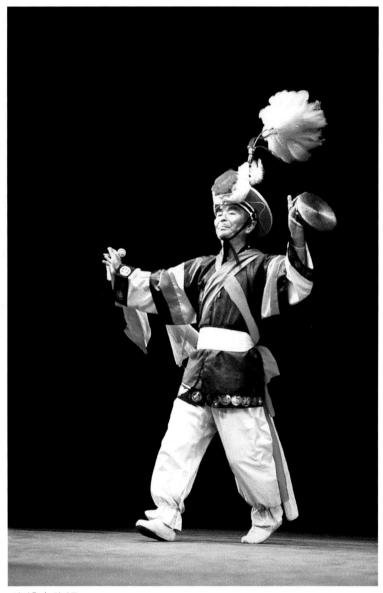

상쇠춤 │ 최막동

임준동 林俊東, 1914-?

법고춤

법고춤의 법고는 범종과 함께 소리가 멀리 퍼지는 특징을 가지고 있다. 법고를 치는 것은 모든 중생들이 재식(齋式)에 동참하라는 의미이며, 동시에 축생은 물론 영혼과 지옥중생까지도 그 소리를 듣고 부처님을 따르라는 제도의 의미를 지니고 있다. 법고춤은 고요하게 시작하여 소리가 점점 커지면서 강해지다가 다시 고요하게 끝을 맺으며 리듬 있는 특색을 가진 춤이다.

임준동은 서울 청파동에서 태어나 여섯 살에 서대문구 봉원동 봉원사에 입산하여 머리를 깎고, 열 살 때부터 이월하 스님을 은사로 범패 전반을 전수받아 60여 년 동안 불교 의식무를 추었다. 그는 타고난 춤꾼으로, 바라춤과 나비춤은 영산제와 같은 불교 의식에서 행하였지만 포교를 위해 절 밖으로도 불려나가 일반 대중 앞에서도 공연하였다. 그는 봉원사에서 불법을 공부하고 금강산 표문사에서도 불법을 배웠으며, 25년 동안은 서울 동대문 밖의 창신동 지장암에서 불교무용을 연마하였다.

1975년 한국불교무용단을 계획하여 1977년 당시 문공부에 등록하였으나, 1980년에 신라전통무용예술단으로 이름을 바꾸어 단장으로서 무용을 가르치며 살림을 꾸려 나갔다.

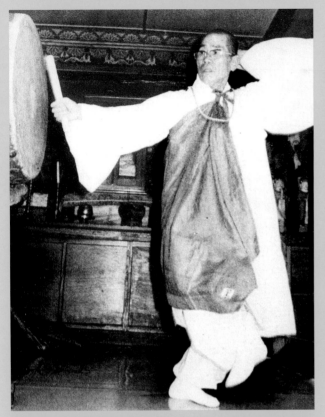
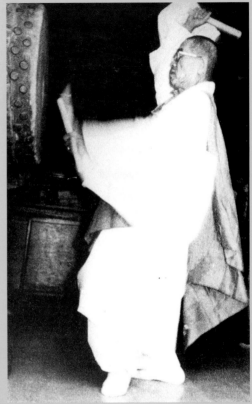
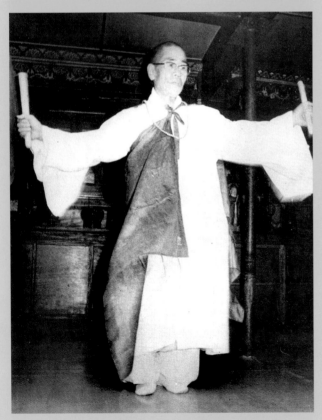

법고춤 │ 임준동

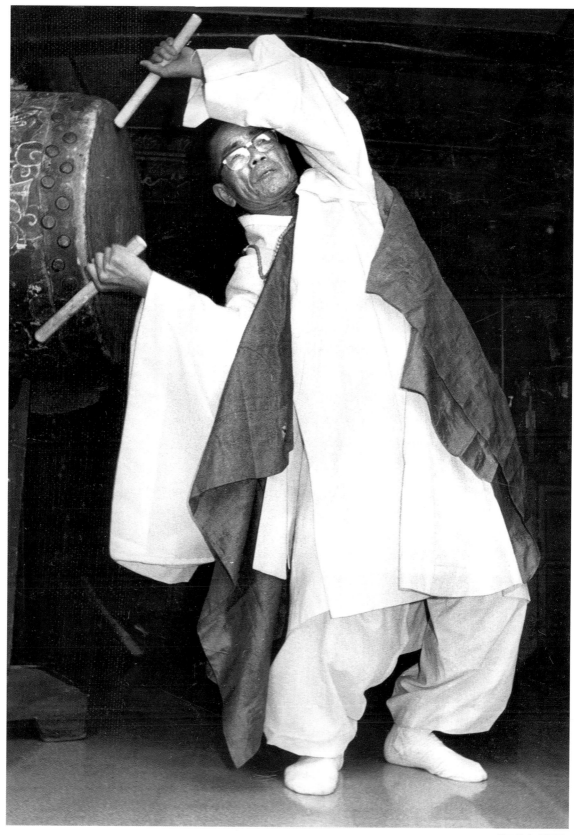

법고춤 | 임준동

박송암 朴松岩, 1915-1999

바라춤

박송암은 서울 서대문구 봉원동 봉원사에서 태어나 그의 나이 열아홉에 머리를 깎고 봉원사에 입산하여, 일생을 범패와 함께 살아왔다. 권경해 스님을 은사로 기환이란 법명을 받고, 김남호 법사로부터 송암이란 법호를 받았다. 봉원사 영진불교전문강원에서 4교과를 수료하여 입산 때부터 이월하 스님을 만나 범패를 배웠는데, 월하 스님은 당시 서대문의 이만월 스님으로부터 전통 범패를 전수받았다. 이만월 스님은 전통 범패로, 신라 진감선사 애장왕 5년 서기 804년 이래, 국융-응준-혜운-천휘-연정-상환-설호-법민-혜감-낙안 스님으로 이어지는 전통의 맥을 잇는다.

범패 의식에서 박송암의 명바라춤은 일어서서 바라를 세 번 치고, 또 무릎을 꿇고 세 번 치고는 머리 위로 바라를 인 후에 다시 일어서서 동서로 오고 가며 모퉁이 걸음으로 바라를 머리에 이는 것이다. 두 사람이 바라를 들고 동서로 왔다갔다 하며 번개 바라를 치고, 바라를 울리면서 부처님을 향해 정면으로 들어갔다 양편으로 갈라서서 바라를 세 번 울리고 나오는 것으로 이를 3, 3, 3, 9의 아홉 공이라 한다. 70여 가지나 되는 범패 의식의 절차나 범음, 춤 등을 한 사람이 모두 배우기는 매우 어려운 것으로, 단순히 의식 수행의 차원만이 아니라 득음을 하여야 하는 예의 경지와 신명이 필요하다고 박송암은 말한 바 있다.

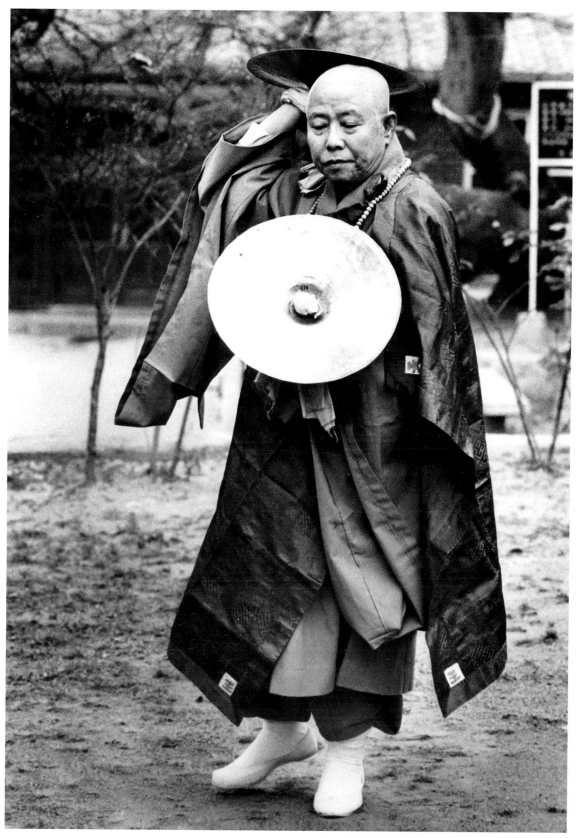

바라춤 ｜ 박송암

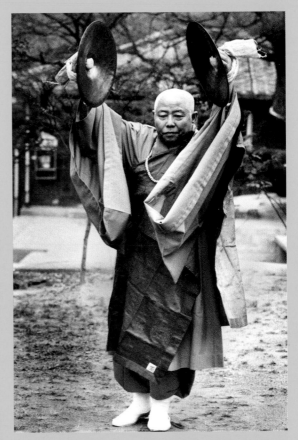

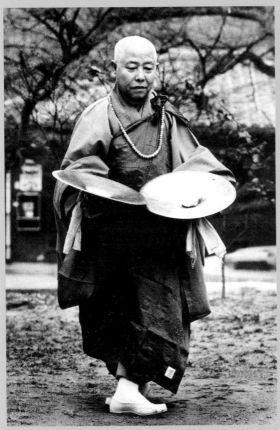

바라춤 | 박송암

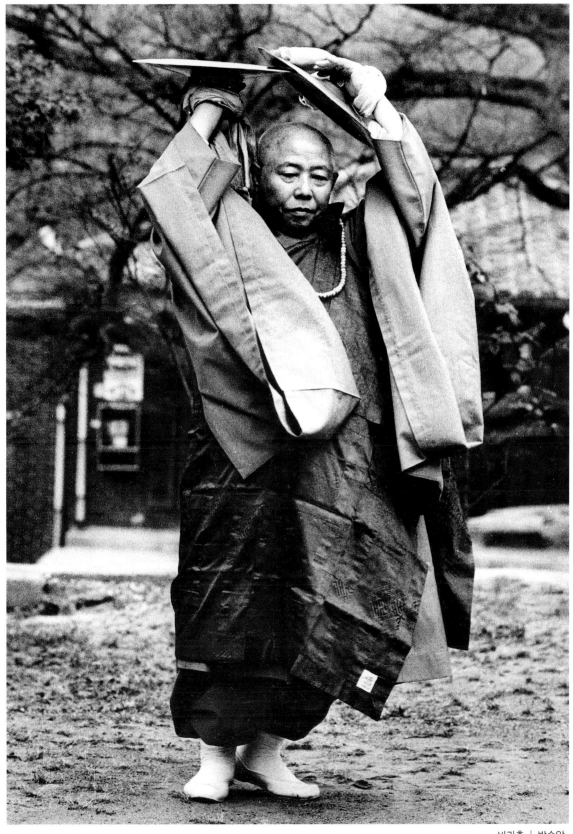

바라춤 | 박송암

백남윤 白南允, 1917-1991

채상소고춤

호남 우도농악꾼 백남윤은 열두 살부터 김제의 김도삼, 부안의 김바우, 정읍의 김광채, 장흥의 이명권 등 농악판에서 내로라하는 스승들로부터 꽹과리·장구·북·소고 등을 모두 배웠다. 그 중에서도 채상소고춤은 굿거리장단에서 소삼으로 얼르며 대삼으로 맺는 농악의 꽃으로, 그의 춤은 여러 사람들로부터 칭송을 받아 왔다. 앉아서 모듬뛰기로 뛰며 채상을 돌리고 소고를 치는 앉을상, 쪼그리고 땅바닥에서 소고를 치는 쪼글상, 소고를 치다가 끝을 맺는 맺을상, 소고를 발끝으로 차고 사뿐히 내려앉는 나비상, 한 발로 제기를 차듯이 치는 지게절상 등 그의 춤은 다채롭다.

우도농악의 춤가락은 다양하고 섬세하며 상쇠가 추는 부포놀이의 외사, 양사, 사사, 산치기, 양산치기, 배미르기, 돗대치기, 좌우치기, 복판치기 등이 있다.

백남윤은 농악이 아직 제대로 된 대접을 받지 못하고 있지만, 한국의 대표적인 타악 예술이라고 말하며 자신이 알고 있는 춤사위의 동작, 복식, 진법 등을 총정리하였다. 마을 농악단에서 시작한 그의 재주는 열다섯 살에 전문적인 농악단에 들어갈 정도로 출중하였다. 그가 들어간 단체는 전국 제일의 농악단이었던 정읍농악단으로, 걸립으로 절을 세우기도 하였다. 전주에서는 여성 농악단을 다섯 개나 만들었으며, 각처에 농악대가 생길 때마다 초빙되어 가르쳤다.

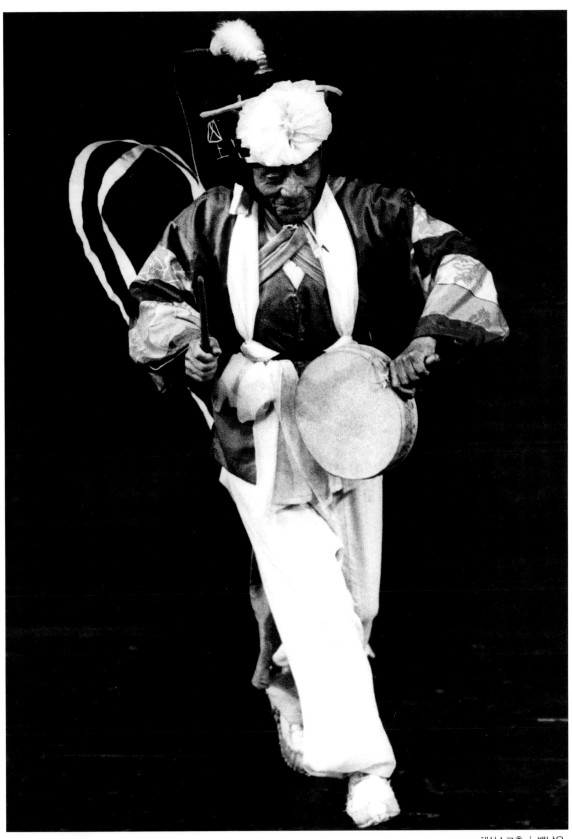

채상소고춤 | 백남윤

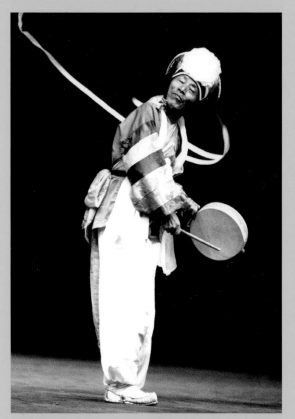

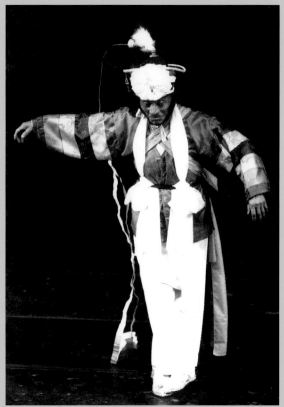

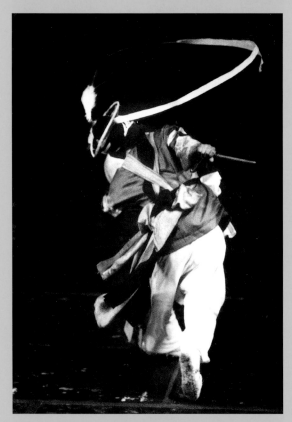

채상소고춤 | 백남윤

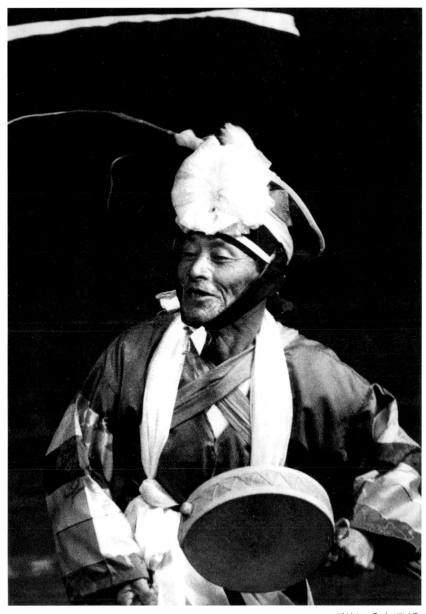

채상소고춤 | 백남윤

유경성 柳敬成, 1918–1989

왜장녀춤

약 2백 년 전부터 해마다 4월 초파일과 단오날이 되면 서울의 사직골 딱딱이패를 초청하여 놀았는데, 그들이 약속을 어기는 일이 많아지자 양주골의 신명이 많은 사람들이 탈을 만들어 놀이를 시작한 양주별산대놀이는 경기지방의 대표적인 탈놀이로 전승되었다.

양주별산대놀이의 춤은 염불장단의 거드름춤과 타령장단의 깨끼춤으로 구분한다. 왜장녀춤은 양주별산대 8과장(김성태 구술본) 가운데에서 제5과장 팔목중 과장의 제3경 애사당 법고놀이에 등장하는 역으로 대사 없이 몸짓으로만 극적인 표현을 하며, 춤사위는 흔히 매우 수선스럽다. 그 중에서도 유경성의 배꼽춤은 강한 풍자를 지니고 있으며, 가장 재미있는 춤으로 꼽힌다. 자줏빛 끝동을 댄 옥색 저고리에 매무새가 느슨한 단속곳 차림, 붉은 허리띠를 걸쳐 매고 짚신에 버선을 신고 탈을 쓴 왜장녀는 여덟 명의 목중들이 법고를 치는 가운데 애사당을 데리고 등장하여 추는 춤사위가 거침이 없다. 어깨를 들썩이는 팔짓과 둥그렇게 부른 배를 부끄럼 없이 들먹이는 배꼽춤은 왜장녀춤의 특징이다.

양주별산대의 탈꾼들은 모두 남자였으나 근래에는 여자들도 늘어나고 있다. 그러나 왜장녀춤만은 아직도 여자로서는 넘보기가 어려운 춤이다. 양주별산대놀이는 경기지방의 대표적인 탈놀이로 전승되고 있으며, 1964년에는 중요무형문화재로 지정되었다.

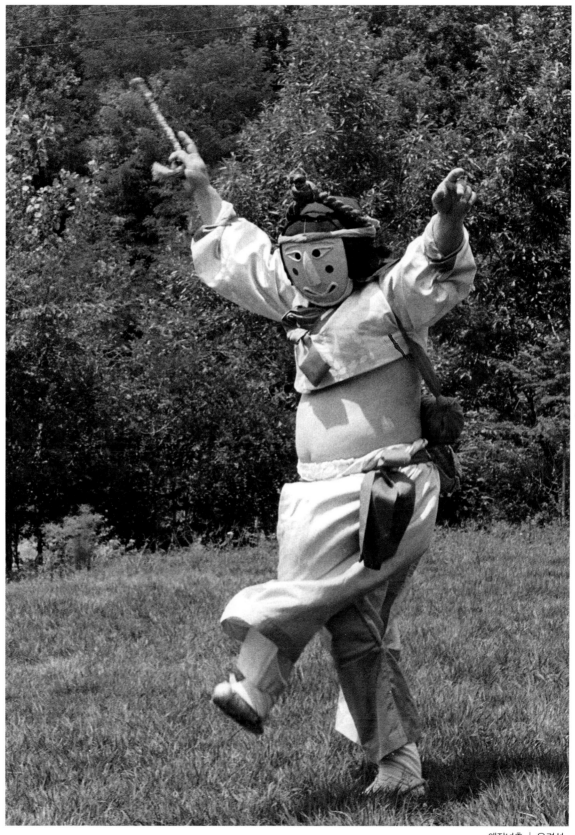

왜장녀춤 | 유경성

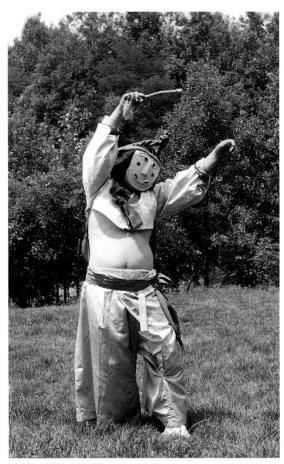
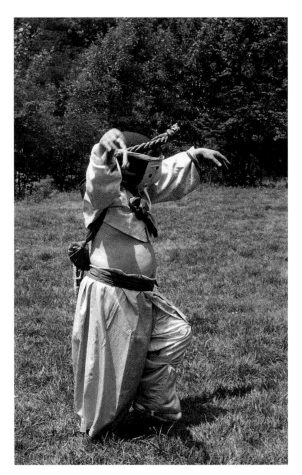

왜장녀춤 | 유경성

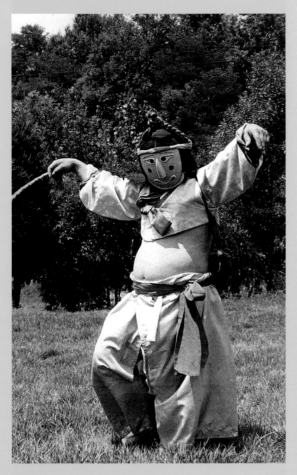

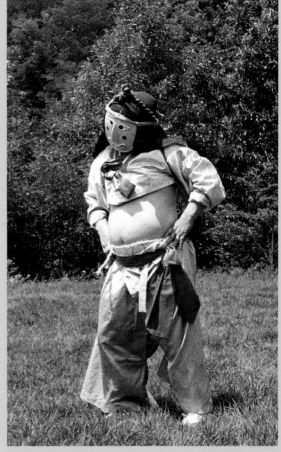

왜장녀춤 | 유경성

이재호 李在浩, 1920-2003

나비춤

나비춤은 단순히 오락적이거나 예술적인 춤이 아니라 도적(道的)이며 예법적인 성격을 띠고 있으며, 춤추는 목적이 근원적으로는 부처님의 공덕을 기리고 불도를 깨우쳐 중생들을 부처님께 천도하는 데 있는 춤이다.

이재호는 전북 완산군 구이면 대원사(大院寺)에 입산해 박만암 스님을 은사로 두었다. 행자 시절, 전주에서 이법준(李法準) 스님을 만나 염불과 바라춤, 나비춤을 배운 뒤 일찍이 불림에 나갔다. 그는 당시 일응 스님에게 작법을 더해 준 강보람, 오덕봉 은사를 잊지 못한다고 했다. 그의 나이 열일곱에는 처음 서울로 와 봉원사 이월하 스님을 친견하고 작법 중 특히 나비춤의 진수를 전수받는다. 이때 월하 스님의 문하에 있던 박송암 스님을 만나 사형으로 모시게 되었다.

나비춤은 열 가지 정도가 전해 오며 작법 중에서도 어려운 춤에 속한다. 운심게의 끝부분을 부를 때는 사방요신, 동서남북으로 방향을 바꾸며 유연하게 추는 동작과 함께 나비가 꽃에 앉을 듯 온몸을 추스려 접근한다.

"장가를 안 가는 건데…" 태평양전쟁이 격해지면서 정신대로 끌려갈 처녀 하나 살려야 된다며 노보살들이 억지로 그에게 떠맡기었다. "사람은 누구나 일을 크게 별일수록 근심이 많아지는 법이오." 3남3녀를 슬하에 두며 소위 '대처승'이라는 그에게는 불편한 칭호 속에 살았다. 둘째아들은 입산하여 인묵 조계종 25교구본사 봉선사 재무 스님이 되었고, 둘째딸(서울 지족암 주지) 역시 입산했다.

이재호는 서른 살에, 자신이 어릴 적 어머니 손잡고 다니던 칠성사 주지가 되어 10여 년을 살았으나 비구와 대처간의 싸움에 진저리치며 속퇴해 버렸다. 처자 있는 승려가 먹고살기 위해 이혼한다는 것도 가당찮고, 절에 그냥 머문다는 것 또한 떳떳치 못해 자진해서 나와 버렸다. 속세로 돌아온 그는 김월하를 만나 시조를 배우게 되어 전국시조연합회 수석 부회장을 6년간이나 맡아 본 적이 있다.

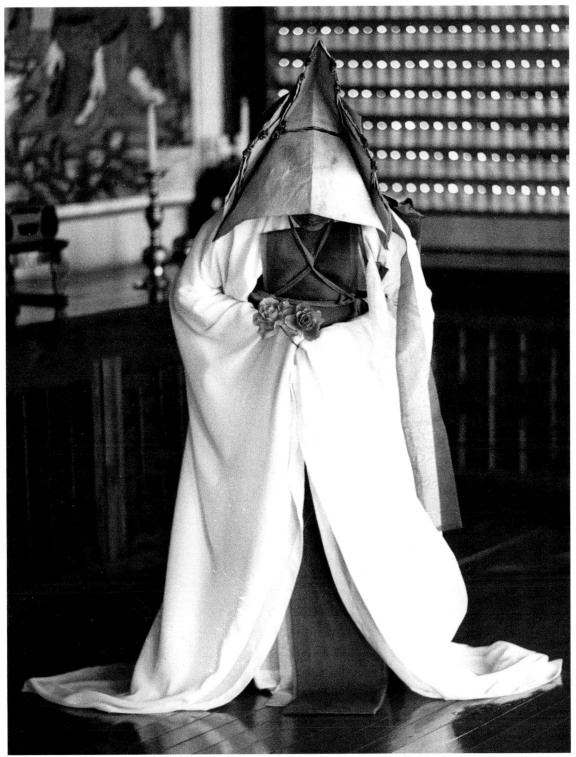

나비춤 | 이재호

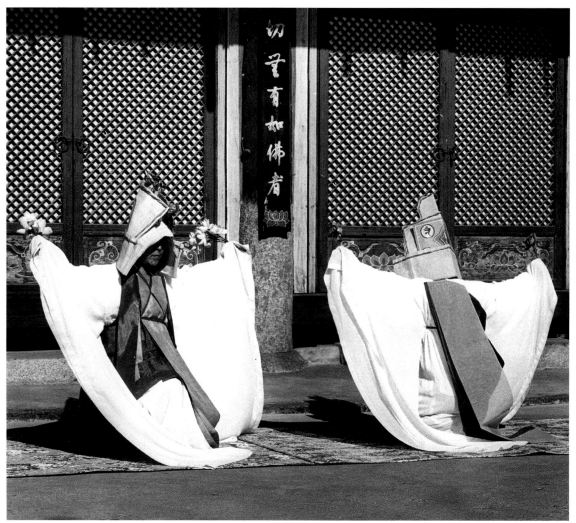

나비춤 | 이재호

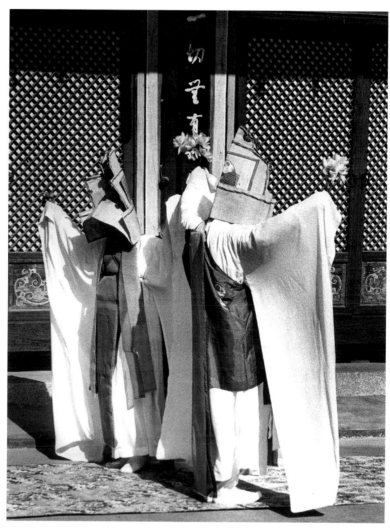

나비춤 | 이재호

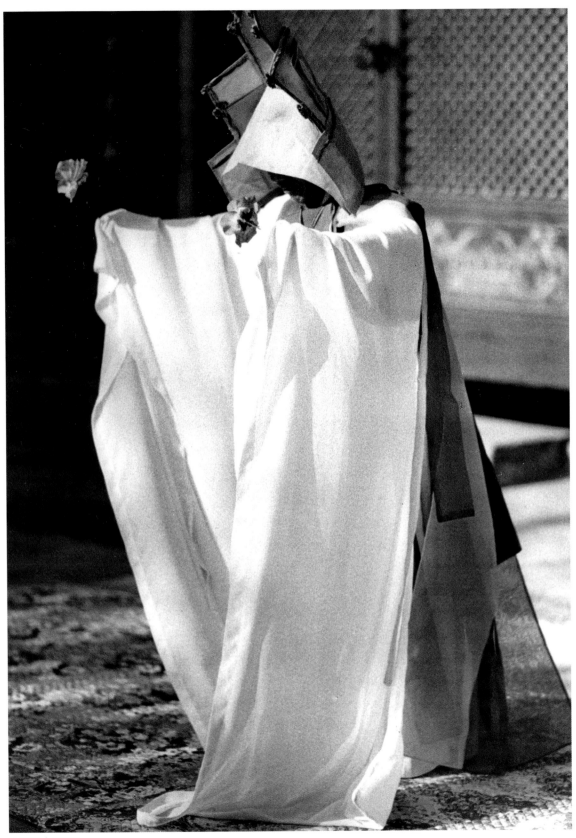

나비춤 | 이재호

김병섭 金炳燮, 1921-1987

설장구

호남 우도농악의 으뜸으로 꼽히는 김도삼의 제자인 김학순·백남길로부터 배운 설장구의 뚜렷한 계보, 그리고 베를 짜듯 울리는 잉어거리, 안장거리 등의 가락과 발놀림은 김병섭만이 가지고 있는 자랑이다.

열한 살 때에 아버지가 돌아가시자 그는 서당을 그만두고 형이 만든 농악단에 들어가 장구를 치기 시작했다. 그의 어머니는 그것도 제 팔자소관이려니 하셨고, 김병섭 자신도 팔자로 여겨 배우고 두들겨온 장구 가락이 장단을 끌어내고 장단에 실린 움직임에서 장구춤으로 이르는 경지에 달하였다.

정읍 상유마을의 농악대는 그의 형이 만든 아마추어 농악단으로 장단을 제대로 알고 있는 사람이 한 명도 없었다. 그러나 음력 정초가 되면 크게 농악판을 벌리어 이때를 대비하여 김학순(당시 57세)과 백남길(당시 60세)을 강사로 초빙하면서 인근 마을에 알려지게 되었다. 일제강점기 일본군이 싱가포르를 함락한 날, 정읍의 각 마을 농악대를 모아 축하공연을 하라고 하여 모두 모여서 실컷 두드리고 나자 그 자리에서 쇠로 만든 악기는 모두 징발해 갔다고 한다.

그후 그는 징용으로 끌려가 함경남도 명천탄광에서 일을 하던 중에 해방을 맞아 곧장 서울로 올라와 사흘 밤을 서울역에서 보내고, 다시 정읍 고향으로 내려가 일본인들이 채 가져가지 못한 악기들을 찾아내어 농악단으로 재기했다.

호남 우도농악은 두들기기가 발달되어 있어 잔가락이 많고 부침새나 후두둑거리는 가락은 타지방 장구에서는 들을 수 없는 가락들로, 배우려는 사람들이 많았다고 한다. 김병섭은 남원국악원에서 여성농악을 가르쳤으며, 서울로 올라와 종로에 학원을 내어 본격적으로 가락을 전파하기도 하였다.

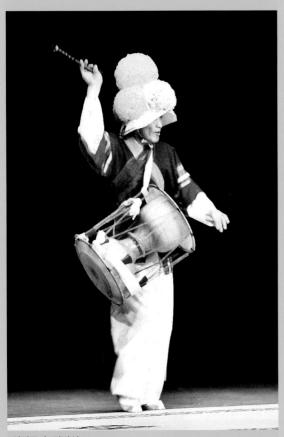 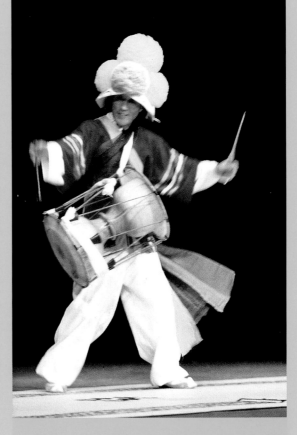

설장구 | 김병섭

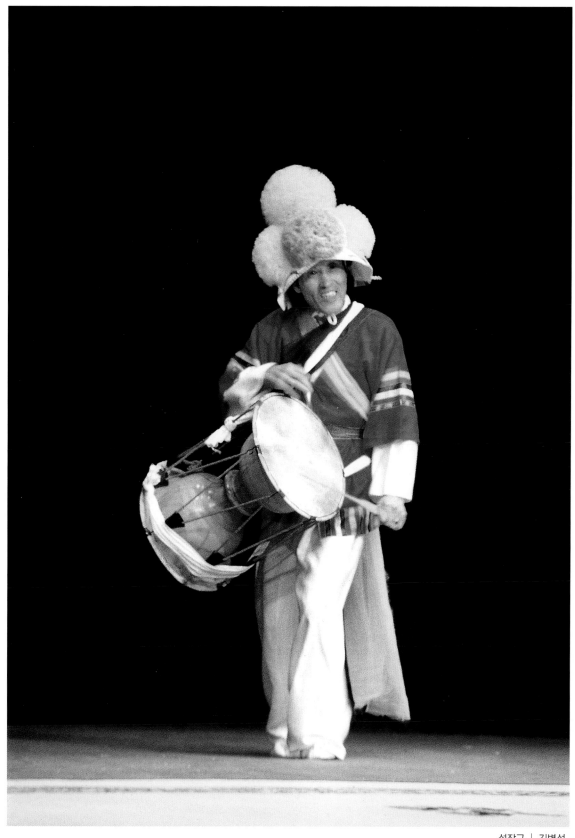

설장구 | 김병섭

박관용 朴寬用, 1921-

진도북춤

박관용의 북춤은 진도농악 마당놀이에서 치는 북놀이이다. 남도지방의 북가락은 두드리는 것이 발달하였고, 거침없이 휘모는 속도와 박력은 특유의 가락을 만들어낸다.

진도읍 예술가 집안에서 태어난 그는 어려서부터 놀이판에 끼어들어 구경하는 것을 좋아했고, 심지어 친구들과 놀 때도 바가지를 두드리며 놀았다고 한다. 열일곱 살부터 춤과 북놀이를 배우기 시작한 그는 북춤 외에도 농무, 방장쇠춤, 살풀이춤 등을 잘 추었고, 특히 진도 상여소리(만가)를 잘 불러 여러 곳에 초대되어 다닌 것은 물론 꽹과리, 설장구도 잘 쳤다고 한다.

그는 박태주(朴泰柱)와 김해원으로부터 교육을 받았는데, 김해원 명인은 진도 태생 김득수(金得洙, 판소리 고법 인간문화재)의 부친이며, 진도북춤을 다듬어 오늘에 있기까지 만든 공이 크다. 박관용은 김해원의 북가락과 춤의 발림은 풀었다가 맺고 끌어내는 춤사위가 아름다웠다며 스승을 기렸다.

그의 큰할아버지는 시조에 능했으며, 아버지는 통소의 대가였고 집안에 풍류객이 많아 박관용은 민요·춤·무속음악 등 여러 공연예술을 내림받을 수 있었다. 그래서인지 그의 북가락은 더욱 다채롭고 힘이 넘친다.

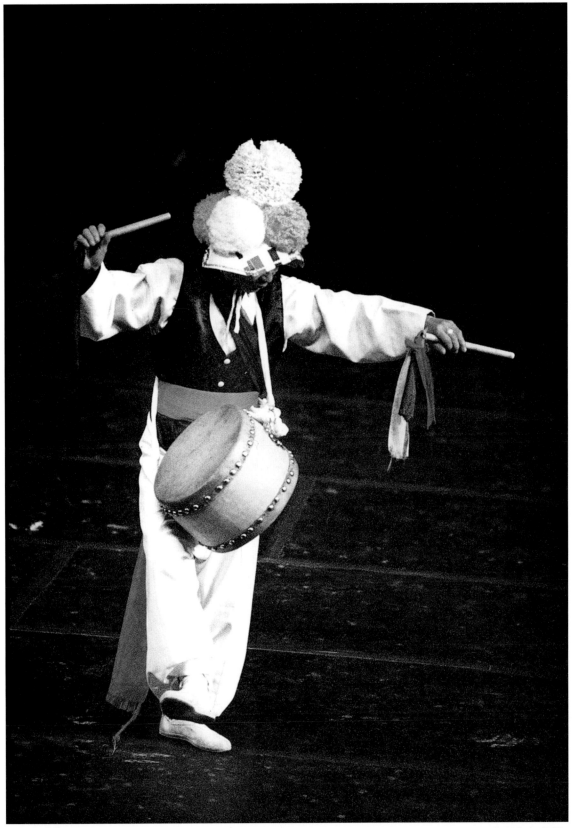

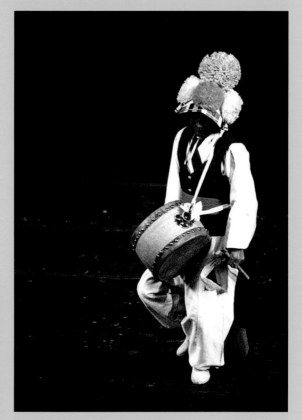

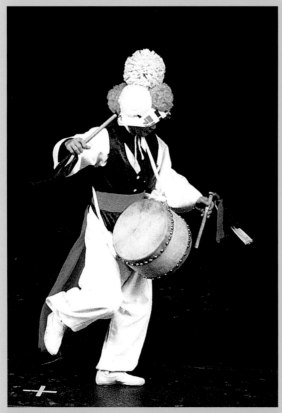

진도북춤 | 박관용

정윤화 鄭潤和, 1922-1995

큰북춤

정윤화의 집안은 4대째 농악에서 큰북을 쳐 왔다. 그가 소속되어 있는 부산의 아미농악단은 다른 농악단에 비해 박자가 느린 4박 장단이 많고, 춤이 많이 삽입되어 있으며, 상쇠·부쇠·소고는 상모를 쓰지만 나머지 징·북·장구와 그 밖의 놀이꾼들은 꽂고깔을 쓴다. 아미농악의 북놀이는 네 사람의 모듬북으로 시작되어 배지기로 큰북을 보듬어 넘기는 기교가 있다. 개인놀이로는 마당굿에서 느린 굿거리장단과 덧배기장단으로 이어지는 큰북춤이 있는데, 정윤화의 큰북춤은 아미농악단의 백미로 꼽힌다.

경상북도 경주에서 태어난 정윤화는 어릴 때부터 아버지 정용운을 따라다니며 어깨너머로 배운 북을 스무 살이 넘어 본격적으로 배우기 시작했다. 그가 큰북을 메고 일자로 손을 틀어 올리는 그 자체가 춤이다.

영남지방의 북놀이는 호남지방의 북놀이처럼 양손의 북채로 장구를 치듯이 잔가락을 곁들이는 화려함은 없지만, 오른손의 북채로 북을 두드리고 왼손은 북을 감싸 주는 역할을 하여 큰북을 메고서 장단에 따라 흘러가는 발놓임새가 바로 춤이며, 왼발의 발놓임새와 오른발로 북을 걷어올리면서 북채로 장단을 어르는 가락은 큰북춤만의 매력이다.

정윤화는 서른두 살까지 경주 황성전문농악단에서 농악단장을 지냈으며, 그후에는 대구에서 살면서 경상북도의 여러 농악단에서 활동하다가 부산으로 이사하여 더욱 폭넓은 활동을 하였다. 부산지방문화재 제6호 아미농악단에서 큰북을 맡아 춤꾼으로, 농악꾼으로 살았으며, 북춤을 배우러 오는 많은 사람들에게 춤을 가르쳤다. 상쇠와 어울렸을 때의 화려함과 혼자서 출 때의 힘 있는 북가락은 그만의 매력이었다.

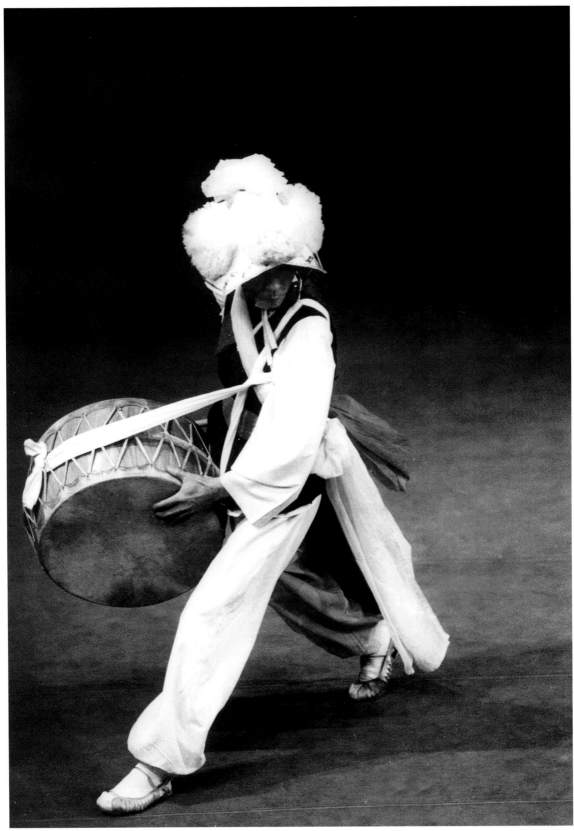

큰북춤 | 정윤화

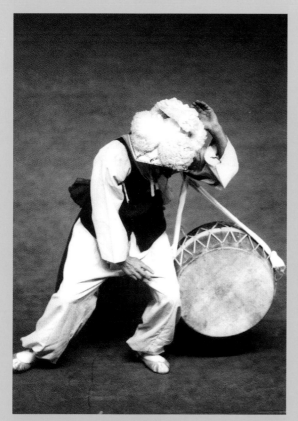
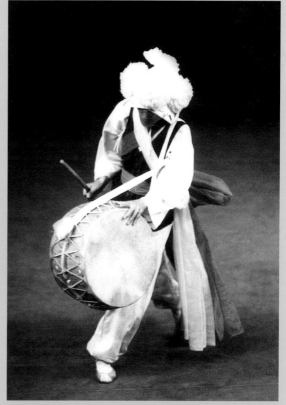
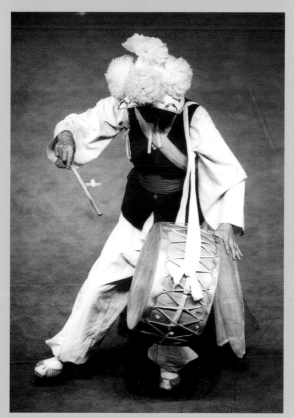
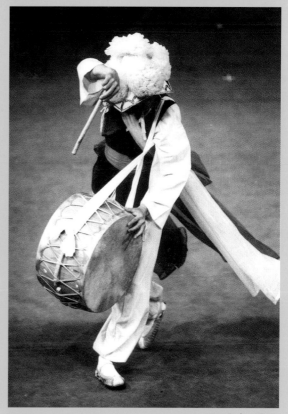

큰북춤 │ 정윤화

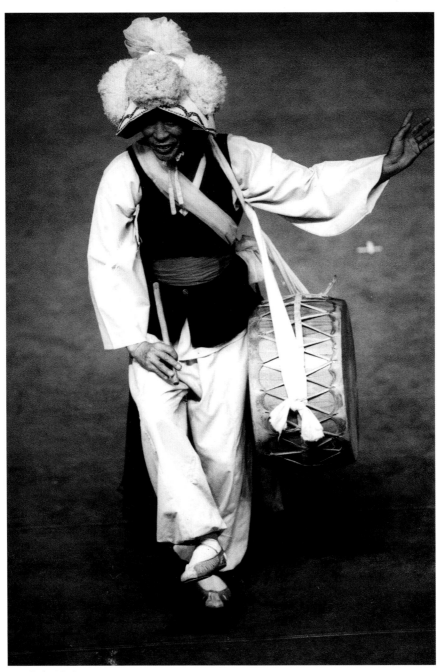

큰북춤 | 정윤화

김희상 金熙相, 1923–

두꺼비춤

동래에서 내로라하는 춤꾼들의 이야기를 듣노라면 대개 비슷한 대목이 나온다. 하나는 기방과 관계된 것이고, 하나는 동래야유(東萊野遊)에 대한 것이다. 그들은 어려서 기방 근처에서 살았거나 어른들을 따라 기방에 드나들었고, 자라서는 돈푼깨나 축내면서 기방놀음에 끼었으며, 동래야유나 지신밟기 같은 마을놀이에 인기 있는 놀이꾼으로 춤솜씨를 자랑했다.

김희상의 두꺼비춤 역시 비슷한 사연이 있다. 어려서 아버지를 여의고 할아버지 손에 자란 그는 할아버지 손 잡고 따라다닌 어린 시절부터 춤과 가까웠다. 그의 할아버지는 동래 인근에서 이름난 춤꾼으로 춤 잘 추고 놀기 잘하는 한량이었다. 그는 할아버지 무릎에 앉아 재롱부리던 아기 때부터 기방에 드나들었던 셈이다.

야유 뒷놀이 때쯤 놀이꾼과 구경꾼들이 저마다 한 가락씩 장기자랑을 하고 모두 함께 어우러져 춤을 추는 순서가 있다. "모두 나와서 춤을 출 때 보면 각기 제멋대로 갖가지 춤을 추지. 꼽추춤 추는 사람, 병신춤 추는 사람, 학춤, 허튼춤에다가 도굿대춤도 나오고…" 그가 본 춤 중에 이색적인 춤으로는 뼈다귀춤을 추는 것 같은 골춤, 오리 흉내를 내는 오리춤 등도 있었다.

모두 함께 어우러지는 즉흥 여흥에서 그의 두꺼비춤이 인기 있는 종목으로 등장하기 시작한 것은 그의 장단과 춤사위가 익어 놀이판에서 제법 흥을 돋울 만하게 되었을 때였다. 머리에 수건을 쓰고 저고리를 슬쩍 돌려 입고 가슴에 잔뜩 헝겊뭉치를 집어넣고 앉은걸음으로 두 팔을 양쪽으로 굽혀 펴 들고 뒤뚱뒤뚱 춤판에 끼어들면, 우선 그 기이한 형색 때문에 눈길을 끌다가 능청을 떨면서 장단 맞춰 두리번거리면 놀이판은 그만 웃음바다가 되어 버린다. 엉금엉금 기어다니며 들썩들썩 엉덩이춤을 추고, 두 손 두 무릎을 땅에 대고 고개를 쳐든 자세로 눈을 꿈벅거리며 파리 잡아먹고 시치미를 떼는 두꺼비 형상을 흉내내면 폭소가 터진다.

김희상은 "누구한테 배워서 춘 것도, 본 대로 흉내낸 것도 아니고 내 나름대로 두꺼비 형상을 묘사해서 춘 것"이라고 설명한다. 장단과 춤을 알고 놀이판의 춤을 아는 그가 좌중의 흥을 돋우기 위해 그 나름대로 추는 춤이다. 하지만 두꺼비춤이라는 새로운 장르를 그가 만든 것은 아니고, 있어 온 춤사위를 그 나름대로 발전시킨 셈이다.

김희상은 1923년 동래 태생으로 은행 대리로 정년 퇴직했다. 그는 각종 놀이판에서 흥을 내온 춤꾼이었지만, 1980년에 들어서면서부터 아예 동래야유 넷째양반과 지신밟기의 사대부 역을 맡아 오고 있다.

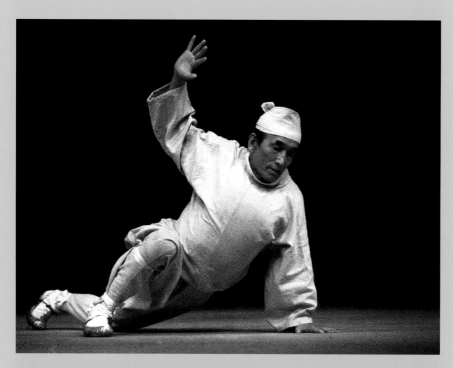

두꺼비춤 | 김희상

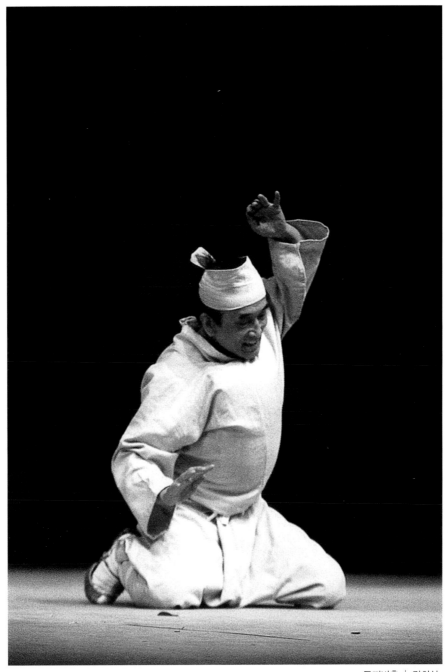

두꺼비춤 | 김희상

김동원 金東源, 1926-2001

동래학춤

동래학춤은 지방 한량들이 추는 동래 덧배기장단의 춤가락과 비교해 보면 크게 다를 바가 없다. 늘씬한 몸매에 당시 출입복이던 도포를 입고 큰 갓을 쓰고서 흥겹게 춤을 추는 것이 학이 춤을 추는 것 같다고 하여 학춤이라는 이름이 붙었다. 나중에 좀더 학의 모양새와 움직임을 가미하여 추게 된 것이 지금의 동래학춤이다. 악사들이 자진모리 가락을 치면서 등장하여 춤판을 한 바퀴 돌다 한곳에 정지한 후, 장단을 늦추며 구음이 시작되면 춤꾼들이 활갯짓 뜀사위로 차례로 날아 들어와 춤판을 한 바퀴 돈 뒤 다섯 장단 정도 즉흥춤을 춘다. 16대를 동래에서 살아온 김동원의 집안에는 학춤을 이어 온 어른들이 많다. 학춤의 명무로 꼽히는 김귀조는 그의 이모부

가 되며, 김문수는 그의 아버지로 두 분 모두가 그의 스승이었다. 또한 그의 외삼촌인 변재항은 장구의 명인이며, 변동식은 외사촌형으로 꽹과리를 잘 치고 박성대 역시 꽹과리가 장기이다. 동래학춤의 주무로 부산지방문화재 제3호로 지정된 변영식도 그의 외사촌이다.

어려서부터 춤을 보고 자란 그가 춤을 본격적으로 배우기 시작한 때는 스물한 살 때로, 춤동작은 뒤배김 사위, 활갯짓 사위, 일자 사위, 돌림 사위, 모이어름 사위, 왼발 서기, 옆걸음 사위, 좌우활개 사위, 배김 사위, 좌우풀이 사위, 소쿠리 사위, 소매걸음 사위, 모이줍은 사위 등이 있다.

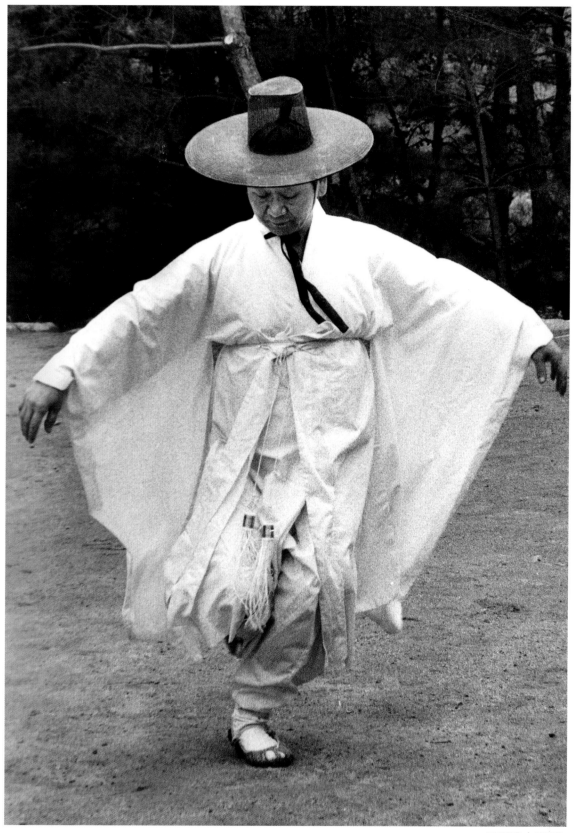

동래학춤 | 김동원

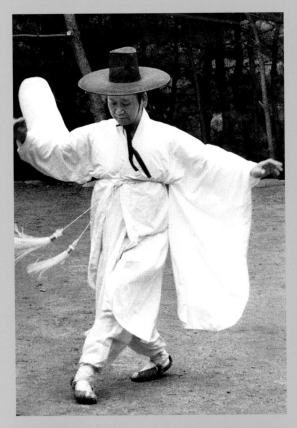
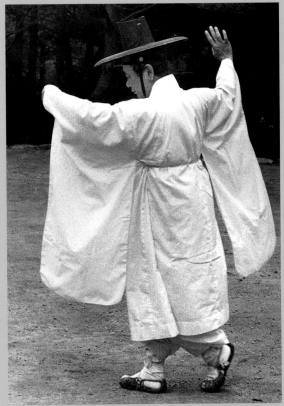
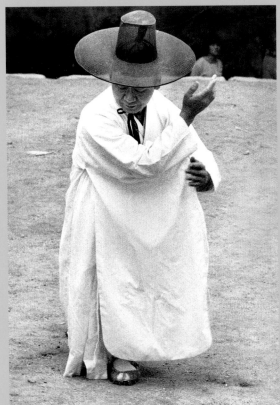
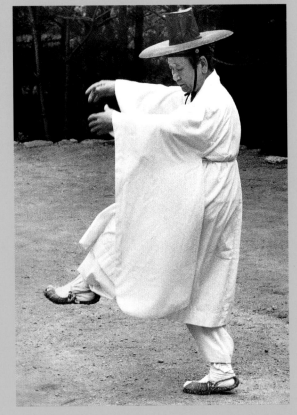

동래학춤 | 김동원

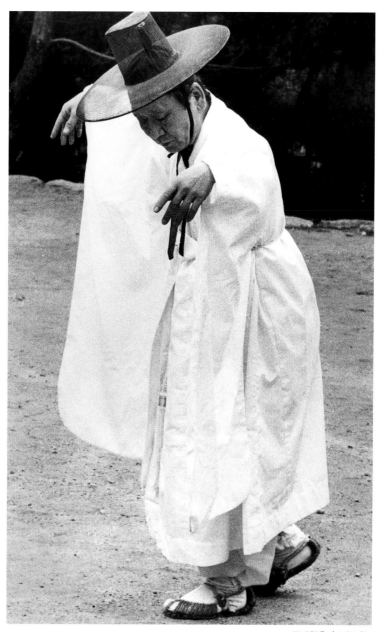

동래학춤 | 김동원

정인방 鄭寅芳, 1926-?

〈신로심불로〉

언론인 정홍조의 외아들로 태어난 정인방(본명 정인하)은 혜화유치원과 수송소학교를 다니던 때에 매년 학예회에서 춤을 잘 추어 인기를 독차지하였다. 무당춤을 흉내내어 재롱을 떨던 것이 훗날 그의 운명을 무용가로 바꾸어 놓았다. 그의 누나가 다니던 교동소학교로 가는 길목에 있던 한성준 음악무용연구소에 들려 본 것이 무용수업의 계기가 되어 아버지 정홍조의 바람이던 의사나 법관과는 다른 길을 걸어가게 되었다.

1943년 일본 도쿄 고등공업학교에 편입하였지만, 일본의 현대무용가 이시이 바쿠의 제자 스지이 랭코의 연구소에서 신무용을 배웠다. 1944년 12월에 귀국하여 김판기·현제명 등의 도움으로, 1945년 5월 8일 그의 나이 열아홉에 정인방이라는 예명으로 첫 공연을 가졌다. 경성부민관(현 태평로 서울시의회) 건물에서 첫 공연으로 그가 선보인 〈신선도〉는 몸은 비록 늙었으나 마음의 흥을 기리는 내용으로, 1954년 그의 무용생활 20주년 기념공연에서 〈신로심불로〉로 제목을 바꾸고 내용을 보충하여 다시 추었다. 그가 평소에 잘 추었던 춤으로는 굿거리·대감놀이로 알려진 무당춤이 있으며, 그의 제자로는 은방초·조원경·김옥진·차원갑 등이 있다.

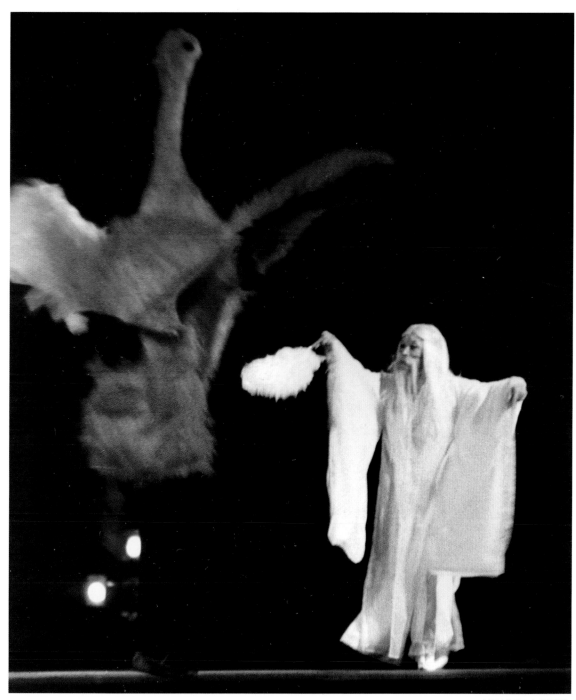

신로심불로 | 정인방

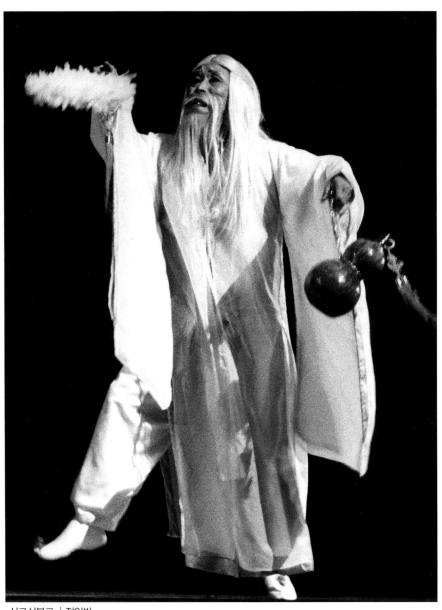

신로심불로 | 정인방

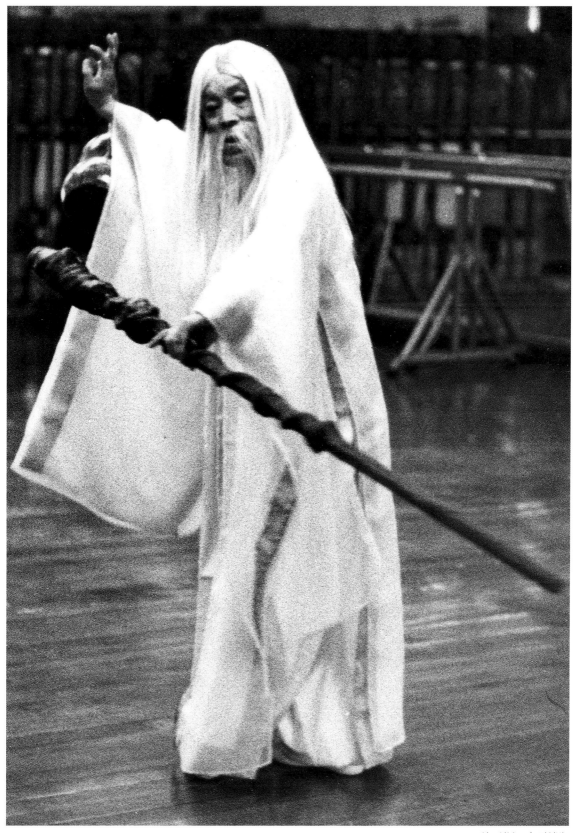

신로심불로 | 정인방

이매방 李梅芳, 1927–

승무

승무는 발을 여덟팔자로 벌리며 비정비팔(比丁比八) 온몸에는 곡선이 들어간다. 양우선(兩雨線) 뿌리가 올라가면 끝이 처지고, 끝이 올라가면 뿌리가 처지며 단전(丹田)의 힘으로 뿌리고 제치고 맺고 풀어간다.

이매방의 남도 승무 연풍대(燕風臺)는 장삼자락을 뒤로 돌면서 힘차게 뿌리고 평사위는 엎드려서 세 번 정도 양쪽 장감자락을 갈매기 날개처럼 일자로 펴는 동작이 특이한 춤사위다.

중요무형문화재 제27호 승무와, 제97호 살풀이춤으로 평생을 살아온 이매방은 1927년 전남 목포에서 태어났다. 그의 집에는 목포 권번의 장이었던 함국향이라는 기생이 세들어 살아 그는 걸음마를 시작할 때부터 춤재롱을 부리며 귀여움을 받았으며, 권번의 예기(藝妓)들 사이에 곧잘 쉽게 끼어들 수 있었다고 한다.

집에는 노래와 춤을 즐기는 부모님이 계셨고, 굿이나 놀이판이 잦은 동네에서는 가무가 낯설지 않았으며, 옆방 아줌마들을 따라가던 권번은 자연스럽게 그의 교육 장소가 되었다. 그의 할아버지 이대조(李大祚)는 권번에서 소리와 춤선생으로 있었으며, 그의 고모는 판소리로 소문이 난 이소희(李素姬)로, 일찍부터 그의 집안은 예(藝)의 피가 흘렀다.

그의 춤재롱은 일곱 살부터 본격적인 학습으로 자연스럽게 연결되었다. 학교를 다니면서도 그의 춤 공부는 계속되어 방학이 되면 광주로 공부를 하러 가는 권번의 기생들을 따라가 광주의 박영구(朴永九)와 순천의 이창조(李昌祚)로부터 춤을 배웠다. 그의 승무는 이대조로부터 배운 것이지만 박영구로부터 배운 북가락이 이매방 승무의 큰 특징이다. "당시 할아버지께서는 제 승무의 계보가 6대째라고 하셨습니다. 신방초(申芳草), 이장산(李長山), 박귀수(朴貴洙), 김금옥(金錦玉), 박영구로 이어져 온 것이지요. 이분들의 생몰년이야 정확히 모르지만 승무를 얘기하면서는 빼놓을 수 없는 사실적 계보입니다."

그는 목포공고를 졸업하고 임방울 창극단체에서 승무를 추기 시작한 후, 스물세 살 되던 해에 군산 영화동에 무용연구소를 열어 부산과 서울에서 지금까지 이어져 오고 있다. 군산에서 가르친 제자로 박문자·김옥순·양향옥·채영옥 등이 있으며, 부산에는 김진홍과 한순서 등이 있고, 서울 마포구 아현동 무용연구소를 통해 길러낸 제자로는 송수남·임이조·채향순·김진선·최영순·진유림·정명숙·유숙희·이상은·이애경·조수옥·채상묵·양종승·최은희·최창덕·오미자·김묘선 등 그동안 1천여 명 정도의 제자를 배출했다고 한다.

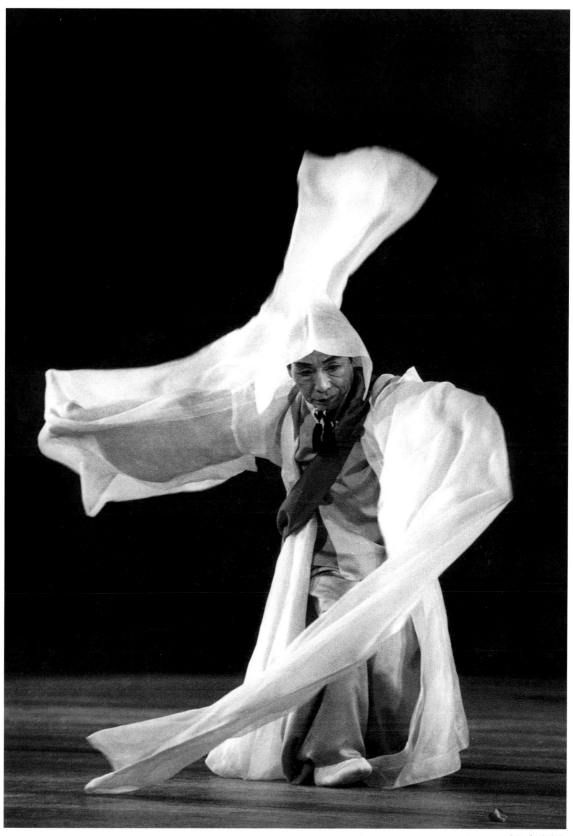

승무 | 이매방

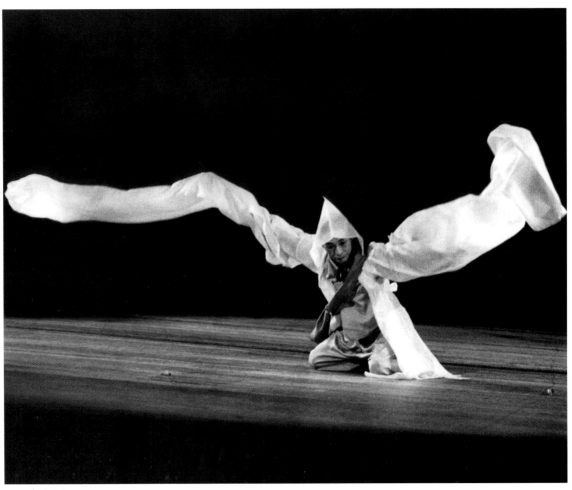

승무 | 이매방

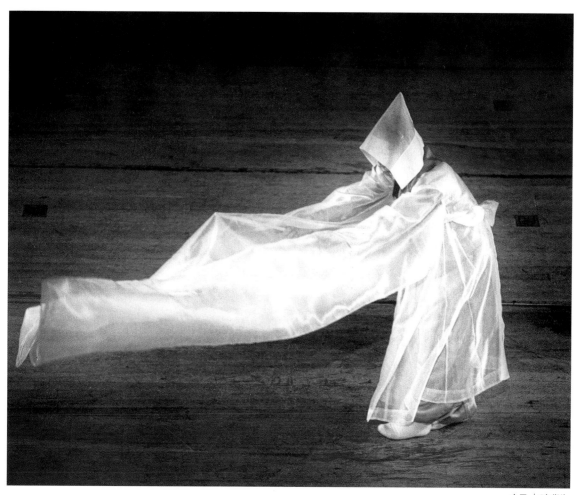

승무 | 이매방

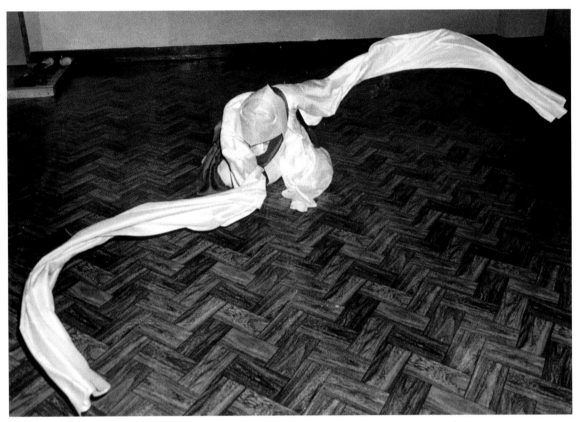

승무 | 이매방

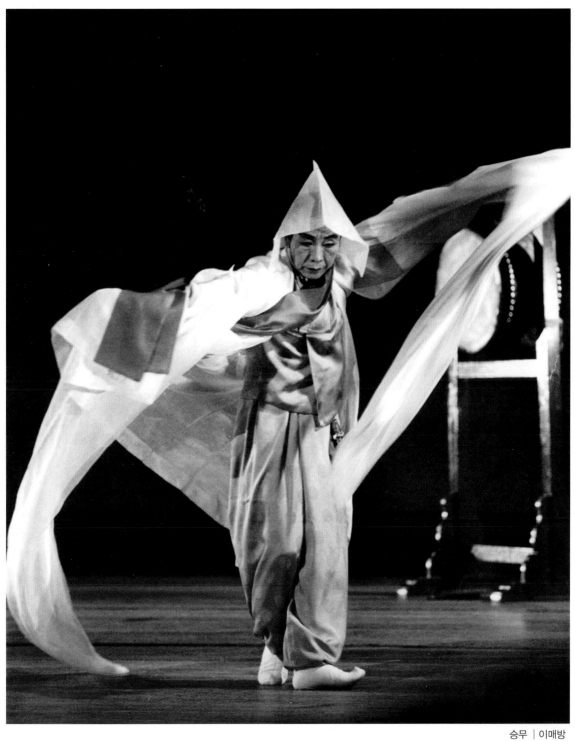

승무 | 이매방

최현 崔賢, 1929-2002

〈비상〉

경남 부산에서 태어난 최현은 열 살에 아버지를 여의고 집안이 어려워지자 열두 살 때부터 철공소, 양복공장, 당구장에서 일을 하였다. 일제강점기이던 1944년 열여섯 살에는 건설복구대에 끌려가 강제노동도 하였다. 열일곱 살부터 춤을 배우기 시작하여, 1965년 그의 춤을 대표할 수 있는 창작춤인 〈비상〉을 만들 때까지 그는 스스로 많은 실험을 반복했다. 〈비상〉은 좁은 방 안에서 추는 기방춤을 바탕으로 한 섬세함과 마당놀이에서 추는 탈춤의 멋스러움이 어우러져 만들어진 춤으로 일찍이 만들어진 그의 〈신로심불로〉와 〈독서〉 등은 〈비상〉이 태어나기 위한 준비라고 할 수 있다.

최현이 무대와 연을 맺게 된 것은 1945년 가을, 무지개악극단 주최 노래 콩쿠르에서 친구 정순모와 함께 출전하면서부터이다. 1등을 한 친구는 무지개악극단의 단원이 되었으며, 2등을 한 그는 김해관 지평선악극단과 동방가극단에서 배우로 공연하였다. 마산상업중고등학교를 다니던 학생 시절에는 이시이 바쿠의 제자인 최승희와 조택원으로부터 무용을 배운 마산의 김해랑에게 무용을 배우기 시작하여 1년에 두세 번은 스승의 발표무대에서 공연을 하였다. 또한 고교 때에는 담임선생님이던 이두현의 영향을 받아 학교 연극부장으로 활동하였으며, 고교 재학중인 1952년 신경균 감독의 영화 「삼천만의 꽃다발」에도 출연하였다. 고교 졸업 후 그는 서울사범대에 진학하여 혜화동에 무용학원을 열고 학생들을 가르치며 자신은 한영숙, 박금술, 정인방, 김천흥으로부터 춤을 배웠다. 최현의 본명은 최윤찬이나 1956년 영화 「시집가는 날」에서 신랑의 역을 맡으면서부터 예명인 최현으로 불렸다.

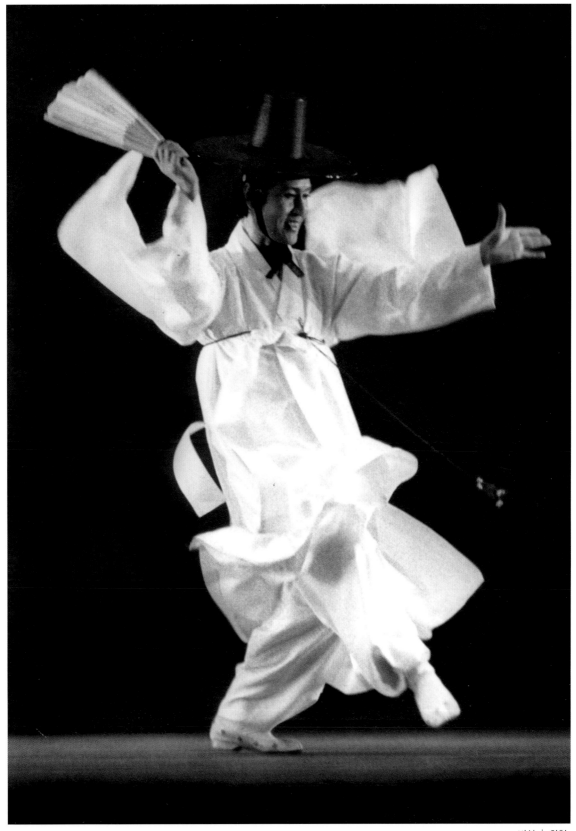

비상 | 최현

131

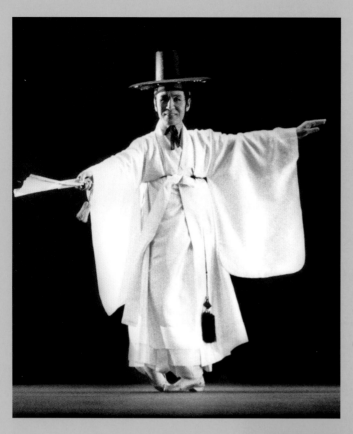

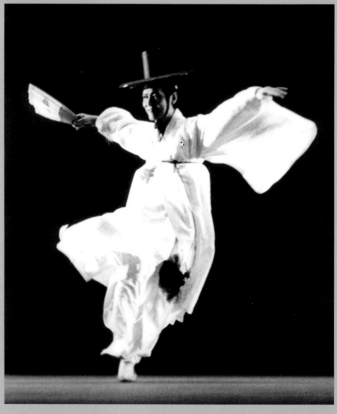

비상 | 최현

132

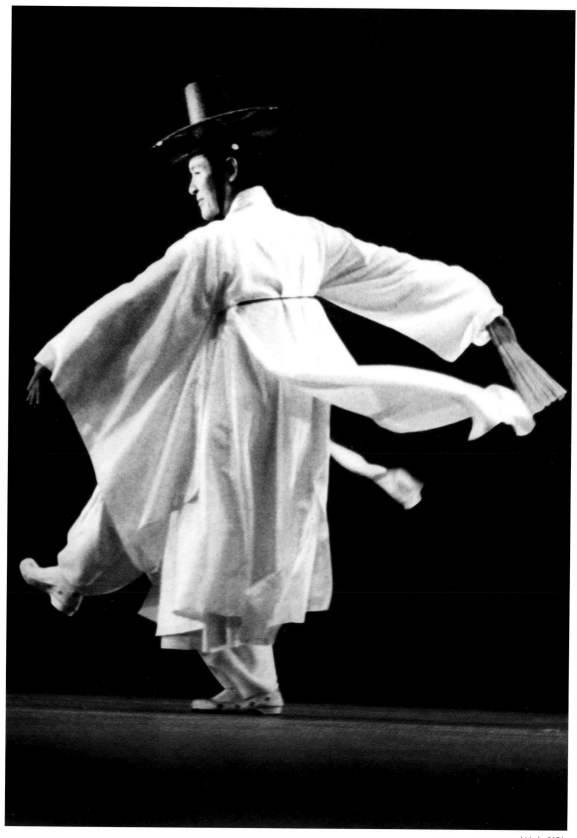

비상 | 최현

이지산 李芝山, 1930–

서울굿

이지산은 서울 태생으로 열네 살 때 시내를 걷다가 남산에서 빛을 보고 돌더미 속에서 청동불상을 찾아낸 후 2년 동안 많은 징조를 겪었고, 열일곱 살에는 무병을 앓아 내림굿을 했다.

서울굿의 이름난 박수무당 이지산의 춤은 "덩실덩실 춤을 춘다"는 말을 문자 그대로 설명해 주는 춤이다. 둥글둥글하게 생긴 얼굴과 중키에 약간 벌어진 몸매로 굿판에 들어서면 그의 춤은 굿을 이끌어가는 그의 위엄 속으로 자연스럽게 스며든다.

정자(丁字)로 발을 엇짚어 가는 발놀림새나 팔놀림이 법도에서 벗어나지 않으면서도 애쓰는 흔적 없이 무심하게 흐르는 듯 쉽게 춤이 나온다. 덩실덩실 춤을 춘다는 말 그대로다. 반염불 굿거리 타령 장단에 발끝을 차고 몸을 치솟을 때마다 바로 그 덩실덩실이라는 말이 떠오른다.

내림굿을 한 후 신어머니 밑에 있으면서 이지산은 무당으로서 해야 할 일을 배우는 수업기를 거쳤다. 영험에 의해 신이 내렸지만 굿의 절차나 제반 기능을 배우는 노력은 각자의 학습 능력에 따르는 것이다. 그는 춤과 악기, 무가(巫歌)나 복식과 제상 차림, 종이꽃 만들기, 전지, 부적 등을 만드는 수공예적인 기예까지 모두 배웠다. 신이 내린 무당에게는 춤과 장단마저 꿈이나 환각 속에서 가르침을 받았다지만 이지산은 어쨌든 학습의 기초가 든든하다. 그는 굿과 점복 등 의식을 집행했고, 삼신제석을 모셨다. 전승된 굿의 형태나 무속의 내용을 증언하고 세필로 세밀하게 그린 무신도 그림으로 전하면서, 그는 인류학자 조흥윤의 연구에 많은 도움을 주었다. 조흥윤의 저서 『한국의 무(巫)』에는 그가 그린 굿에 대한 그림이 주요 자료로 소개되었다.

그 밖에도 그는 한국의 종교나 풍습, 기예에 대한 연구를 하는 사람들에게 많은 자료를 제공해 주었다. 서울굿의 전통, 한국인의 종교적 풍습 등에 그만큼 정통하고, 그가 지닌 기예 역시 뛰어난 데가 많기 때문이다.

장구·제금·해금·피리·대금·버들·고리짝 등을 쓰는 서울굿 장단으로 그가 몸을 덩실거리며 굿판에 나서면 잔뜩 바람을 불어넣은 고무풍선을 마룻바닥에 내던졌을 때처럼 둥실둥실 떠오를 듯 가라앉으며 사람과 신의 영험이 함께 추는 춤처럼 멋과 위엄, 기원의 경건함과 귀신을 쫓는 살벌함이 공존한다.

서울굿 | 이지산

이윤석 李潤石, 1950-

덧배기춤

중요무형문화재 제7호 고성오광대 예능보유자 이윤석은 고성오광대 셋째마당 말뚝이 역으로 등장한다. 양반이 거들먹거리며 말뚝이에게 인사를 강요하지만 말뚝이는 반항을 하고, 양반이 윽박지르자 말뚝이는 은근슬쩍 말을 바꾸면서 변명을 한다. 거기에 속은 양반은 바보스러운 모습으로 관객의 웃음을 자아낸다. 말뚝이는 춤으로 양반을 마음대로 희롱한다. 춤의 반주는 주로 농악기인 꽹과리, 징, 북, 장구로 덧배기 가락에 굿거리장단으로 춘다. 이윤석은 1997년 10월, 예술의전당 토월극장에서 열린 초청공연에서 덧배기춤의 명무로 알려지게 되었다. 그는 탈춤의 하늘 같은 스승인 조용배(1929-1991)와 허종복(1930-1995)으로부터 춤교육을 받아 지금은 고성오광대놀이의 예능보유자로 보존회 회장을 맡고 있어, 조용배와 허종복의 예능을 모두 이어받아 그들 이후 으뜸가는 탈춤꾼이라는 평을 듣는다.

'덧배기'란 경상도식 자진모리장단으로, 장단의 명칭을 넘어 마당놀이춤을 말하는 용어로 통용되고 있다. 이윤석의 덧배기춤은 고성오광대놀이에 나오는 춤사위들을 즉흥적으로 꾸며 추는 것으로, 그의 건강한 몸집을 마음껏 활용하여 춤을 맺고 푸는 것이 일품이다.

고성오광대는 경남 고성군 고성읍에 전승되고 있는 탈춤놀이로, 중요무형문화재 제7호, 초계 밤머리(현재 합천군 덕곡면 율지리)에 연원을 둔 오광대 계통의 놀이이다. 이 놀이가 언제부터 시작되었는지는 기록이 없어 정확히 알 수 없으나 구전자료와 학자들의 조사 결과를 종합해 보면 조선 말기까지 고성읍에서 관속들이 놀던 가면극이 있었고, 1910년경 '남촌파' 서민들이 통영 오광대를 보고 오광대 놀이를 하던 중 창원 오광대의 영향을 받아 오늘날과 같은 탈놀이로 발전하였다고 할 수 있다.

연희자는 서민층에 속하는 주민 가운데 춤에 능하고 놀기 좋아하는 사람들이었으며, 그 중에서도 연장자가 주관하였다. 이들 연희자가 주동이 되어 '일심계'를 조직하여 음력 정초에 고성 몰디 뒷산 도독골 잔디밭에서 연습을 하며, 지신밟기를 하여 경비를 염출하여 음력 정월 보름날 저녁에 장터 또는 객사 마당에서 놀기도 하였다.

오광대가 인기가 있자 추석에도 놀이를 벌였으며, 일심계의 봄놀이를 할 때에도 밤새 자갈밭에서 놀이를 벌였다. 악사는 놀이마당 가장자리에 앉았으며, 구경꾼은 놀이 주위를 둥그렇게 둘러싸고 구경한다.

덧배기춤 | 이윤석

덧배기춤 | 이윤석

덧배기춤 | 이윤석

임이조 林㳽調, 1950-

한량무

중요무형문화재 제27호 승무 교육조교와 무형문화재 제97호 살풀이춤 이수자인 임이조(본명 임규홍)가 추고 있는 춤은 입춤·승무·살풀이춤·한량무·소멸·태동·처사·천강 등이며, 이 밖에도 많은 춤을 안무하여 추고 있다. 그 가운데서도 한량무는 그의 춤을 좋아하는 이들에게 가장 사랑받는 춤이다.

임이조는 1950년 충남 대전에서 아버지 임철희와 어머니 김정희 사이 2남4녀 중 차남으로 태어났다. 그는 여섯 살 때 임춘앵의 춤을 구경하고 난 뒤 이를 그대로 보고 춤을 추었다고 한다. 어려서 송범으로부터 발레를 배웠으며, 이매방 인간문화재 문하에서 승무·살풀이춤을 사사받았고, 김숙자 인간문화재 문하에서 도살풀이춤을, 오춘광·은방초로부터 신무용을 배웠다.

단국대 사범대 체육과를 졸업하고, 동국대 문화예술대학원 무형문화재과를 졸업하였으며, 1981년 제7회 전주대사습대회 무용부 장원 수상, 1988년 제3회 진주개천예술제 대상 대통령상 수상, 2000년 제14회 예총예술문화상 국악 부문 대상을 수상하였다. 현재 한국전통춤연구회 이사장과, 우봉 이매방 춤보존회 회장, 한국국악협회 이사, 국립극장 예술진흥회 무용과 교수, 성화대학 겸임 교수 등으로 활동하고 있다.

20여 회의 개인 춤발표회와 국내외 작고 큰 공연으로 공연 횟수가 3백여 회가 넘지만, 그 중에서도 해외 초청공연이었던 2006년 뉴욕 시티홀 주최 '30개국 세계페스티벌' 오프닝에서 30여 명의 단원과 함께 공연한 것이 기억에 남는다고 한다.

임이조는 그가 추고 있는 승무 중 끝부분의 북가락은 기교나 예술이 아니라 번뇌에 시달리는 중생의 마음을 북을 두드려서 씻어 내리고자 하는 것이라며, 공연예술로 승화시킨 춤으로 관객을 즐겁게 하여 감화를 줄 수 있는 좋은 춤꾼으로 남기 위해 평생을 연마하겠다는 각오를 밝힌 바 있다.

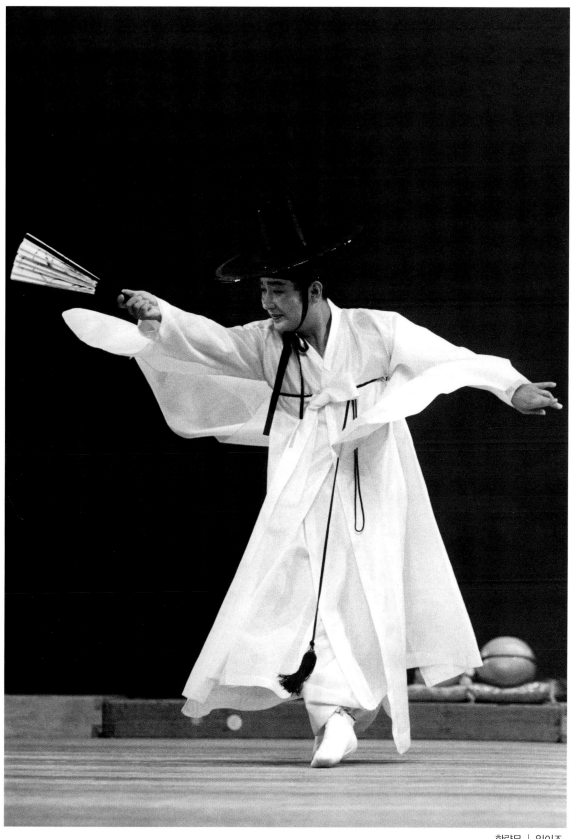

한량무 ∣ 임이조

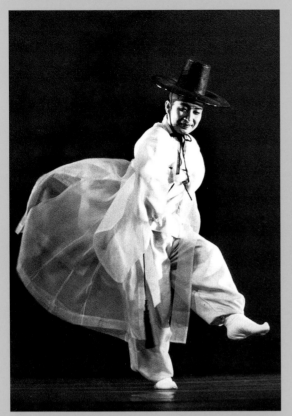

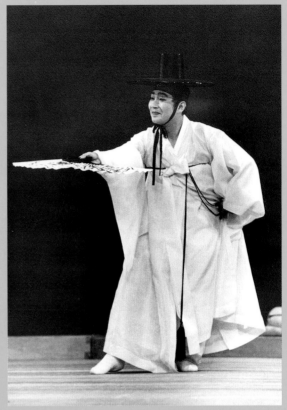

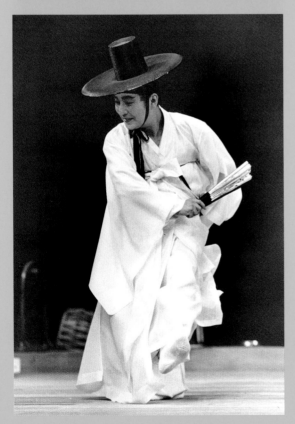

한량무 | 임이조

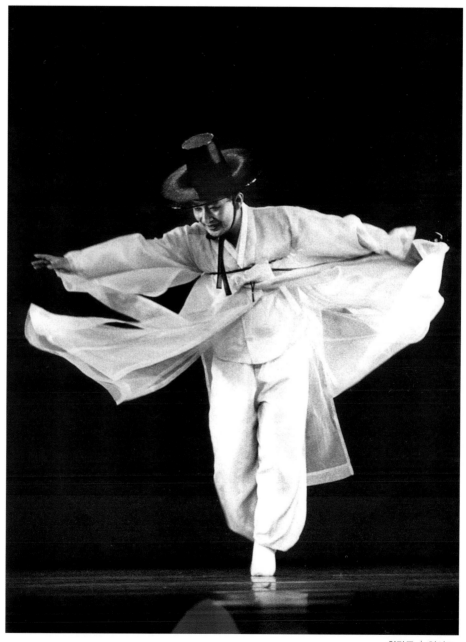

한량무 | 임이조

이성재 李成宰, 1954-

바리공주춤

중요무형문화재 제104호 서울새남굿보존회 회장 이
성재가 추는 새남굿 의식 춤은 20여 가지가 있는데
새남굿 중 두 차례의 도령거리 의식이 있다. 문에서
도령을 도는 것을 바깥도령이라 하고, 안도령에서
는 바리공주와 그 뒤를 따르는 제가집 식구들이 큰
제상을 끼고 아홉 바퀴를 돈다. 망자의 혼백을 인도
하는 바리공주가 저승의 열두 대문을 무사히 통과
하여 망자의 혼백이 극락세계로 왕생하도록 애쓰는
거리이며, 이를 안도령이라 한다.

바리공주는 신복을 입고 머리에는 큰머리로 치장한
화려하게 치장하며, 부채·방울·신칼·제금을 든다.
부채를 펴고 방울을 흔들며 무악 장단과 음악에 맞
춰 반복적인 춤사위로 화려하게 춘다.

이성재는 1954년 충남 강경에서 태어났다. 그가 초
등학교 5학년 때 계룡산 자락 채운산 팔각정에 올라
갔다 만난 한 노인이 이름을 알 수 없는 살구만한 과
일 하나를 던져 주며 먹으라고 했다. 이 과일 하나
얻어먹은 것이 훗날 무(巫)와 인연이 되었다고 한
다. 다음날에도 학교가 끝나고 그 할아버지를 만나
러 채운산에 올라갔을 때 할아버지는 "앞으로 나를
만나고 싶으면 장날을 기다려라. 장날이면 언제나
나를 만날 수 있을 것이다" 했다. 어린 그는 그 말
의 뜻을 알 수가 없었지만 지금 신내림을 받고서야
장날이 장삿날(葬日)이고, 만남은 접신(接神)의 뜻
이라고 새길 수 있었다. 도인 노인과의 만남은 오직
그만이 가슴에 묻어 왔던 신기(神氣)를 처음으로 경
험하는 계기가 됐다.

접신 후 고향을 떠나 서울에 와서 새남굿과 인연을
맺고 굿판에서 굿을 하게 되었다.

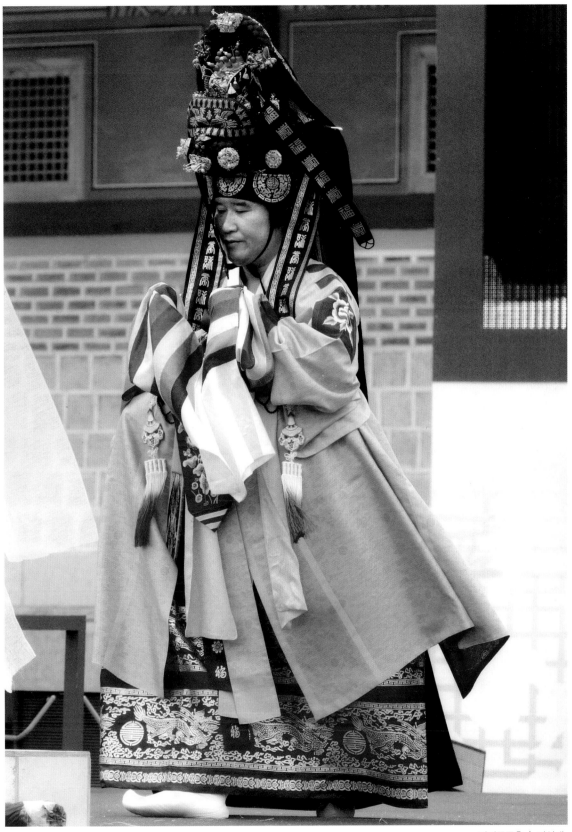

바리공주춤 | 이성재

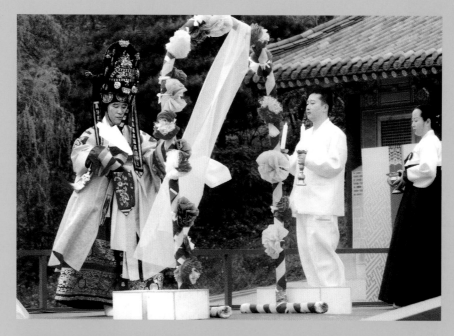

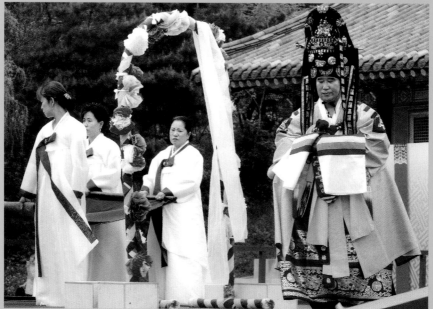

바리공주춤 | 이성재

바리공주춤 | 이성재

김운태 金雲太, 1963-

채상소고춤

김운태가 추는 채상소고춤은 전립에 하얀 창호지를 오려서 2미터 정도의 길이에 여를 달고, 하얀 꽃모양의 수건을 이마에 동여맨다. 흰 바지와 저고리 위에 어깨로부터 남색·노란색의 여를 가로 매고 허리에는 붉은 띠를 졸라매는데, 아래 다리에 행전을 맨 차림으로 미투리를 신고 소고와 채를 들고 치며, 채상 상모로 여러가지 묘기를 보여준다.

다양한 소고춤 가운데서도 굿거리장단의 채상소고춤이 으뜸이었던 백남윤(百南允)의 춤을 잇고 있는 김운태는, 1963년 전라북도 완주에서 태어나 여성농악단의 흥행주인 아버지 김칠선의 영향으로 일곱 살 때부터 유랑단체의 막둥이로 따라나섰다. 비록 비포장 길에서 흙먼지를 뒤집어쓰는 고생스러운 일이었으나, 일행 가운데 내로라하는 재인들로부터 배운 농악 12채와 그 중에서도 백남윤으로부터 배운 채상소고춤은 늘 많은 관중의 박수갈채를 받았다고 한다. 그가 따라다니던 호남 여성농악단은 1976년 전주대사습놀이 전국대회에서 농악 부문 장원을 하는 등 가장 뛰어난 단체였으나 점차 볼거리가 많아지는 시대가 되면서 운영난을 겪다 결국 해체되었다.

1989년부터는 떠돌이 단체생활을 함께하던 이광수의 권유로 사물놀이패에 들어가 활동했으며, 1990년 유럽 8개국 순회공연을 시작으로 전세계를 누비며 공연하고, 평양에서 열린 범민족 통일음악회에 참가하기도 했다. 1993년에는 이광수와 함께 '민족음악원 노름마치'를 꾸미며 사물놀이의 새바람을 일으켰으며, 1995년에는 대학로에 전통예술극장인 '서울두레극장'을 만들었으나 이것 역시 운영난으로 3년 만에 문을 닫아야 했다.

그의 채상소고춤은 빠른 양상이나 현란한 자반뒤집기로 보는 사람의 마음을 즐겁게 하는 것은 물론, 그의 가락 가운데서도 특히 엇박으로 추는 소고춤은 자진모리·오방진·휘몰이로 넘어가는 속도 안에서도 여유 있게 추는 춤의 멋이 있다. 스승 백남윤으로부터 배운 호남 우도농악의 멋과 사물놀이를 하면서 받아들인 웃다리 풍물의 빠른 가락을 섞어 그만의 독특한 춤동작으로 승화시킨 채상소고 춤은 당대의 으뜸이라 할 수 있다.

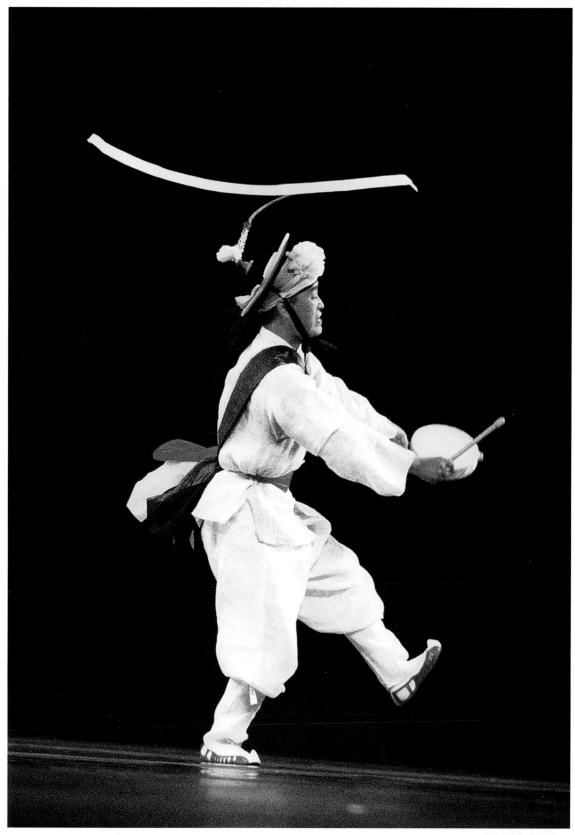

채상소고춤 | 김운태

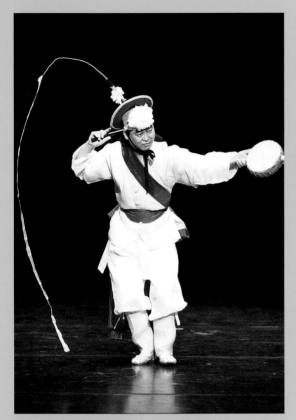
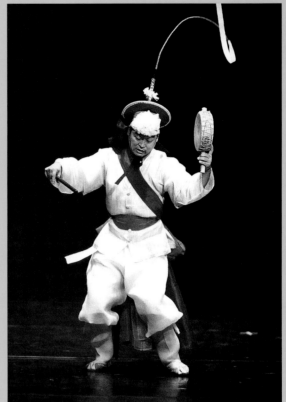
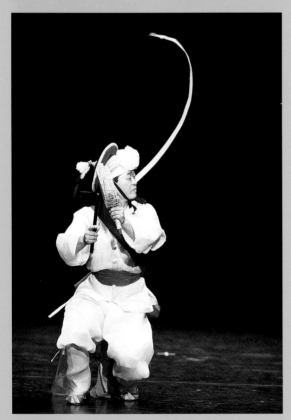

채상소고춤 | 김운태

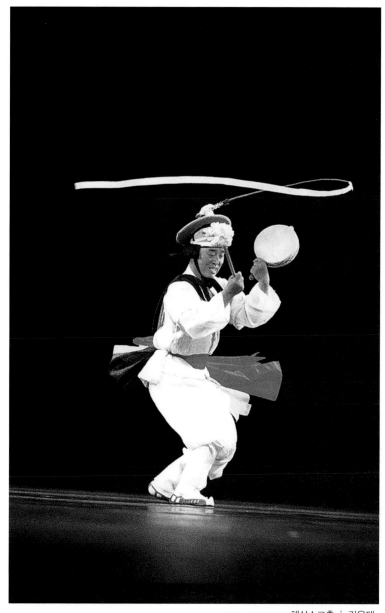

채상소고춤 ｜ 김운태

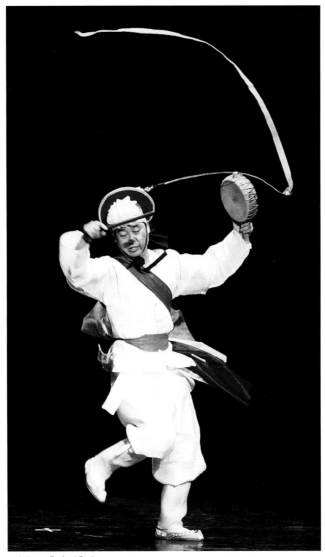

채상소고춤 | 김운태

박영수 朴永洙, 1963-

목중춤

목중탈을 쓰고서 색동 소매에 한삼이 달린 붉은 저고리 아래로 행전을 치고 미투리를 신고 추는 박영수의 목중춤은 김유경(金裕慶)의 봉산탈춤을 이어받은 것이다.

1963년 전북 남원에서 태어난 그는 춤과는 인연이 전혀 없는 문학소년으로 자라 공고를 졸업한 뒤 경기도 안양에 있는 공장에서 선반공으로 일하며 쇠를 깎았다. 그때 공장에 같이 근무하던 친구들과 주말이면 나이트클럽에서 춤을 추는 것이 취미가 되면서 묘하게도 우리 춤에 대한 관심을 갖게 되었고, 결국 친구의 소개로 무용학원을 찾아가게 되었다고 한다. 그리고 무용학원 원장의 소개로 서울 은평구 응암동에 있던 김유경의 봉산탈춤연구소를 찾아가 탈 만드는 것과 춤에 쓰이는 의상, 한삼들을 만드는 재봉일 등 잔일을 시작으로 봉산탈춤 전 과정을 배우게 된다. 당시 김유경의 탈춤패는 배역을 제대로 갖추지 못하고 있어 박영수는 공연 때마다 일인다역으로 바쁘게 의상을 갈아입어야 했는데, 이 덕분에 여러 배역의 춤을 모두 익힐 수가 있었다.

1983년 경희대 무용과에 입학한 그는 김백봉의 한국춤을 배웠으며, 대학원 재학중에는 김말애가 이끄는 '춤타래무용단'에서 춤꾼으로 직장 생활을 하였다. 그러나 탈춤에 대한 애정이 깊어 무용단을 그만두고 자신이 직접 '춤터 세마루'를 만들어 김유경의 춤제를 전하게 된다. 1996년 김유경이 작고하자 매년 정기공연을 통하여 춤제의 전수를 위해 노력하고 있으며, 현재는 김유경 봉산탈춤보존회장으로 있으면서 또한 상명대 연극과 겸임교수로 봉산탈춤 및 민속춤을 가르치고 있다.

박영수의 목중춤은 현재 문화재로 지정되어 있는 봉산탈춤과 다른 춤제가 있으며 여러가지의 춤동작이 있다. 첫목춤 또한 누워서가 아니라 엎드려서 시작하며, 맺고 끊음이 분명하고 춤법이 단정하다. 여기에 이목, 삼목의 활달한 춤을 엮어서 추게 되는 '만사위' '자진만사위' 양쪽 연풍대 등의 현란한 동작들도 무게를 잃지 않는다.

지난날 선반에서 쇠를 깎듯이 몸을 다듬은 그가 무용가 발란신의 말처럼 "쓸모없는 근육마저도 뺀" 말끔한 몸매로 솟구칠 때의 모습은 장중하고 경쾌한 옛 황해도 탈춤 가락의 볼품이 제대로 나온다.

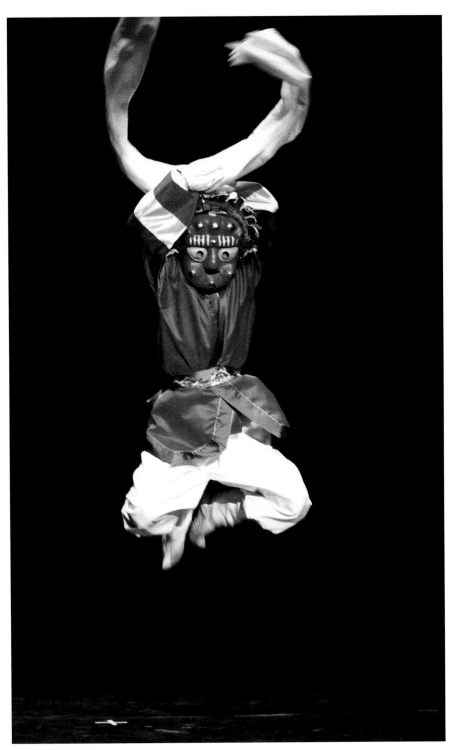

목중춤 | 박영수

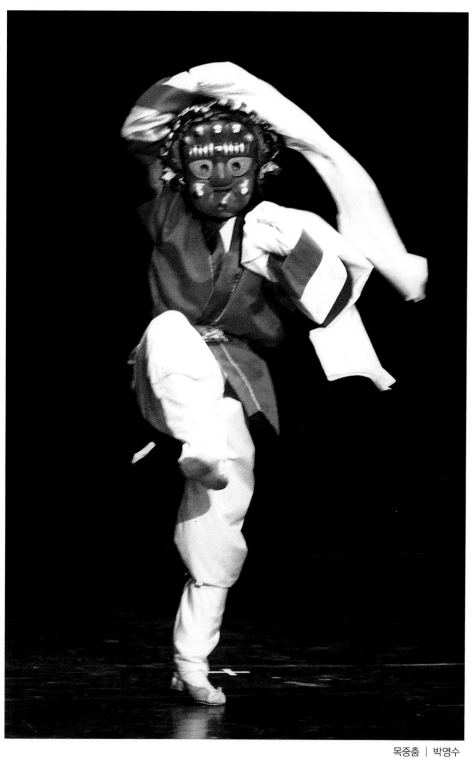

목중춤 | 박영수

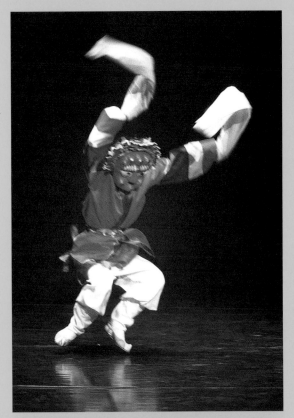

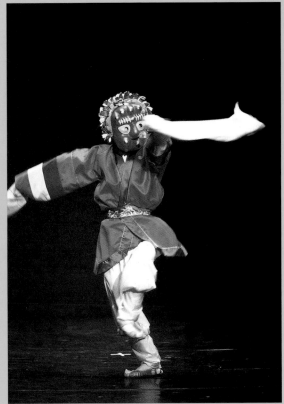

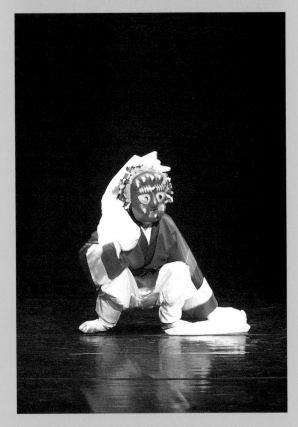

목중춤 | 박영수

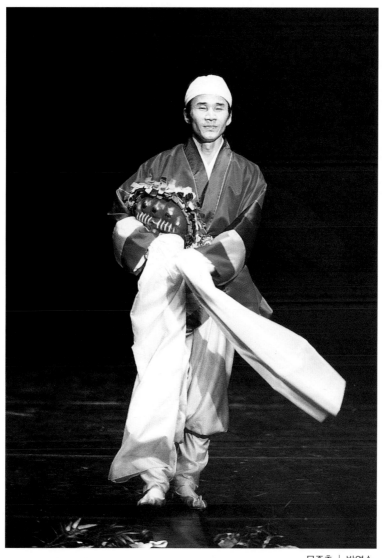

목중춤 | 박영수

2

서간난 徐干蘭, 1902-1987

올림채춤

서간난이 군웅굿에서 추는 올림채춤은 발디딤이나 팔을 들어올리는 품이 무척 이채롭다. 춤의 힘이나 기교들이 만들어내는 움직임이나 볼품 같은 것은 모두 빠져 버리고, 그 다음에 남아 있는 춤의 느낌, 춤의 정신, 춤의 힘 같은 것만 살아 있다는 인상을 준다.

서간난은 경기도 부천군 장말에서 태어나서 열아홉 살에 내림굿을 받고 신을 섬기면서, 스무 살부터 굿판에 나섰다. 그는 경기 도당굿의 큰무당으로 이후 60년 넘는 세월을 내내 굿판에서 살았다.

힘든 길은 부축을 받아야 하고 평소에는 지팡이를 짚어야 할 만큼 기력이 쇠했지만 굿판에 올라서서 보여주는 그의 춤은 아득한 깊이를 느끼게 해준다. 도당굿은 경기도 지역 마을굿이다. 마을 어귀의 장승이나 신목 앞에서 시작되는 당산제에 이어 앉은 부정 선부정을 치고 시루고사를 지낸 후 제석굿, 본향굿, 터벌림굿, 손굿을 치른 다음 군웅굿이 시작된다. 군웅굿에서 무당은 공작깃을 양쪽에 꽂은 전모를 쓰고, 흰 한삼을 단 화려한 붉은 철릭을 남치마 위에 받쳐 입는다. 왼손에는 삼불선을 들고, 오른손에 노란색 수건을 길게 늘인 방울을 치켜들었다. 발은 장단을 밟고 어깨에 뭉친 힘이 팔을 타고 내려와 한삼 소매 끝에서 빠져나가려다가 얼른 올려치는 힘으로 다시 거두어들이는 것이다.

그의 춤에는 한국춤의 멋이 보여줄 수 있는 아름다움의 한끝을 들여다볼 수 있는 움직임이 있다. 그의 굿사설은 분명 쩌렁쩌렁 울리는 것은 아니다. 그렇다고 그의 소리의 장단과 높낮이가 뚜렷하게 울리는 것도 아니다. 또한 그의 춤이 새처럼 가볍고 나비처럼 아름다운 것도 아니다. 말과 소리, 춤에 대한 일반적인 형용사는 전혀 어울리지 않는다.

그의 사설은 잦아들어 가는 숨결, 잔물결 이는 수면처럼 가만가만 속을 보여준다. 그의 소리는 노래라기보다는 소리라는 말이 어울린다. 그의 춤은 춤처럼 보이지 않는다. 말과 소리, 움직임과 춤이 모두 본질의 어느 한 조각을 압축해 놓은 어떤 존재로 느껴지는 것이다. 요란하고 격식 많은 장단도 그의 그 분량이 많지 않은 움직임과 춤, 그의 모든 것에 철저하게 봉사한다.

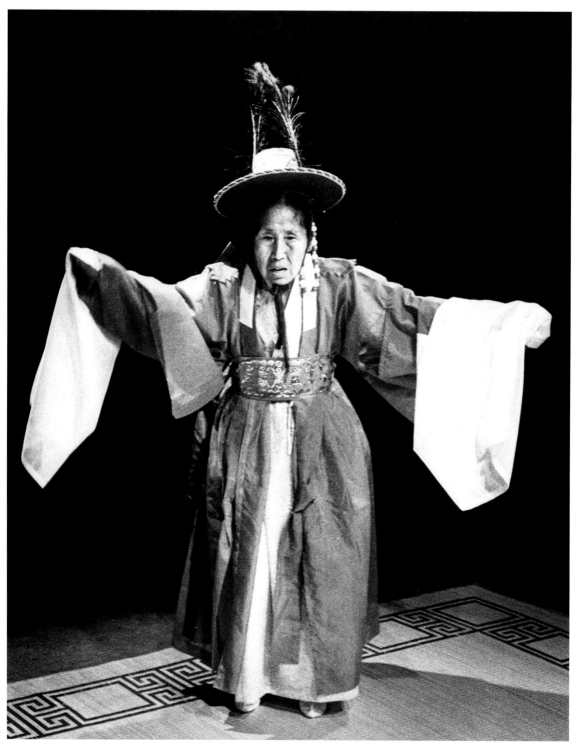

올림채춤 | 서간난

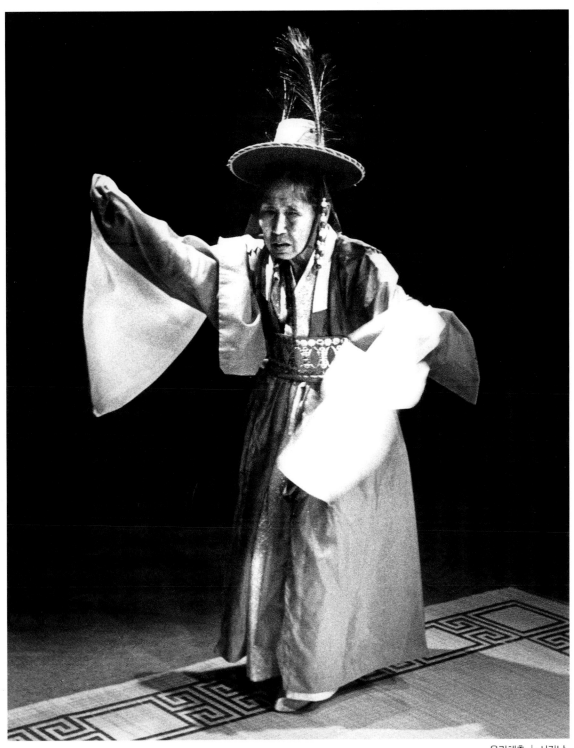

올림채춤 | 서간난

우옥주 禹玉珠, 1902-1993

거상춤

무당질을 하려면 칼이나 물고 죽으라는 전주 이씨 가문의 성화에 단양 우씨로 성을 바꾼 그는 열일곱 살에 신내림으로 강신무가 된 뒤, 50여 년간 굿판에서 너무나도 바쁘게 살아 자신의 모습을 부끄러워하거나 신세를 한탄할 겨를이 없었다고 한다. "누군들 천대받으며 무당질을 하고 싶어하는 줄 아십니까? 더군다나 강신 무당은 세습 무당과 달리 대물림이 아닌 '신의 뜻에' 의한 업(業)입니다. 무굿이 미신이라 함은 당치도 않은 말이며, 함부로 지껄이다가는 큰 화를 못 면합니다."

증조부는 일본 오사카에서 한의로 이름을 날렸으며, 할아버지 이영섭은 스물여덟 살에 황해도 감사를 지낼 만큼 부유한 가정의 무남독녀로 우옥주는 아쉬움 없는 어린 시절을 보냈다. 그러나 도쿄에서 여학교 4학년, 열일곱 살이 되던 해에 갑자기 폐병에 걸려 죽음을 눈앞에 두고서 고향집으로 돌아왔다. 건넌방 병풍 뒤에 버려진 그는 이승과 저승을 넘나들던 어느 날 '남의 말'이 들리고 알 수 없는 소리가 터져 나오며 힘이 생기자 옹진 진수대에 있는 신묘를 파내어 방 구들장 밑에 묻어 집안을 발칵 뒤집었다. 이 일이 있은 후 거짓말처럼 건강을 회복한 그는 결국 성까지 바꾸고 황해도 백천 온천장 도라지 무당으로부터 굿거리를 전수받았고 굿판에서 불림을 받으며 큰무당으로 이름이 났다.

거상춤의 복식과 무구는 깔끔하고 담백하며 주술적이라기보다는 장식적이다. 춤사위 역시 대감거리 대감놀이춤의 화려함이나 신장거리 신장춤의 신들린 듯한 떨림과는 달리 사뿐히 밟으며 빙빙 도는 발놓임과 외사위로 들어올리는 팔놀림이 고운 맛을 풍긴다. 춤의 순서는 장삼의 소매끝을 잡고 외사위로 춤을 추다가 부채와 흰 수건을 두 손으로 받쳐 들고서 발을 모아 빙빙 돌다 다시 장삼을 잡고 외사위, 양사위로 추다가 칠성칼과 육환장을 잡고 도는 것으로 진행된다.

해방 후 월남한 강령탈춤의 예능보유자 박동신과 혼인하여 무업을 계속하며 우리 민속의 뿌리인 굿을 알리기에 애쓰다 세상을 떠났다.

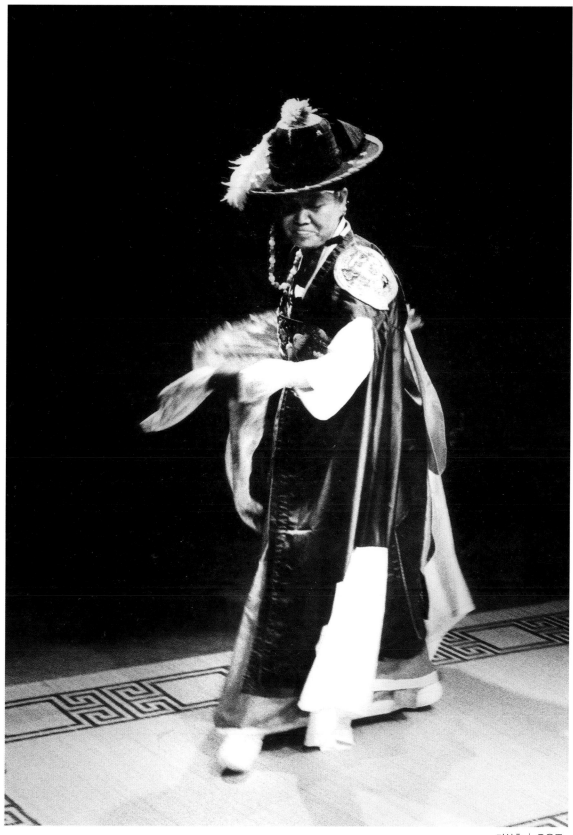

거상춤 | 우옥주

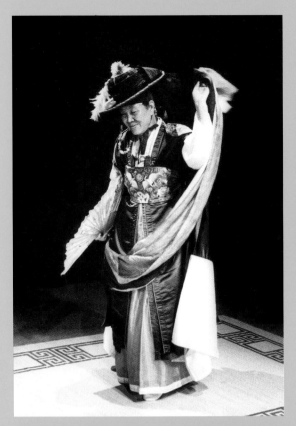
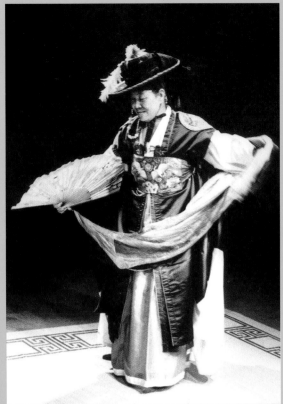
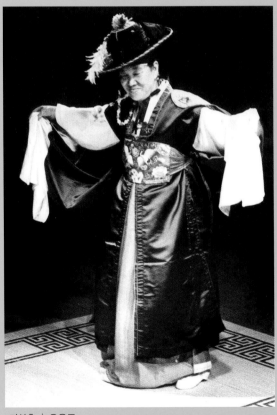
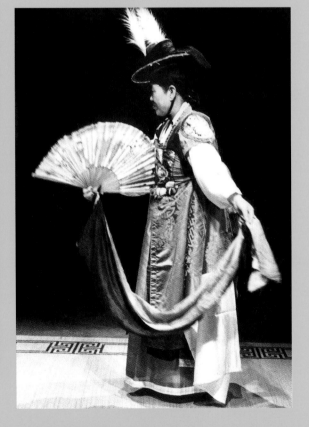

거상춤 | 우옥주

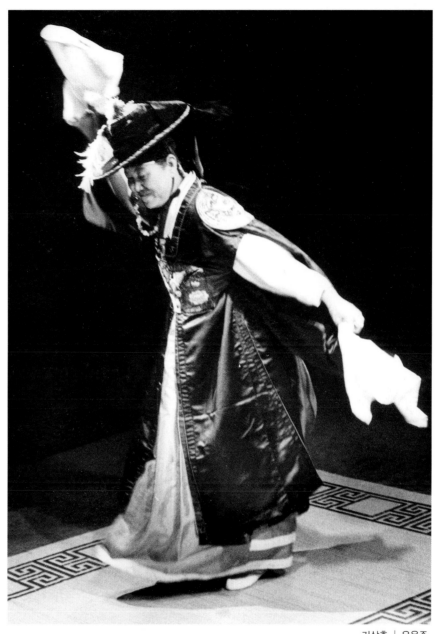

거상춤 │ 우옥주

조모안 曺模安, 1906-1991

승무

전남 담양 국악예술 집안에서 태어난 조모안(예명 조앵무)은 열한 살부터 전남 목포 권번에서 국창 김창환의 아들인 김봉이로부터 소리를 배우고, 전북 흥덕의 김금옥으로부터는 춤을 배우기 시작하였다. 서울로 올라와 한남 권번에 적을 두고 정정열 명창으로부터 배운 소리를 통해 세상에 알려졌다.

스물여섯 살에는 임소행·조농옥·박녹주·정남희·조상선 등과 창극 춘향전(향단 역)을 공연하였고, 스물여덟 살에는 임소행과 함께 일본 도쿄에서 남도 잡가, 육자배기, 흥타령 등의 음반을 취입하였다. 그러던 그가 결혼과 함께 국악 활동을 작파하려 하자 임소행은 결혼을 앞둔 그에게 그의 춤을 칭찬하며 앞으로도 소리와 춤을 꾸준히 한다면 분명 성공할 것이라며 은근히 조모안의 결혼을 만류했었다고 한다.

1950년대 한국일보사에 근무할 당시 명무 기획을 하면서 구히서 기자와 명인명창들을 취재할 때 그가 떠올라 고법 보유자 김명환에게 소식을 물었더니 그가 고향에 기거하고 있다는 말을 하였다. 나는 담양으로 내려가 천신만고 끝에 그를 만나 신문에 소개할 수가 있었다. 결국 1985년, 한국 명무전 무대에서 그의 승무를 볼 수 있었다. 그의 승무는 조용하고 꾸밈이 없으며, 장단에 따라 또박또박 소삼과 대삼을 놓치지 않고 추는 야무진 춤이다.

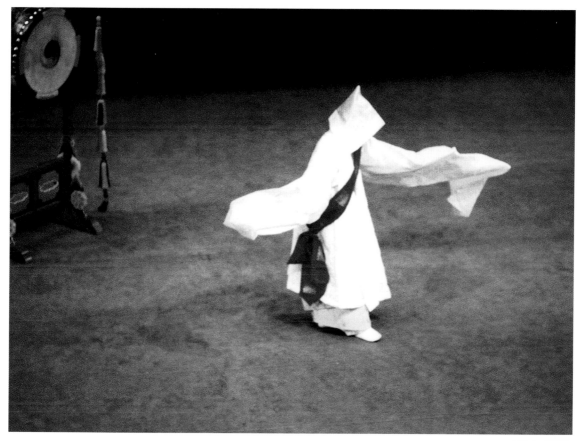

승무 | 조모안

승무 | 조모안

승무 | 조모안

최승희 崔承喜, 1911-1967

〈보살춤〉 등

20세기 격동기의 한국이 낳은 세계적인 무용가 최승희는 1930년대 후반 유럽·미국·중남미 등에서 150여 회의 공연을 하며 동양의 무용가로서 세계적인 명성을 얻었다.

최승희는 서울 수운동에서 아버지 최준현과 어머니 박용자 사이 사남매 중 막내딸로 태어났다. 1919년 4월 보통학교를 4년 만에 졸업하고, 1922년 4월 숙명여자고등보통학교를 졸업하였다.

1926년 3월 22일, 광부 출신의 일본 무용가 이시이 바쿠의 경성 공연 때 오빠 승일과 함께 〈끌려가는 사람〉〈멜랑콜리〉〈솔베이지의 노래〉 등을 관람하고 난 뒤, 그해 4월에 이시이 바쿠 무용연구소에 입소했다. 1929년에는 이시이와 결별하고 서울에 무용연구소를 차린 뒤, 한성준에게 고전무용을 배우기도 했다. 1931년 최승일의 소개로 남편 안막을 만나 결혼하고, 그해 가을 〈해방된 사람〉〈고향을 그리워하는 무리〉 등 반일적·민족적 작품을 창작했다.

1938년 12월, 유럽으로 향한 최승희는 파리, 이탈리아 등에서 공연하게 된다. 그 중에서도 파리 국립극장인 샤이오 극장에서의 공연은 피카소, 장 콕토, 마티스 등이 관람하여 최승희가 세계적 무용가로 자리잡는 계기가 되었다.

1943년, 태평양전쟁이 일본에게 불리하게 전개되어

가자 도쿄 거리에는 전쟁터로 떠나는 사람들보다 죽어 돌아오는 유골 행렬이 빈번하였으나, 이러한 분위기 속에서도 그는 춤을 추며 새롭게 도전해 갔다. 독무로서는 무용으로는 당시에 대단히 이례적으로 20일간 23회의 장기 공연을 하기도 했으며, 특히 제국극장의 주변에는 공연을 보기 위한 행렬이 건물을 세 바퀴나 돌 정도로 관객이 장사진을 이루었다. 당시 안무된 춤 중에서도 〈보살춤〉 등은 큰 호응을 얻었다.

일본 군부가 예술가들에 대한 압력을 더욱 강화하자 최승희는 남편 안막과 만주의 일본군을 위문한다는 명목으로 중국으로 향했다. 그는 중국 상하이 난징의 공연에서 일본에서와는 달리 자기가 추고 싶었던 춤을 마음껏 출 수 있었다.

광복 후, 일본군 위문공연을 했다는 이유로 친일 무용가라는 비판을 받던 그는 남편 안막과 함께 월북하여, 1946년 평양에 최승희 무용연구소를 설립했다. 공산주의 정부 아래 창작의 자유를 제한받기도 했지만 그 속에서도 조선춤을 체계화하고 무용극을 창작하는 데 힘썼다. 1958년 남편 안막이 반당 종파분자의 혐의를 받아 체포된 뒤로도 몇 차례 무용극과 논문을 발표했다.

통일원 발간 『최근북한인명사전』에 따르면 최승희는 1967년 반김일성파로 몰려 숙청당한 것으로 전해진다.

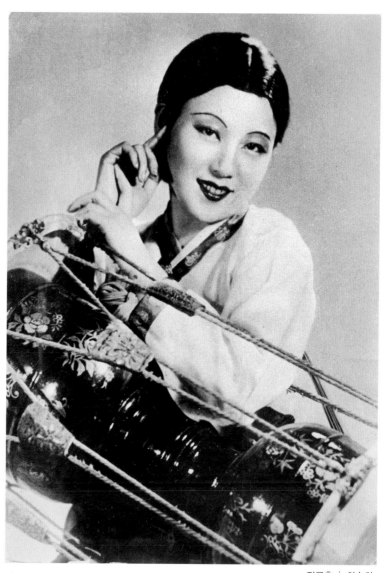

장구춤 | 최승희

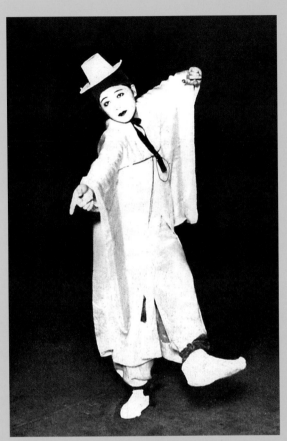

에헤야 노아라 │ 최승희

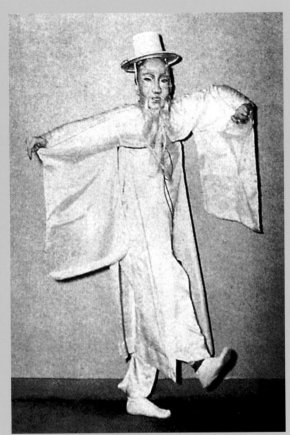

신노심불로 │ 최승희

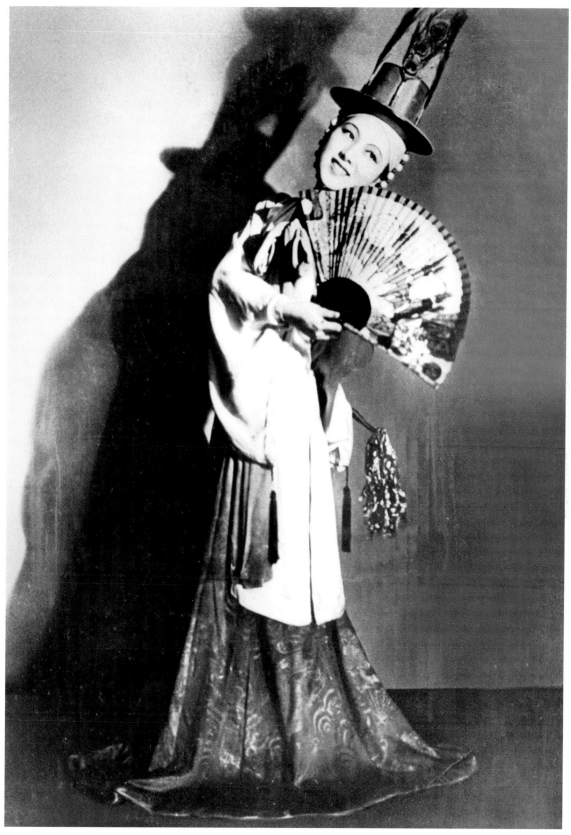

무당춤 | 최승희

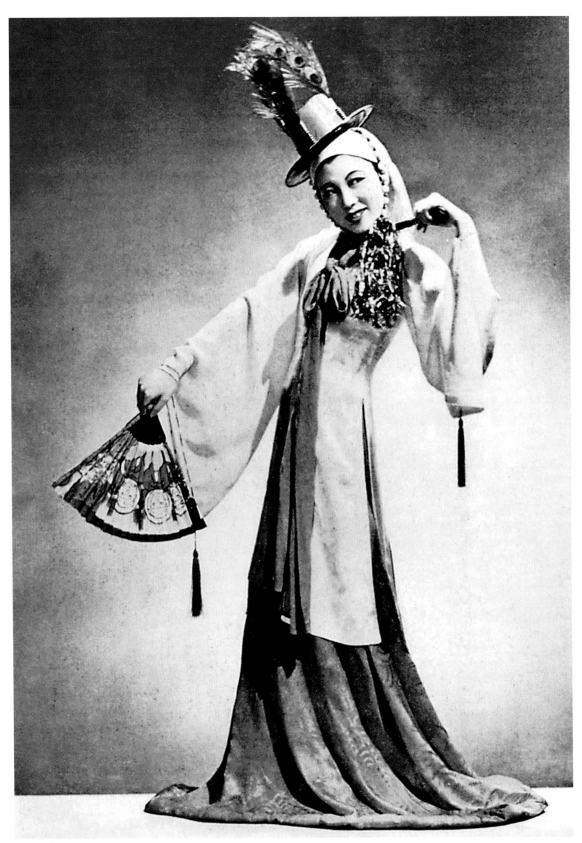

무당춤 | 최승희

보살춤 | 최승희

김정연 金正淵, 1913–1987

살풀이춤

"평양의 승무는 탈춤 가락도 약간 섞여 있고 올곧지 못한 데도 있지만 활달하고 시원스러워." 중요무형문화재 제29호 서도소리 예능보유자인 김정연은 평양에서 태어났지만 평양, 개성, 서울에서 전통 서도소리와 춤을 공부하며 해방되기 전부터는 서울에서 활동하였다. 이승창(李承昌)으로부터 가곡과 시조를 배우고, 김칠성(金七星)으로부터는 서도소리를 배웠으며, 이장선(李長善)으로부터는 춤을 배웠다. 그는 열네 살 때부터 개성극장에서 춤을 추기 시작했다. 그의 장기인 승무는 궁중의 진연 때에 여령들을 가르치던 이장산으로부터 배운 뒤 한취홍에게서 다듬어진 춤에 평양의 활달한 춤제와 개성에서 향제로 배운 춤가락, 그리고 서울에서 배운 경조가 스며든 춤이다. 어려서 춤을 배울 때 스승 이장선으로부터 춤을 잘 춘다는 칭찬을 많이 들었지만 그때마다 스승은 그에게 "에구, 이 녀석아, 요만큼만 더 출 것이지…" 하며 손가락 한 마디를 짚으며 아쉬워하였다고 한다. 춤을 추기에는 자신의 키가 너무 작다는 것을 알고 춤보다는 소리 쪽으로 기울기도 했지만 춤에 대한 그의 마음은 변함이 없었다.

광복 후 '대한부인회'에서 발행하던 신문에 우리의 춤과 음악에 대한 해설을 썼으며, '승무와 황진무'로 승무의 유래를 소개한 적이 있다. 1959년에는 『우리 춤의 첫걸음』, 1971년에는 15년 노력의 결과로 『한국무용도감』을 펴냈다. 그는 또한 1959년 제1회 전통무용발표회에 이어 1960년에 두번째 공연을 가지는 등 개인 춤발표회도 열었다. 1959년에는 킹스타레코드, 1963년에는 신세계레코드사에서 '서도소리'를 취입했다. 1970년에는 서도소리 예능보유자가 되었다.

그는 자신이 쓴 『한국무용도감』에서 승무를 보살춤, 동자춤, 황진무, 성진무 등 춤을 추는 무용가의 성격을 바탕으로 각각 분류하였다.

검은 장삼에 흰 고깔과 붉은 가사에 회색 바지를 받쳐 입고 추는 그의 승무는 성진무의 순서를 택하여 엎드려 잠들었다가 깨어나는 데에서 시작하여 염불, 도드리, 타령, 볶는 타령, 굿거리, 당악 북놀음, 살풀이춤 가락으로 이어져 두 손을 모아 합장하는 것으로 끝을 맺는다.

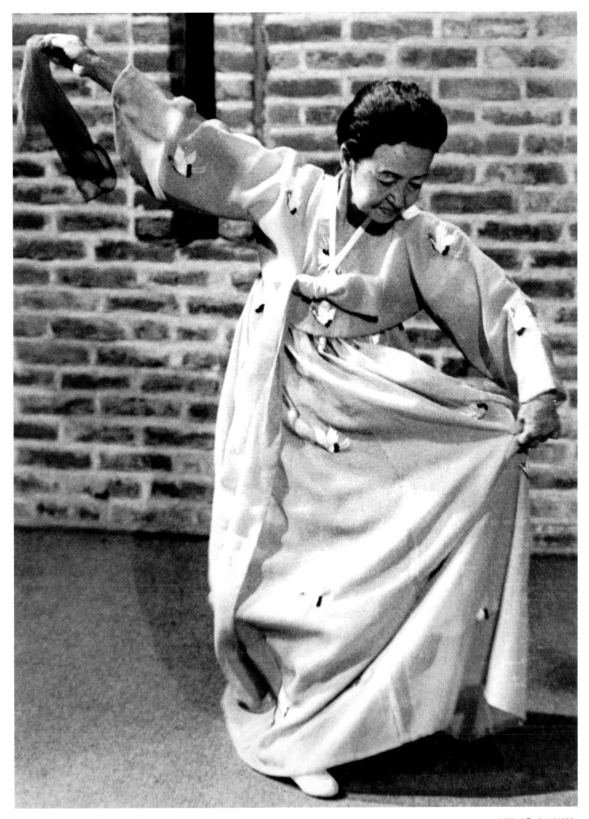

살풀이춤 | 김정연

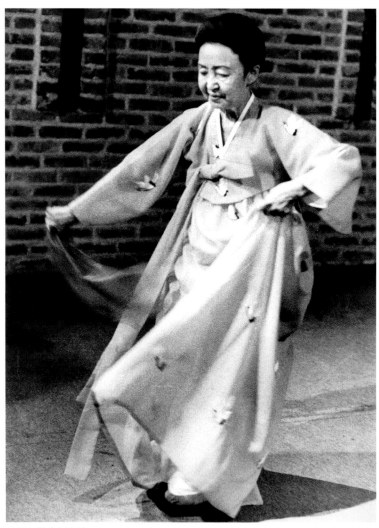

살풀이춤 | 김정연

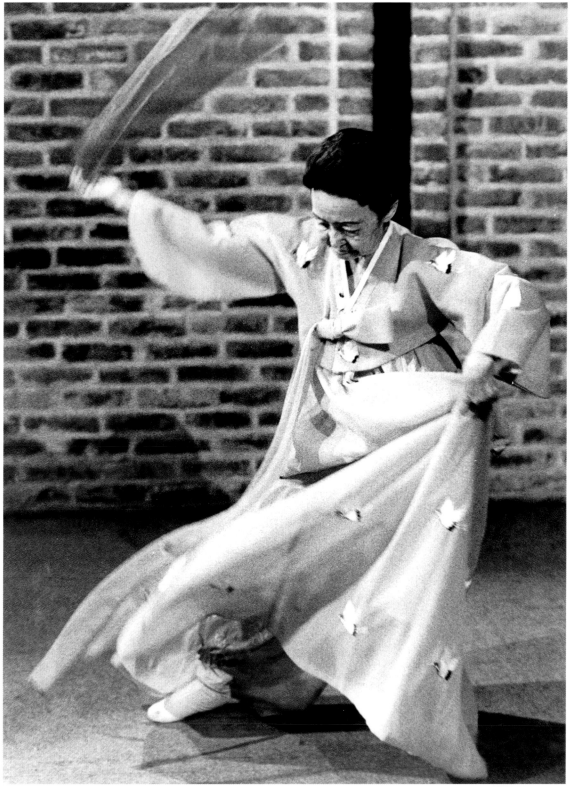

살풀이춤 | 김정연

김소희 金素姬, 1917-1995

살풀이춤

김소희는 생전에 만정 선생으로 불렸는데, 이것은 그가 열아홉 살 때 전주 우석대 설립자인 김종익 선생이 알고 지내던 관상가에게 부탁하여 지은 것이다. 관상가는 김소희의 얼굴을 꼼꼼히 보더니 "싫든 좋든 팔십까지는 소리를 해야 되겠다"며 '악담'을 했다고 김소희는 말했다.

전라북도 고창군 흥덕면 흥덕리에서 태어난 김소희는(아버지 김봉호) 열두 살에 전남 승주군 낙안읍성 내 송만갑 명창을 찾아가 춘향가를 배우던 중에, 김창환의 협률사 공연차 내려온 당대 여류 명창인 이화중선이 송만갑을 만나는 자리에서 이화중선의 눈에 띄어 서울로 올라와 정정열로부터 본격적으로 소리를 배웠다. 그는 열여섯 살에 스승 정정열을 따라 빅터레코드에서 춘향가를 녹음하러 일본에 갔고, 일행은 정정열·이화중선·임방울·박녹주·김소희, 고수 한성준이었다. 하늘 같은 선생님들 사이에 끼어 레코드를 취입한다는 것이 어렵고 긴장된 일이었지만, 분창으로 불렀던 춘향가 가운데 십장가는 꿈같은 추억이었다. 그는 송만갑·정정열·박동실로부터 소리를 배웠으며, 전주의 정성린으로부터 승무와 살풀이춤, 김계운으로부터 향제가곡, 유순선으로부터 양금, 강태홍·김윤덕으로부터 거문고·가야금을 배웠다.

김소희가 무대에서 춤을 보여준 적은 그리 많지 않다. 춤보다는 소리 명창으로 이름이 먼저 나서인지 그에게 춤무대에 서 달라고 부탁을 하면 자신은 춤꾼이 아니라며 사양을 하곤 했다. 그러나 여성국극단 창극의 안무는 그가 단골로 하였으며, 가끔 살풀이춤과 덧배기춤도 무대에서 멋스럽게 선보였다. 1980년대 한국 명무전에서도 수건 살풀이춤을 추어 그를 찾아온 관객들로부터 갈채를 받았다.

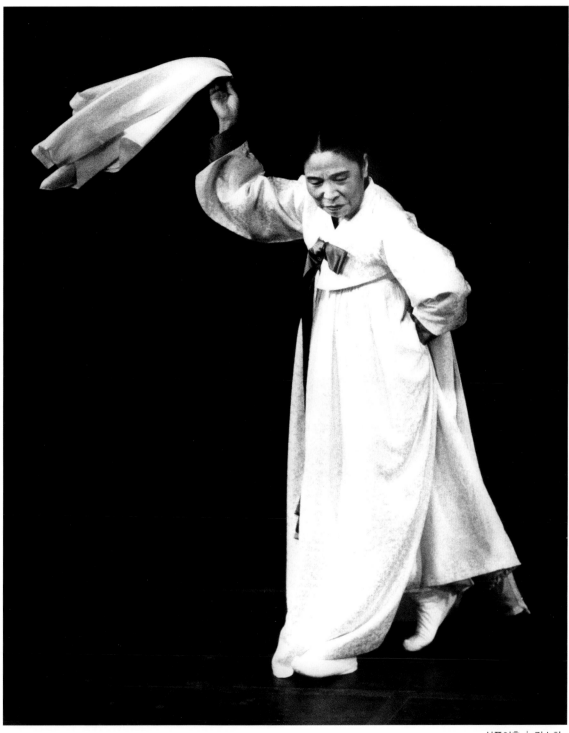

살풀이춤 | 김소희

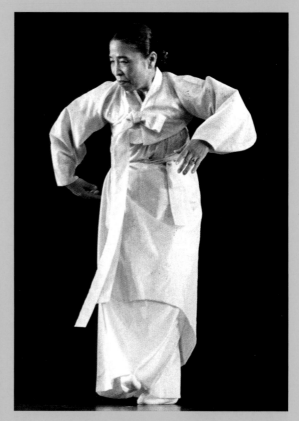

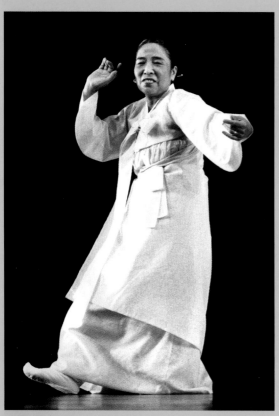

살풀이춤 | 김소희

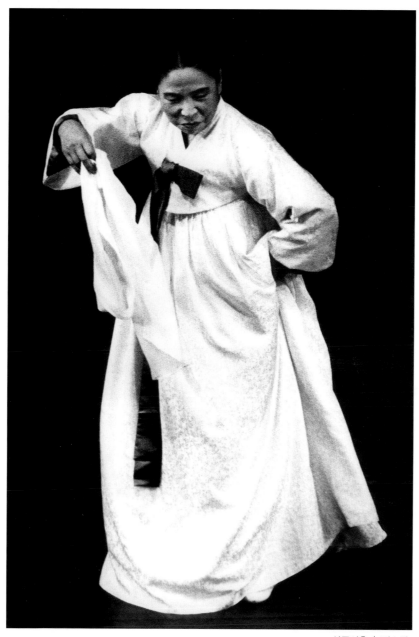

살풀이춤 | 김소희

안채봉 安彩鳳, 1920–1994

소고춤

"춤이야 장단만 알면 제멋으로 추는 거지." 춤에 대한 안채봉의 생각은 간단하다. 염려할 것도 없이 몸에서 장단과 어우러지는 몸짓이 춤이라는 것이다. 그의 스승이었던 박영구는 광주에서 춤으로 소문난 박봉선 명창의 외할아버지로 안채봉은 그로부터 검무, 승무, 살풀이춤 등을 배웠다. 말을 주고받듯이 재미있는 그의 춤은 장단과 춤이 어우러진다. 그의 소고춤은 수건을 가지고 춤을 추다가 앞에 놓여 있는 소고를 들고 한바탕 노는 식으로 이루어진다. 안채봉의 아버지 안영환은 임방울 명창과 같은 동네에 살면서 임방울보다는 나이가 많았지만 호형호제한 사이로 고양이가 쥐를 놀리는 쥐놀음춤의 일인자이다.

안채봉은 판소리 다섯 바탕을 배우고 스무 살이 넘어 서울로 올라와 오태석(吳太石)과 정남희(丁南希)가 만든 창극단에서 6·25전쟁 발발 전까지 활동하다가 광주에서 피란생활을 한 이후부터는 서울과 멀어졌다고 한다.

그는 전남 광산군 송정에서 태어나 열두 살 때부터 춤과 소리를 배웠으나 2년 동안 쉬었고, 다시 열네 살 때 소리와 춤을 공부하여 광주 권번에 들어가 박동실(朴東實, 월북), 조몽실(曺夢實), 임옥돌(林玉乭), 보성 정응민으로부터 판소리를, 박영구로부터 춤을 배웠다. 한때는 광주에서 민속예술학원을 운영하였으며, 1980년부터는 광주시립국악원 판소리 선생으로 있다가 당시 한국일보사가 주최한 '명무전'에서 묻어 두었던 놀이춤인 소고춤으로 만당의 관객에게 큰 감동을 안겨 주었다.

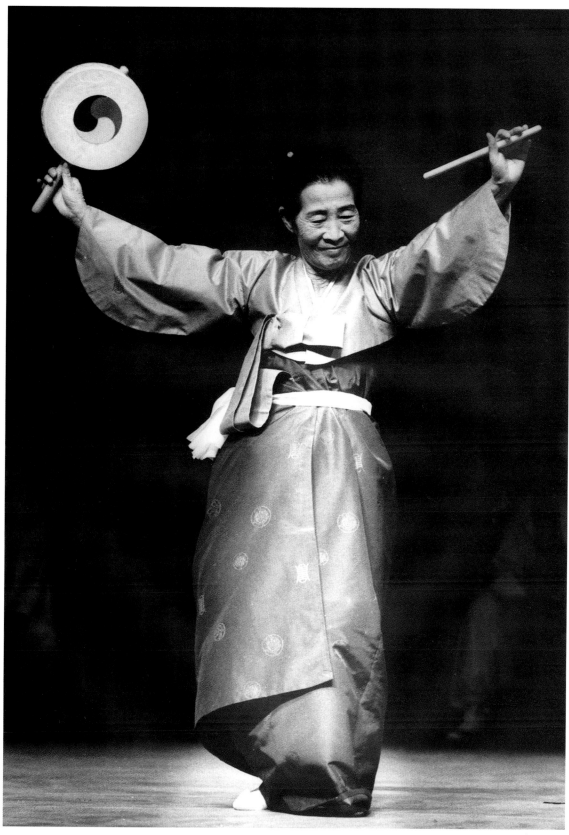

소고춤 ｜ 안채봉

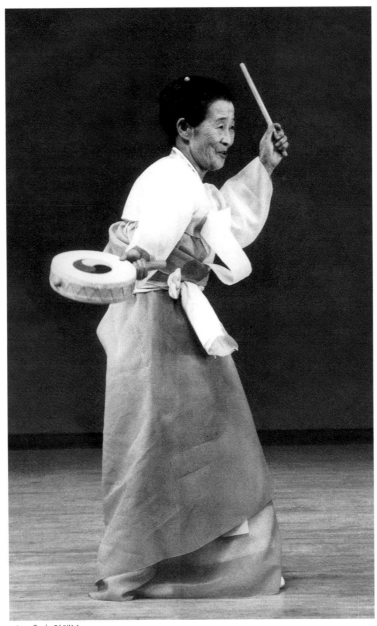

소고춤 | 안채봉

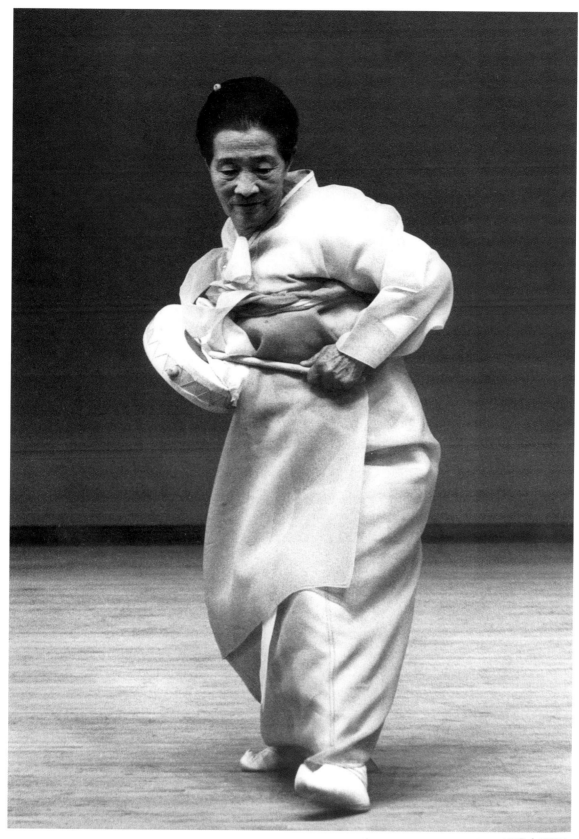

소고춤 | 안채봉

박영남 朴永男, 1922-

신장춤

무속신앙에서는 모든 사람들의 길흉을 주관하고 재물을 지키는 신령님이 있다고 믿는다. 마을과 가정에는 각기 길과 흉을 관장하는 신령님이 있는데, 신에게 올리는 것을 치성거리라고 한다. 오방신장기를 들고 춤을 추다가 술을 마신 뒤에는 그 술잔을 돌리고 신장기를 뽑아 신장춤을 춘 후 축원과 덕담으로 굿을 한다.

박영남은 서울 종로구 삼전동에서 태어나 스물한 살에 외가의 중매로 경기도 양주읍 이씨 집안으로 시집을 갔으나 결혼 후부터 무병을 앓다 스물아홉 살에 서울의 무당 김순희로부터 내림굿을 받았다.

그는 신어머니 밑에서 3년 동안 굿을 배우고 4년 만에 독립하였는데, 굿거리마다 무복이 달라 무복만도 30여 벌이 되며, 굿도 마을 대동굿과 재수굿·성주굿·병굿·무당 스스로를 위한 꽃맞이굿 등 다양하다. 그가 모시는 신은 궁웅 할아버지, 조종신 신장님, 칠성산신, 삼불제석신 등이다. 굿 진행중 음악은 삼현육각을 사용하고, 푸닥거리에서는 고리짝을 쓴다.

양주에서 박영남은 검둥이 만신으로 굿 잘하고 춤 잘 추는 무당으로 유명하다. 그는 화려한 무복에 오방신장기를 들고서 춤을 추는데, 도중에 창부광대를 들먹이며 창부타령을 하기도 한다.

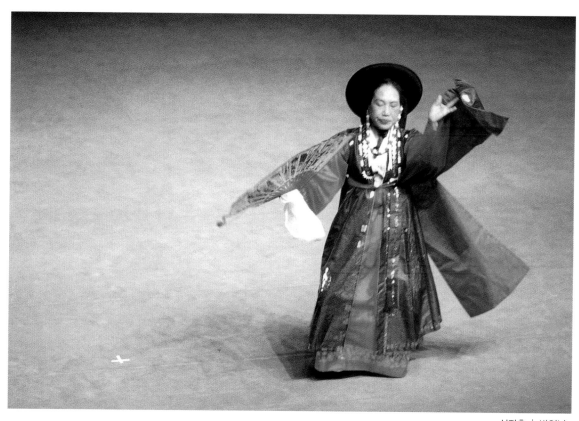

신장춤 | 박영남

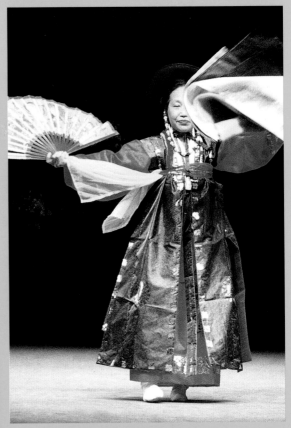

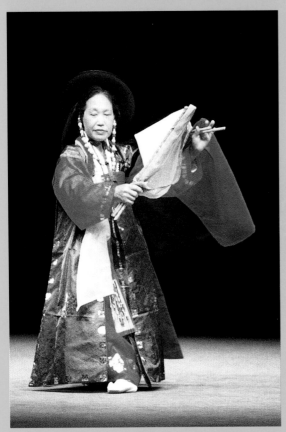

신장춤 | 박영남

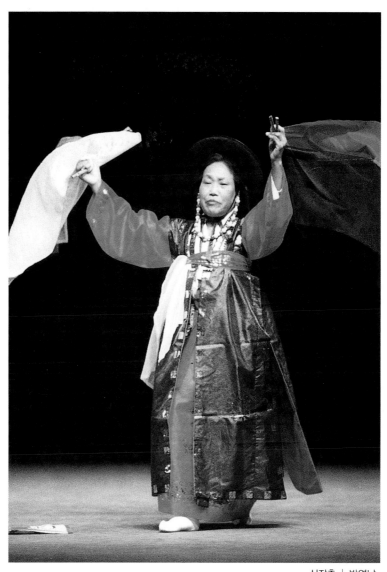

신장춤 | 박영남

김애정 金愛貞, 1923-1993

승무

김애정의 승무는 야무진 몸매에 대쪽 같은 성품 그대로 중복된 동작 없이 절도 있고 깔끔한 춤으로 유명하다. 맺고 끊음이 분명한 간추려진 멋을 기본으로 하여 들어올리는 듯하다가 다시 내리밟는 발놓임새와, 다소곳이 머리를 숙이고서 장삼을 장단에 타 가며 뒷머리에 얹었다 뿌리는 장삼놀음은 춤의 단단함을 보여준다. 소삼은 짧게, 대삼은 길게 맺고 푸는 그의 춤가락은 여성 승무로는 드물게 힘을 지니고 있다. 승무·검무·살풀이춤은 기방춤의 기본으로, 춤을 배운 사람이면 누구나 배우는 과정이지만 계속 춤을 추지 않으면 잊어버리기 또한 쉬운 춤 가운데 하나이다. 김애정은 춤을 추고 싶지 않아서가 아니라, 춤을 보자는 사람도 없고 춤출 기회도 없어서 묵혀 놓았다고 하지만 옛 장단이 들리면 저절로 춤을 추곤 하였다. 그는 장단이 시작됨에 따라서 또박또박 맺고 풀고 다시 맺으며 춤의 눈대목을 짚어내는 춤꾼이다.

김애정은 경남 마산에서 태어나 열세 살부터 소리와 춤을 학습하여 마산 권번에서는 오바돌·김덕진·조동선·장행진으로부터 판소리 '춘향가'의 이별한 대목까지와 '수궁가'의 토끼화상 그리는 대목까지 배웠다. 전북 군산 소화 권번에서는 송만갑의 조카가 되는 송억봉과 김백룡으로부터 다시 소리 학습을, 그리고 진주의 심고조 명무에게서는 춤을 배웠다. 그의 증언에 의하면 마산, 진주, 군산 권번에서의 교육은 아침 8시에 도착하여 1시간 동안 글공부를 하고, 시조·판소리·가야금을 순서대로 공부한 뒤, 오후가 되면 1시부터 4시까지 판소리 학습을 하는 것은 물론 걸음걸이, 앉음새 등 예절과 춤도 배웠다고 한다. 하루도 빼놓지 않고 하는 공부가 판소리 학습이며, 글공부는 보통학교 4학년 과정까지 배운다. 그는 판소리가 좋아서 더 배우고 싶었지만 권번에서는 놀음이 주가 되는 것으로 재미있는 대목만 가르쳐 주자, 좋은 선생님을 찾아 먼 곳을 가리지 않고 찾아가는 극성스러운 학생이었다. 심지어 그는 마산으로 선생님을 모셔다가 개인학습을 받기도 하였다. 이 같은 열정으로 김애정은 소리는 호남이요, 춤은 영남이라는 통념을 깨고 소리에서도 득음의 경지에 이른 여류 명창이 되었다.

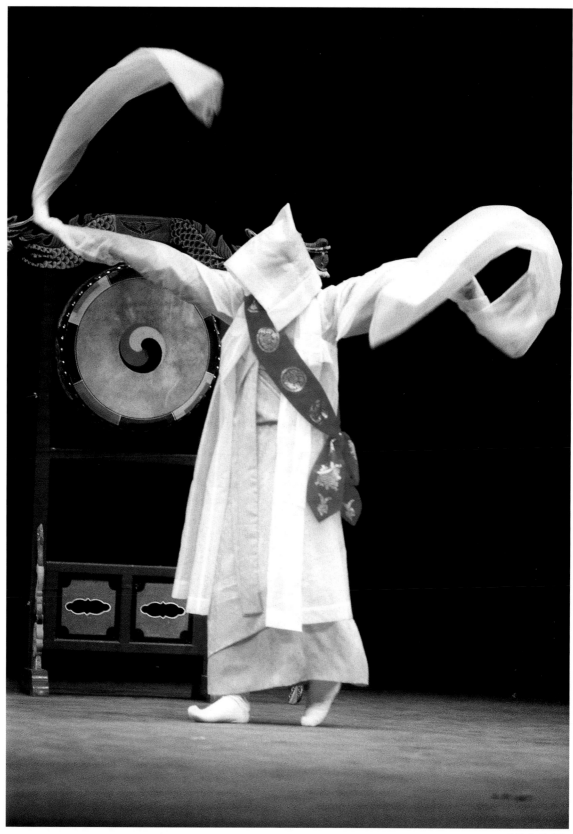

승무 | 김애정

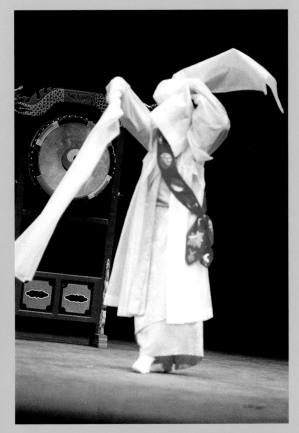

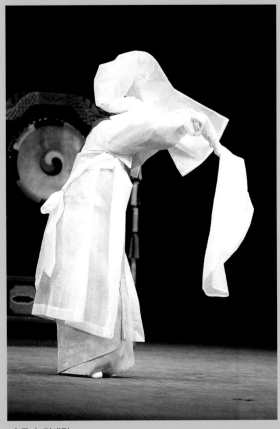

승무 | 김애정

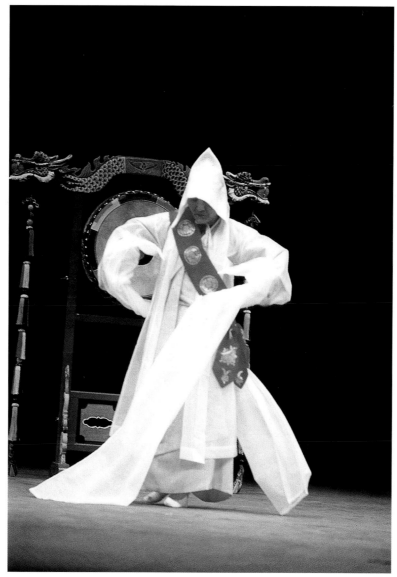

승무 | 김애정

조갑녀 趙甲女, 1923-

민살풀이춤

남원의 조갑녀는 타고난 춤꾼으로 춤사위가 분명하여 팔만 들어도 자태가 고우며, 그 춤제에 특이한 멋이 있다. 이러한 그의 춤은 일찍이 두각을 나타내어 명성이 자자했으나 20대에 결혼하여 바깥 활동이 없었고, 가끔 남원 춘향제 같은 큰 행사에 초청이 되면 남편의 배려로 명무를 선보였다.

어려서부터 춤을 좋아한 조갑녀는 일곱 살 때부터 전라남도 곡성에 사는 나이 많은 할아버지 선생님으로부터 승무·검무·살풀이춤·화무 등 여러가지 춤을 배웠다. 당시 그를 가르쳤던 이씨 성의 노인은 임금님 앞에서 음악과 춤을 보여 벼슬을 하고 옥관자를 달았다고 한다.

조갑녀의 나이 열일곱에 춤을 잘 춘다는 소문이 나면서부터 남원의 큰 행사는 언제나 그의 춤으로 시작되었다는 이야기를 명창 강도근(작고)으로부터 들은 적이 있다. 강도근은 조갑녀가 남원의 자랑이라는 말도 잊지 않았다.

조갑녀는 춤은 꼭 선생으로부터 먼저 배워야 하며 그후에 자신의 춤을 추어야 한다고 말했는데, 이렇게 하지 않으면 이역의 춤은 한 번도 추어 보지 못하고 허송세월만 보내고 만다는 뜻이었다.

내가 그를 소문으로 알게 된 것은 1951년부터 1953년까지 남원 지리산 전투사령부 문관으로 활동할 때였다. 당시 남원 유지들로부터 그가 명무란 말을 듣고서 그의 춤을 보았으면 하였지만, 1985년 내가 한국일보사에 근무할 당시 한국의 명무란 기획기사와 사진을 연재할 때에야 비로소 그의 남편의 배려로 어렵게 살풀이춤을 신문에 소개할 수 있었다.

조갑녀의 살풀이춤은 물이 흐르듯 자연스러워 보는 사람의 마음 또한 같이 움직여 넋을 잃게 하는 힘이 있다. 나는 국립극장 명무전 무대에 그를 세우고 싶었지만 아쉽게도 완고한 남편을 설득하지 못했다. 그러다 남편이 작고한 뒤 23년 만에 다시 만날 기회를 얻어 그의 춤을 볼 기회도 생겼는데, 흐르는 듯한 그만의 멋은 예전이나 지금이나 깊은 감동을 주었다. 비록 그의 춤이 민속춤으로 불리지만 정재에 뒤지지 않는 최고의 춤이라고 나는 확신한다.

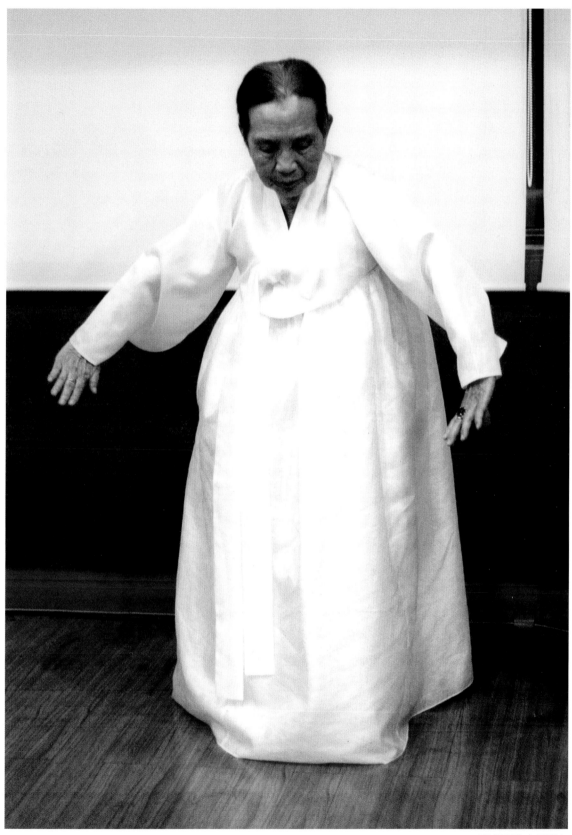

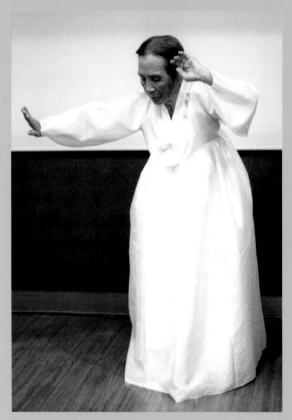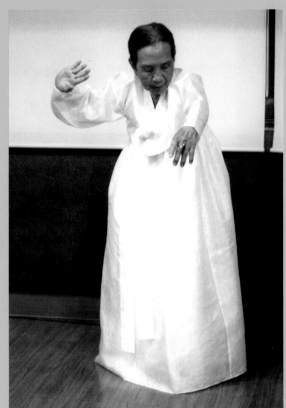
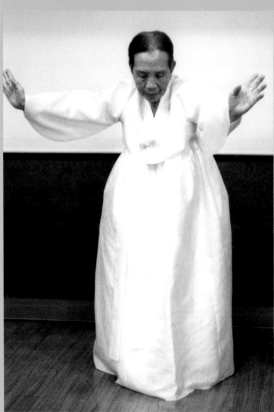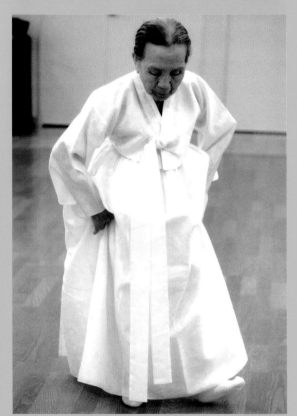

민살풀이춤 │ 조갑녀

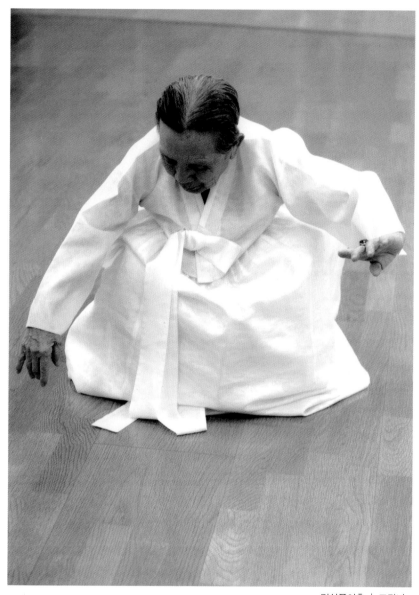

민살풀이춤 | 조갑녀

신석남 申石南, 1924-1993

살풀이춤

5대째 내려오는 세습무가 큰며느리로 열여섯 살부터 동해안 지방의 굿판에 서 온 신석남의 살풀이춤은 담백하고 단아하며 둔하지 않다. 살풀이춤은 별신굿에서 영혼을 극락으로 인도하면서 영혼집(영혼을 모시는 제구)을 놀리는 춤이고, 진오귀굿에서는 혼맞이를 하는 춤이다. 제 갈 길을 못 찾고 헤매는 영혼, 아직도 이생의 미련 속에 머무르고 있는 영혼을 불러 한을 풀고, 어서 극락으로 가라고 달래며 인도하는 춤인 것이다.

부드럽게 어루만지듯 다정하면서도 요사스럽지 않고 흥을 내면서도 넘치지 않는다. 8박, 16박, 32박으로 자유롭게 넘나드는 별신굿 삼오동장단 속에서 발놓임과 손놀림이 명쾌하게 선을 긋는다. 흰 치마저고리 위에 붉은 안감을 댄 검은색 쾌자를 걸쳐 입고, 허리에는 연두색 띠를 두르고, 손에는 흰 수건, 머리에는 꽃매듭이 있는 흰 머리띠를 매었다.

한 발 딛고 몸을 돌려 두 팔을 펼칠 때마다 검은색 쾌자의 붉은색 안단이 펄럭이며 모습을 드러내고 연두색 허리띠가 선명하게 색을 더해 소박한 색감 속에 화사함을 더해 준다.

별신굿 12거리에 못하는 것 없이 두루 꿰고 있는 큰무당으로, 신석남은 선창과 모든 의식을 주관한다. 몰아치는 장단, 줄줄이 엮어대는 사설로 닷새나 엿새를 뛰는 별신굿 막바지에서 살풀이춤은 들뜨고 뒤끓던 굿판의 모든 기운을 가라앉혀 제 길을 찾아주는 구실을 한다. 기방춤의 살풀이가 지닌 단아한 멋과 달리 이 춤은 위엄 있고 설득력이 있는 하나의 웅변 같다.

신석남은 1924년, 경북 울진군 죽변면 석동에서 아버지 신용수, 어머니 이금화가 굿을 하는 도중 뒷간에서 태어났다. 굿판에서 태어났고, 친가·외가·시가가 모두 대를 이어 온 무당 집안이니 그야말로 타고난 무당이다.

굿판에서 태어나 굿판에서 자라면서 몸에 밴 재주가 늘었고, 결혼 직전 경주 권번에서 박동진(朴東鎭)에게 배운 단가와 판소리가 그 바탕을 든든하게 해주었다. 김용출(동해안 오귀굿, 별신굿 예능보유자 김석출의 큰형)에게 시집와서 5대 세습단골무의 전통을 이어받은 큰며느리로 굿판의 주역이 되었다.

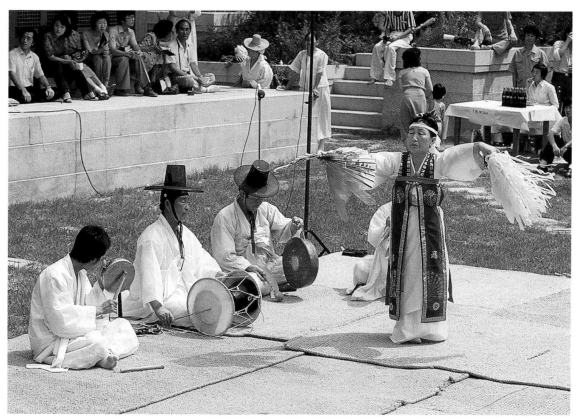

살풀이춤 | 신석남

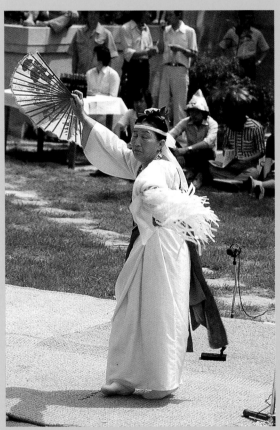

살풀이춤 ｜ 신석남

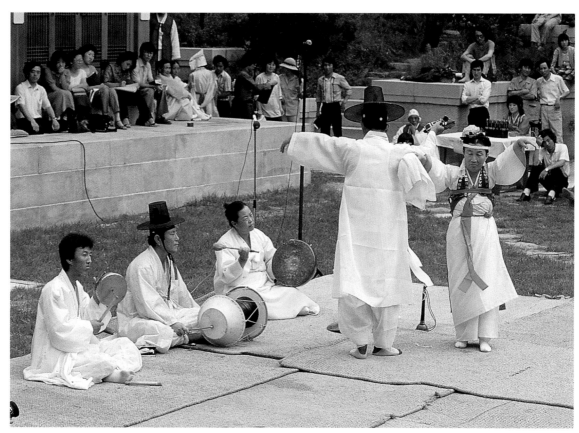

살풀이춤 | 신석남

양소운 梁蘇云, 1924-

해주검무

황해도 해주지방에서 추어 왔던 검무는 우리나라 민속춤으로 오랜 역사를 가지고 있다. 일명 검기무라고도 불리는 검무는 삼국시대 신라인들이 황창의 죽음을 애도하며 그의 얼굴을 본뜬 탈을 만들어 그것을 쓰고 춤을 춘 데서 시작되었다. 그러나 검무가 원숙한 형태와 동작을 가지기까지는 이보다 훨씬 전부터 칼춤과 유사한 원시춤으로 존재했을 것으로 추정된다. 사냥으로 생계를 꾸리던 원시사회에 짐승과 물고기를 잡는 동작을 춤화한 사냥춤이나, 무의식에서 사악한 귀신을 몰아내는 모습을 반영한 축사춤 등이 그 예이다.

『동경잡기』 '인물조'에 따르면 고려시대 말까지 탈을 쓴 동자가 춤을 춘 것으로 되어 있고, 조선시대 숙종 이후 고종 말까지 궁중에서 벌이는 진연 때마다 지금의 검무 양식과 비슷한 검무를 춘 사실이 궁중의례에 대한 기록에 나와 있다.

검무는 궁중악을 관장한 장악원과 깊은 관계를 맺고 있던 지방관아의 고방계에 전파되어 오늘날 경남 진주·통영 지방과 호남 광주 등에 전해지며, 해주검무는 황해도 예능인에 의해 전승되고 있다.

1924년 황해도 재령군 장수면 양현리에서 태어난 양소운은 아홉 살 때에 진양선으로부터 장구·춤·서도소리를 사사하고, 고 김진명·양희천으로부터 서도소리와 삼현육각 반주를 배워 소리와 장단에 능한 예인이다.

그는 봉산탈춤 중요문화재 제17호 기능보유자로 7과장의 미얄할미 역으로 활동하고 있으며, 또한 그가 어려서 배운 해주검무를 복원하여 후세에 남기기 위해 오래전부터 검무를 가르치고 있다.

해주검무는 8인무·4인무·2인무로 나뉘며, 남쾌자와 전립으로 복식한 후 양손에 칼을 쥐고 삼현육각에 늦은 타령, 도드리, 빠른 타령, 봉완사(늦타령) 등이 쓰인다.

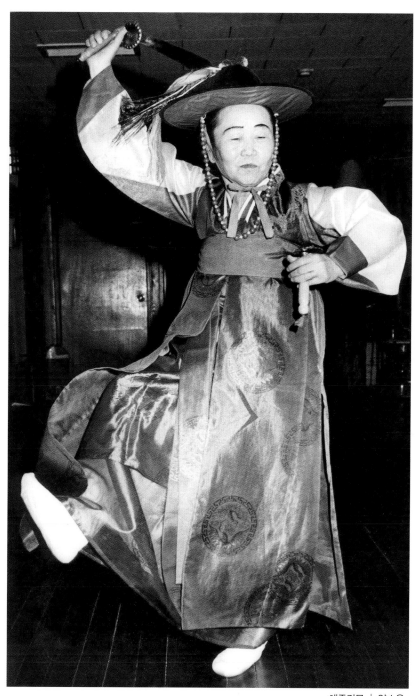

해주검무 | 양소운

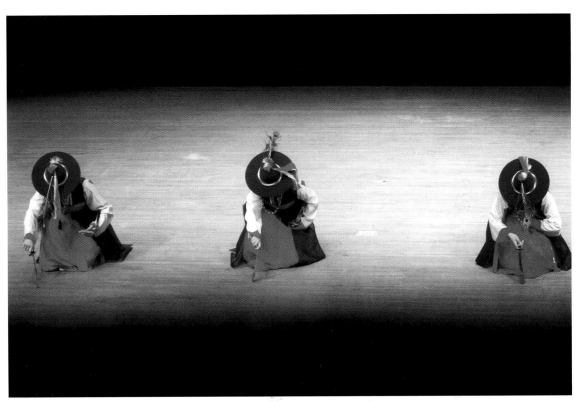

해주검무 | 양소운

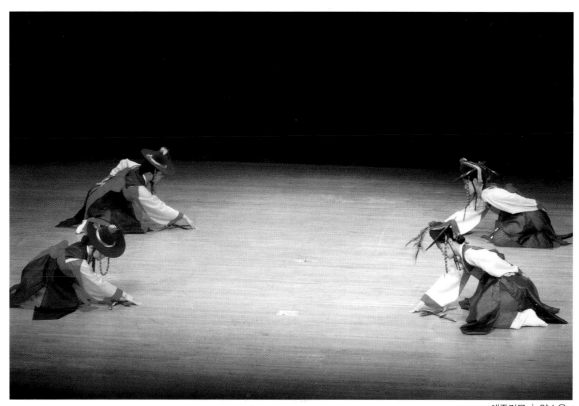

해주검무 ｜ 양소운

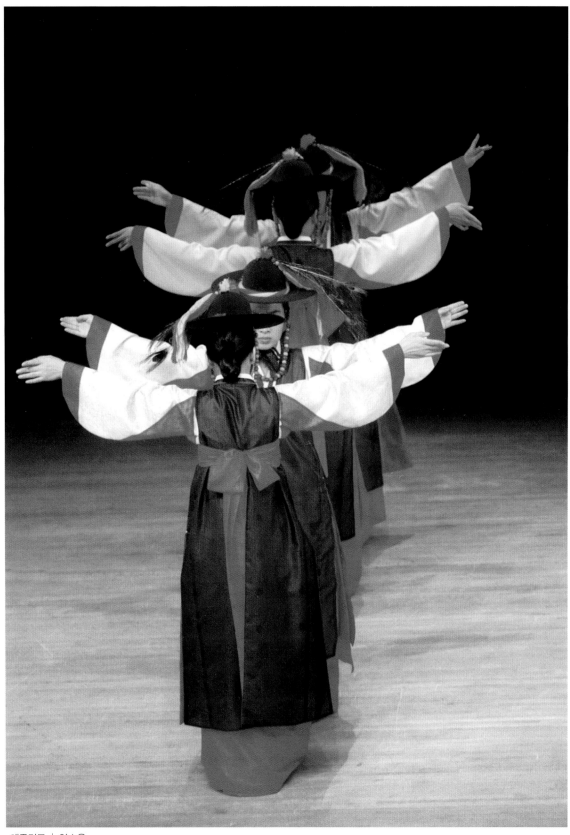

해주검무 | 양소운

강선영 姜善泳, 1925-

태평무

강선영은 경기도 안성군 양성면에서 전통예술과는 전혀 인연이 없던 집에서 태어났으나, 열다섯 살에 충남 홍성 출신의 세습예술가로 명고수이며 무용가인 한성준의 조선음악무용연구소에 들어가면서 무용 공부를 시작하였다. 승무, 살풀이, 학춤, 신선무, 한량무, 장구춤, 태평무 등 여러가지 전통춤들을 익히면서 열다섯 살에 이미 일본 공연을 하였으며, 경성 부민관(현 서울시 의사당)에서 첫 무대 공연까지 가졌다.

열일곱 살에는 서대문 동양극장(현 문화일보) 자리에서 공연된 〈삼국지〉 안무를 처음으로 맡아 선배나 동료들로부터 많은 시샘을 받았다고 한다.

그는 일제강점기에 만담가 신불출 등과 함께 전국 공연은 물론 일본 만주까지 공연을 다니다가 정신대 소집을 피해 천안 형부 집에 피신했고, 거기에서 결혼했다.

강선영은 해방과 6·25 격동기를 거치면서도 쉬지 않고 춤을 추었으며, 1988년 중요무형문화재 제29호 태평무 예능보유자로 지정되었다.

1960년 한국무용가로는 최초로 파리에서 개최된 세계민속예술축제에 참가하였고, 1965년 제12회 영화제에 무용극 〈초혼〉을 출품하여 문화영화작품상을 받았다. 1973년 국민훈장 목련장, 1976년 대한민국 문화예술상 연예부문 무용 및 서울시문화상을 각각 수상하였다.

1985년 한국무용협회 이사장을 역임하였고, 1990년에는 한국예총회장을 지냈으며, 1992년부터 1996년까지 제14대 전국구 국회의원으로도 활동한 바 있다.

현재 태평무 전수관 이사장으로 있으며, 현재 추고 있는 태평무는 한성준이 1935년 터블림장단에 '태평무'라는 명칭으로 안무한 춤이다.

태평시에 왕, 왕비, 공주 세 사람이 앉아 궁녀의 춤을 보다 흥에 못 이긴 왕의 무용이 시작되자 터블림장단에 맞추어 징, 장구, 꽹과리로 반주를 하는 도중 왕비와 공주를 불러내어 세 사람이 춤을 춘다. 장단이 점점 빨라지고 올림채로 넘어가자 궁녀가 다시 나와 왕비와 공주를 옹호하며 화려하게 끝을 맺는다.

공연시간은 8분 정도로, 태평무는 자신이 장구를 칠 줄 알아야 확실한 춤동작을 표현할 수 있으며, 남무와 여무의 기본동작이 확실히 구별되어 있다. 터블림 10박과 올림채 20박의 장단이 독특하다.

강선영의 태평무 이수생은 2백여 명 정도로, 지금도 안성에 있는 회관에서 정기공연을 하고 있다.

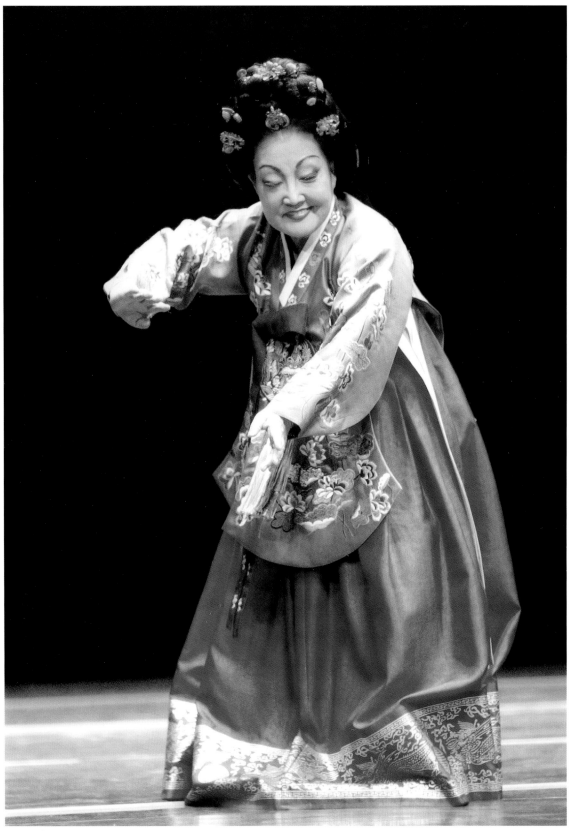

태평무 | 강선영

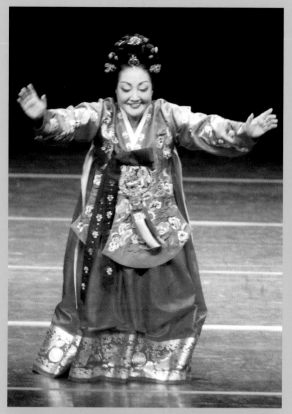
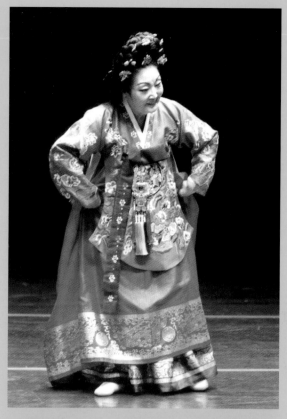
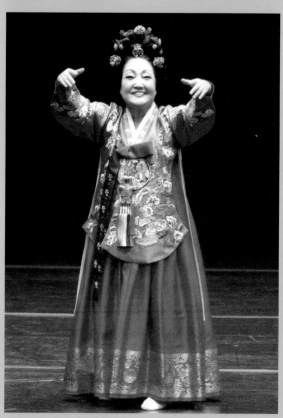
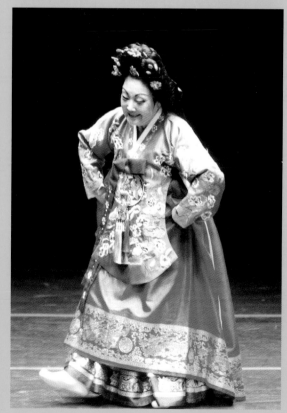

태평무 ｜ 강선영

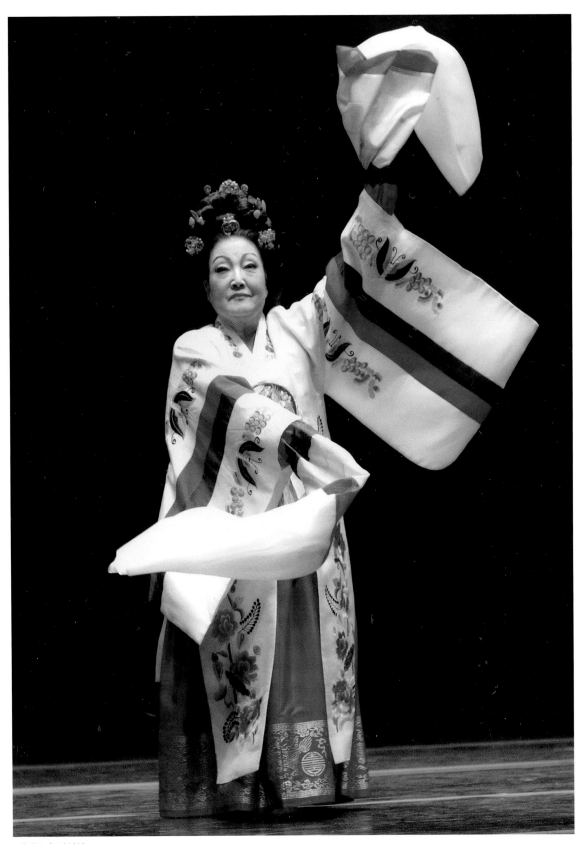

태평무 | 강선영

김계화 金桂花, 1925–1998

굿거리춤

왜소한 몸매에 아양스럽게 추는 김계화의 굿거리춤은 젊어서부터 무대생활을 오랫동안 하며 익힌 춤이라 춤의 태가 곱고 멋스럽다. 장단이 바뀔 때 허리띠를 졸라매고 소고를 들고 추는 그의 춤은 가히 일품이다.

김계화는 전남 나주군에서 태어나 열세 살에 목포 권번에 들어가 오수남, 최막동으로부터 춘향가·심청가·수궁가·흥부가·적벽가 다섯 마당의 소리를 배웠다. 승무와 검무는 같은 권번의 이대조로부터 배웠으며, 살풀이춤과 굿거리춤은 전남 담양 출신인 신용주 명인으로부터 배웠다. 김계화는 부산 동래와 마산에서 국악인으로 생활하다가 해방이 되던 해에 남원 춘향제 명창대회에 출전했고, 춘향가 중에서 사랑가를 불러 1위에 입상하여 소리를 인정받았다. 이후 서울에 있던 조상선의 부름을 받아 창극단 국극사에 들어가 선화공주에서 왕비 역으로 출연하였는데, 당시의 국극사에는 조상선·오태석·정남희·박동실·임소행·성추월 등 기라성 같은 명창들이 주인공으로 공연하였다.

전쟁으로 잠시 쉬게 되었지만, 다시 임춘앵의 여성창극단에 들어가 출연하였으며, 단원들에게 춤을 가르치다 창극단을 그만둔 후에는 한국국악협회 마산지부 지도위원으로 소리와 춤을 가르쳤다. 그에게 춤을 배운 제자로는 딸 김영미와 동생 김명심, 조카 김애란이 있으며, 장인영·박진희·박금옥·엄경화 등이 활동하고 있다.

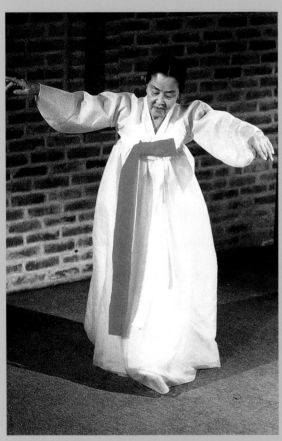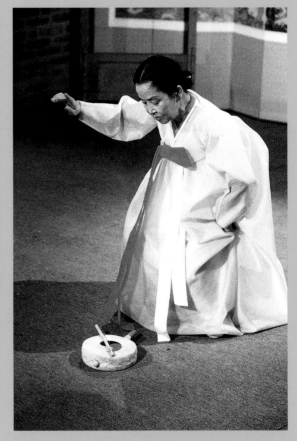

굿거리춤 | 김계화

굿거리춤 | 김계화

김주옥 金住玉, 1925-2002

민요춤

돌과 바람 그리고 여자가 많은 섬 제주도는 육지와 멀리 떨어져 있어 독특한 민요와 춤이 발달했다. 밭농사를 짓는 부인들과 바다에서 물질을 하는 해녀들이 제주도 살림을 맡아 하는 이들로, 밭일을 하며 불렀던 노동요와 바다에서 불러 오던 노래들이 있다. 이렇듯 일터에서 민요와 함께하던 몸짓이 제주의 민속춤이 되었는데, 민요는 종류가 많고 내용도 다양한 데 비하여 춤은 극히 적고 단조롭다.

제주도의 춤으로는 당굿에서 신방들이 추는 무속춤이 있고, 관기들이 추어 온 춤, 여인네들이 연자방아를 찧며 부르던 민요와 함께 추었던 춤, 물질을 하러 가며 허벅장단에 민요와 함께 추었던 춤이 있다.

김주옥은 제주도 만정골에서 태어나 옛 관기들에게 민요와 춤을 가르치던 서상경·고창명·김금녀·이화로부터 배워, 굿에서 추는 춤과 민요에 따라 추는 춤으로 여러 차례 국내 공연과 일본 공연을 하였으나 그가 세상을 떠나자 제주의 춤은 구경하기조차 어렵게 되었다.

민요춤 | 김주옥

민요춤 | 김주옥

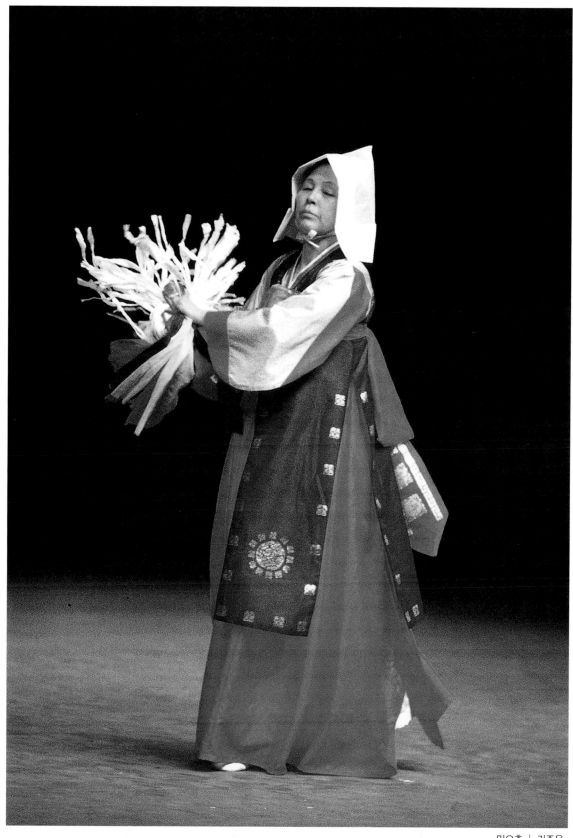

민요춤 | 김주옥

박금슬 朴琴瑟, 1925–1983

〈번뇌〉

경기도 이천에서 태어나 도쿄의 일본여자전문학교 상과를 졸업한 박금슬이 무용에 입문하게 된 것은 일본 유학시절 이시이 무용단의 공연을 보고 춤에 매료되면서부터이다. 이시이 바쿠 연구소에서 공부하고 귀국한 뒤에는 우리의 춤을 추어야 한다는 생각으로 불가, 무속, 민속놀이판을 찾아다녔다. 강원도 인제 백담사와 설악산 오세암의 천월 스님, 대구의 정소산으로부터 춤을 배웠다. 흩어져 있던 민속놀이 속에서 춤동작을 찾아내어 안무한 그의 춤 〈번뇌〉는 인간의 번뇌는 스스로 만들어낸 괴로움을 괴로워하는 것이라는 불교의 정신을 문둥이의 몸을 빌려 내놓은 것으로, 산조의 진양조로 시작되어 오광대춤의 덧배기장단과 굿거리를 그대로 거쳐 다시 진양으로 끝이 난다. 춤 역시 앞과 뒷부분은 그가 안무한 연극적인 춤동작이 주가 되나 중간부분에는 오광대의 문둥이춤 동작이 많이 들어 있다. 조막손을 흔들면서 뒤뚱거리며 등장한 문둥이가 솟구치는 굿거리장단에 춤이 터지거나 기껏 챙겨 들었던 바가지를 놓치면서 자신의 처지를 깨닫고, 하늘을 향해 자신의 구원을 호소하듯이 쓰러진 채 조막손을 쳐든다. 〈번뇌〉는 오광대탈춤에 나오는 문둥이춤 중에서 희화적인 측면을 거부하고 고뇌하는 인간을 주제로 한 그의 춤은 민속무용에 대한 폭넓은 지식을 가진 창작춤이다. 처음 그가 이 춤을 추자 너무 흉하니 추지 말라는 말도 들었지만, 젊은이들에게는 많은 공감을 얻었다. 1982년 6월, 세종문화회관 대극장에서 펼쳐진 한국 명무전에서 박금슬의 〈번뇌〉는 재공연되었고, 1983년 그가 세상을 떠난 후, 2003년에는 금슬무용단 주관으로 20주년 추모공연이 열렸다.

번뇌 | 박금슬

번뇌 | 박금슬

 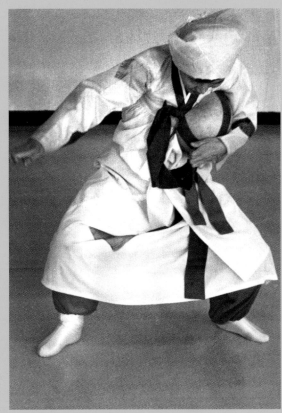

번뇌 | 박금슬

윤옥 尹玉, 1926-2004

무당춤

봉산탈춤의 마지막 과장인 제7과장의 미얄할미는 난리통에 헤어졌던 영감을 다시 만나 정회를 풀게 되지만 돌머리집이라는 영감의 첩에게 살림을 가르치다 첩과 싸우던 중 영감의 실수로 매를 맞아 죽는다. 일이 이렇게 되자 남강노인이 무당을 불러 죽은 미얄할미의 왕생극락을 빌어 주는데, 이때 남강노인은 탈놀이의 주인공으로 실제의 무당보다 더욱 무당다운 무당 노릇을 한다.

윤옥은 진오귀굿을 하는 황해도 무당의 복색과 같은 옷을 입고 방울과 부채를 들며 머리에는 탈을 쓴다. 춤은 모듬으로 뛰나 주로 한발뛰기를 반복하며 어깨짓, 몸짓이 많고 요란스럽다.

윤옥은 황해도 봉산 서흥읍에서 태어나 겸이포 예기조합 권번에서 소리와 무용을 배웠으며, 1943년부터 아버지 유창석으로부터 봉산탈춤을 배워, 1970년 봉산탈춤의 상좌부·돌머리집·목중 역으로 중요무형문화재인 봉산탈춤의 기예능보유자로 지정되었다.

봉산탈춤의 여러 춤 가운데서도 팔목춤은 저절로 신이나는 춤이지만 무당춤은 잠깐 추는 춤이라도 여간 힘든 게 아니라고 그는 말한 적이 있다. 실제 무당보다도 무용적인 측면이 강조되는 탈춤의 무당 역은 시간으로는 2분 정도밖에 안 되지만 무섭게 추어야 하는 것으로, 탈을 쓰고서 뛰는 것만으로도 여간 힘든 일이 아니라 하였다.

봉산탈춤은 일찍이 무형문화재로 지정되었으며, 외국에도 자주 소개되어, 1984년에는 미국 로스앤젤레스 올림픽 축제 야외공연에도 초대되었다. 무당춤을 좀더 사실적으로 추기 위하여 황해도굿으로 유명한 김금화로부터 무속춤을 배웠던 윤옥은 전국 각 대학에 봉산탈춤이 보급된 것을 가장 큰 보람으로 여기곤 했다.

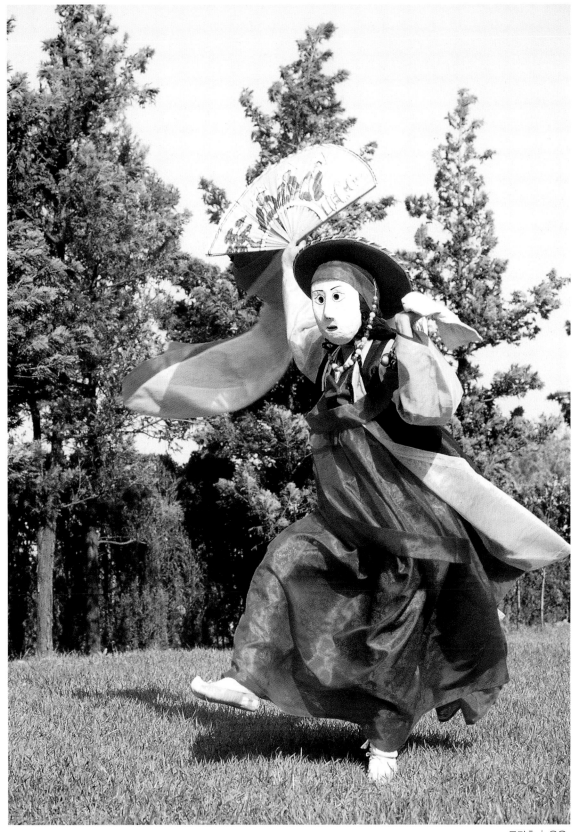

무당춤 | 윤옥

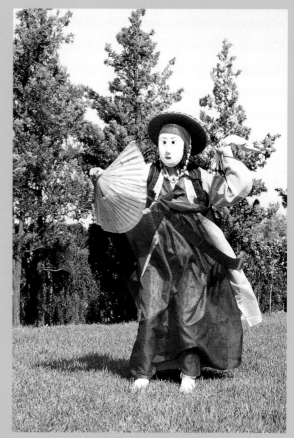

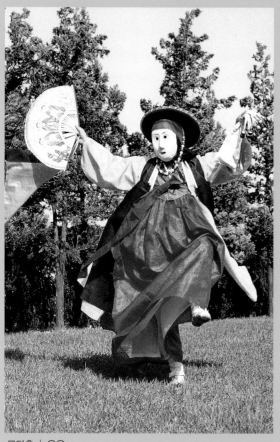

무당춤 | 윤옥

한영숙 韓英淑, 1926-1989

승무

승무와 학춤으로 주요무형문화재 기능보유자로 지정된 한영숙은 충남 천안에서 태어나 열세 살에 고법과 춤으로 이름을 떨치던 한성준 문하에서 음악과 춤을 배웠다. 그는 마흔이 넘어서야 춤이 무엇인가를 알게 되었다고 말했다. 나는 그의 승무와 학춤보다는 살풀이춤을 더욱 좋아하였지만, 그의 살풀이춤은 무대에서 좀처럼 볼 수가 없었다. 1988년 서울올림픽 폐회식 때 특별 공연으로 그의 살풀이춤이 인공위성을 타고 전세계에 방영된 적이 있지만 하필 그때 나는 교통사고로 병원에 입원중이라 그것마저도 보지 못하였다. 그러던 차에 얼마 후 문예회관 대극장에서 특별출연 무대로 그의 태평무 공연이 있었다. 공연 직전에 살풀이춤은 이제 버렸냐고 내가 한선생에게 문자 "내가 살풀이춤을 추면 사진을 찍어 줄 거요?"라며 반문했다. 내가 춤만 추신다면 멋진 사진을 찍어 드리겠다고 했더니 공연 시간이 가까워지자 사회자가 무대에 올라 마이크를 통해 한영숙 선생의 태평무는 사정에 의해 취소하며 대신 살풀이춤을 무대에 올린다는 사과 설명을 하였다. 나는 약속대로 살풀이춤을 추는 그를 흑백과 컬러필름을 넣은 두 대의 카메라로 동시에 찍어 나갔다. 그리고 그때 찍었던 흑백사진들로 『춤과 그 사람들』이란 책을 만들 수 있었다. 하지만 그는 그 사진들을 단 한 장도 보지 못하고 먼저 세상을 떠났다.

살아생전 나를 만날 때마다 운봉(설명)이라 놀리던 한영숙은 1967년 3월 중요무형문화재 제27호 승무 예능보유자로, 1971년 1월 중요무형문화재 제40호 학춤의 예능보유자로 지정되었다.

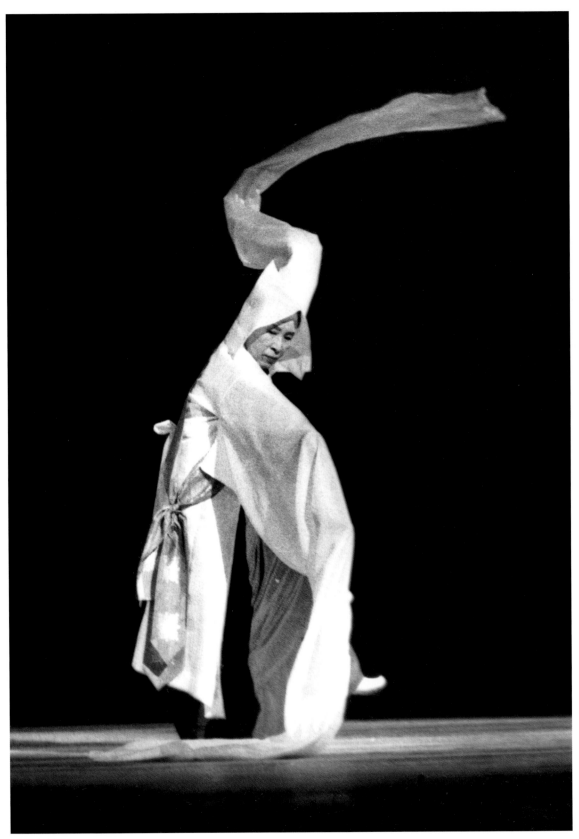

승무 | 한영숙

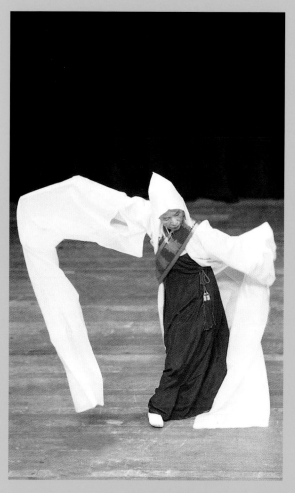
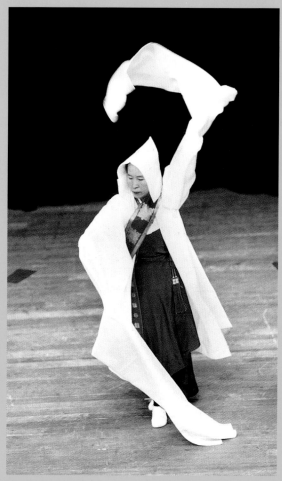

승무 | 한영숙

김이월 金貳月, 1927-

나비춤

김이월의 나비춤은 치마저고리 차림에 살풀이 장단과 같은 장단으로 수건 살풀이춤과 별로 다를 바가 없는 것 같으나 춤사위가 곱고 화사하고 가벼운 것이 특징이다.

그의 춤에는 느린 장단보다 빠른 중중모리장단이 많이 쓰이며, 춤사위도 장단에 따라 가볍게 어우러진다. 정자(丁字)로 딛는 가볍고 빠른 발놓임새가 주축이 되어 사뿐이 걸으며 애교 있는 뒷걸음이 보태지고 발끝으로 치마를 걷어올려 멋을 낸다. 한 팔은 옆으로 또 다른 팔은 수없이 ㄱ자를 그리는 팔자사위로 뛰고 노는 듯 귀엽고 예쁜 맛이 두드러진다. 나비춤은 과거 권번동이(券番童妓)들이 추던 춤으로, 춤을 처음 배울 때 추는 춤이자, 살풀이춤과 인연이 멀지 않은 기본춤과 같다. 거창하게 태를 부리거나 멋을 찾아 애쓸 것 없이 장단의 흥을 곧장 옮겨다 펼치는 재미있는 춤이다.

김이월은 목포에서 태어나 스무 살에 군산으로 올라와 국악을 접하게 되었으며, 김옥진·취금앵으로부터 춤을 배웠는데, 김옥진은 승무와 구고무가 유명하였으며, 취금앵은 살풀이춤과 나비춤이 장기였다 한다. 이들로부터 소리와 가야금도 배워 조금씩 할 줄은 알았지만 김이월은 특히 춤에서 재주를 보여 춤에 전념하였다.

춤을 배운 뒤 그는 군산 국악원과 예술학원에서 12년 동안 무용을 가르치다가 도중에 잠시 쉬기도 했지만, 1967년부터 다시 춤선생으로 나섰다. 무용 선생으로 30여 년간 활동해 오면서 6·25 종전 후 두 번의 문하생 발표회와 남원 춘향제에 출전하였으며, 군산 국악협회 지부나 예총 행사 때 제자들을 무대에 세우며 그도 무대에 올랐으나, 서울 공연이나 본격적인 춤무대와는 인연이 없는 춤꾼이다.

나비춤은 김이월이 학생들에게 가르치는 기본춤이지만 나이가 들어도 여전히 소녀 같은 분위기를 가진 그에게 꼭 맞는 춤이기도 하다.

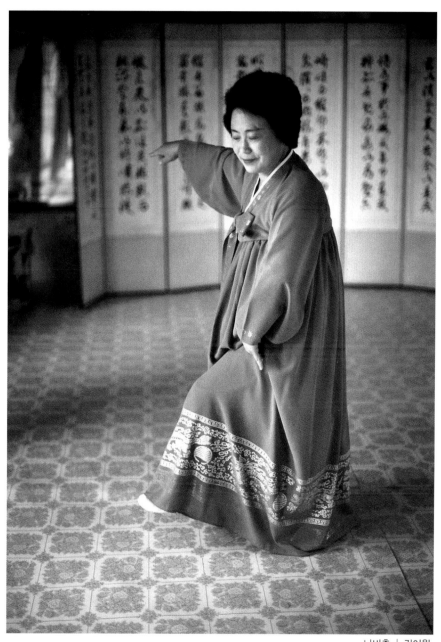

나비춤 | 김이월

나비춤 │ 김이월

김숙자 金淑子, 1929-1991

도살풀이춤

화성 재인청, 안성 신청에서 춤을 배워 그곳에서 선생이 된 재인 김덕순은 김숙자의 아버지로, 김숙자가 여섯 살이 되던 해부터 판소리·춤·가야금 등을 직접 가르쳤다. 어정판에서 이름을 날리던 세습무가 출신의 어머니 정귀성은 김숙자가 열두 살이 되자 굿 열두거리 무가와 춤출 때의 발놓임새 등을 가르쳤다. 아버지의 친구였던 조진영도 그에게 중고제 판소리 다섯 마당과 경기 십이잡가를 가르쳤다. 열세 살 때에 경기도 너더리 배사골 도당굿에서 그는 도살풀이와 부정놀이를 추어 당시 굿판에 참석하였던 재인들을 놀라게 하였다. 그후 서울로 올라와 열여섯 살부터는 이동안의 예술단체에서 전문적인 춤꾼으로 성장하였으며, 스무 살에는 돈의동에 '김숙자 무용연구학원'을 열어 경기도 화성 재인청과 안성·신청 재인들의 춤과 가락들을 전파하고, 경기도 무속을 바탕으로 한 도살풀이춤·입춤·꺾음춤 등을 보존해 왔다. 특히 그의 도살풀이춤은 경기 무속 장단과 함께 한국 전통춤의 원형을 간직하고 있다. 도살풀이춤은 도당굿 일곱 거리를 끝내 놓고 모든 조상들과 신들을 만나 섭섭한 마음 없이 좋은 곳으로 보내주는 마무리 춤이라고 설명을 해주던 일이 생각난다. 그는 도살풀이춤으로 인간문화재가 된 지 얼마 되지 않은 1991년 1월, 지병으로 인해 세상을 떠났다. 무형문화재 이수자인 딸 김운선과 제자 양길순이 김숙자의 춤맥을 이어가고 있으며, 많은 제자들이 그의 도살풀이춤의 보존을 위해 노력하고 있다.

도살풀이춤 | 김숙자

도살풀이춤 | 김숙자

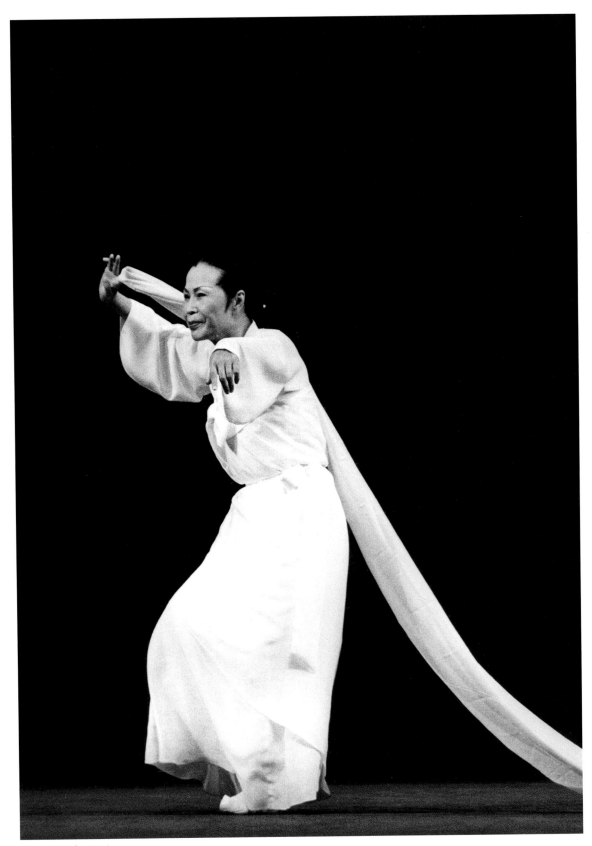

도살풀이춤 | 김숙자

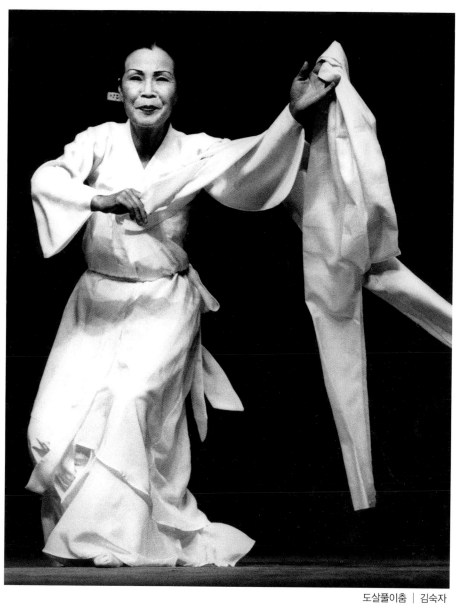

도살풀이춤 │ 김숙자

육정림 陸貞林, 1929-1995

〈아리랑〉

육정림의 〈아리랑〉은 우리의 전통 민속춤에 서양의 현대무용을 끌어들여 기교가 활달하고 거센 동작이 많은 창작무용이다. 민요의 아리랑을 장구·북·꽹과리 등 타악기를 바탕으로 작곡한 음악과, 사진작가 홍건직이 디자인하고 군산의 화가가 채색하여 만들어진 복식을 입고 추는 군산 문화인들의 합동 작품이기도 하다.

군산의 유지인 육재룡의 칠남매 중 둘째로 태어난 육정림은 해방 전 군산 중앙초등학교에 다니던 어린 시절부터 한동희 발레단과 김막인 현대무용에서 춤을 배우기 시작했다. 전주 성심여고에 다니던 시절에는 무용가 최승희의 제자인 김미화의 집에 거주하면서 한국춤을 배웠다. 서울의 수도사대를 다니던 때에는 장추화 무용연구소에서 송범, 김진걸, 조광, 최희선, 이인범, 배정례와 함께 공부하였다. 1948년 전주 성심여자중학교에서 선생님으로 부임한 뒤, 이듬해 1월에 우리나라에서 개인번호 제1호인 무용강습소를 등록하여 많은 제자를 양성하였다. 전북 군산의 무용계를 대표하는 육정림의 〈아리랑〉은 현재까지도 공연되고 있는 창작 무용으로 그의 대표작이다.

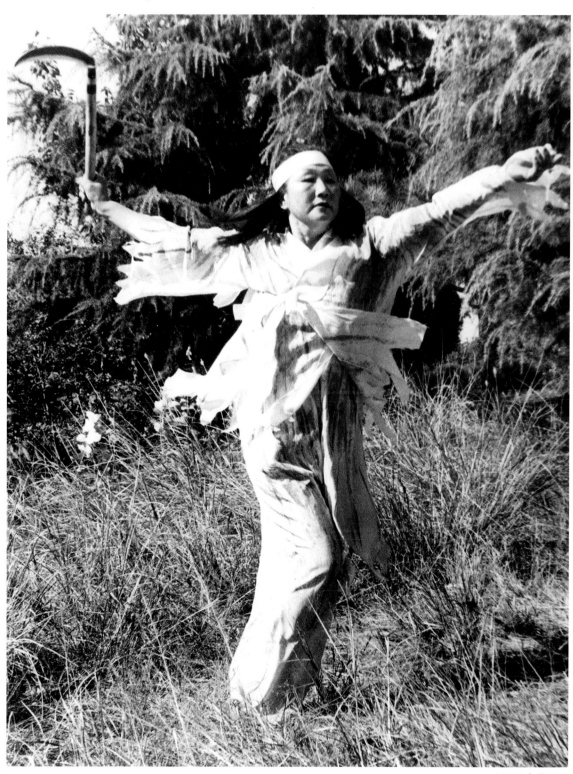

아리랑 | 육정림

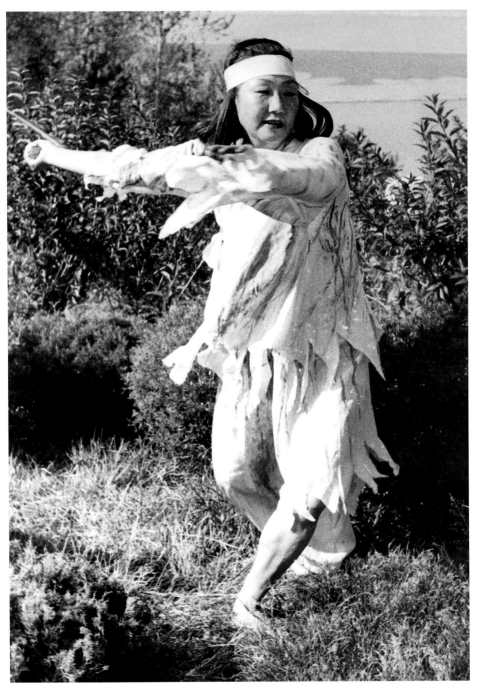

아리랑 | 육정림

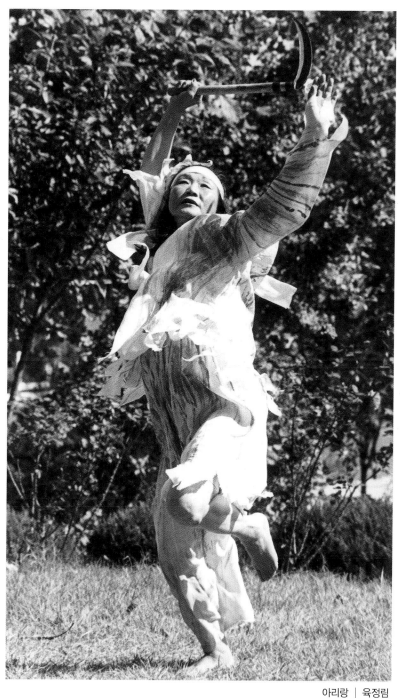

아리랑 | 육정림

장녹운 張綠雲, 1930-1995

살풀이춤

휜칠한 키에 넉넉한 춤집을 가진 장녹운의 여흥은 동료들이 장구 장단과 구음으로 분위기를 잡으면서부터 시작된다. 느린 4박자 장단에 팔을 들어올리는 순간, 그의 기방생활 안에 감추어 두었던 서러움이 춤 안에 스며들어 보는 이들을 애끓게 한다.

장녹운의 살풀이춤은 소문난 기방춤이다. 그가 직업 예인으로 요정에 있을 때 그에게는 소리보다도 춤을 원하는 손님들이 많아 싫으나 좋으나 매일같이 놀음처에서 춤을 추어야만 했다. 전북 남원 윗대부터 국악 집안에서 태어난 장녹운은 아홉 살부터 부모님의 뜻에 따라 판소리와 춤을 배웠다. 남원 조상선(월북)으로부터 춘향가를 배우고, 전남 담양 출신인 박동실(월북)로부터 심청가를, 전남 구례 출신인 박봉술로부터 수궁가를, 남원 강도근으로부터 흥부가를 배웠다. 춤은 열세 살에 광주 권번의 박영구로부터 검무·승무·살풀이춤 등을 배웠다.

장녹운은 광주·순천·전주에서 국악활동을 하며 그 이름이 알려지게 되었고, 그의 고모인 장난향 명창의 도움으로 창극단에 들어가 활동하였다. 해방 후 잠시 쉬고 있을 때 소문을 들은 임춘앵 여성국극단에서 그를 불러들여 춘향전의 월매 역으로 인기를 누렸으며, 단원들에게는 춤을 가르치면서 지냈다. 그러나 여성 단체들이 많이 생기자 무대생활을 그만두고 전주 국악원에서 소리와 춤을 가르쳤다. 그는 항상 춤이 과거와 너무나도 다르게 변해 가는 것을 자주 염려하곤 했다.

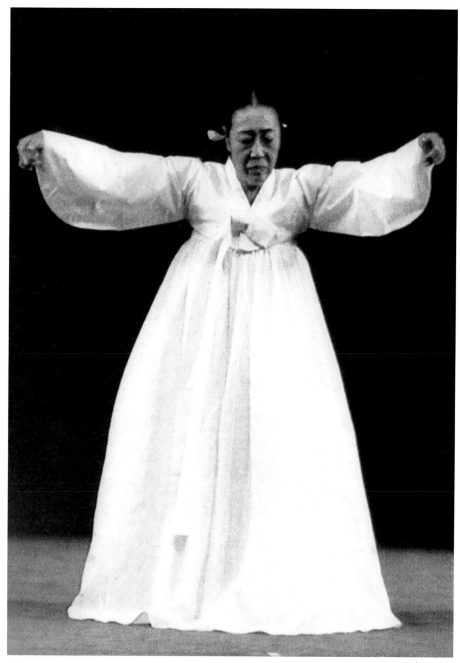

살풀이춤 | 장녹운

살풀이춤 | 장녹운

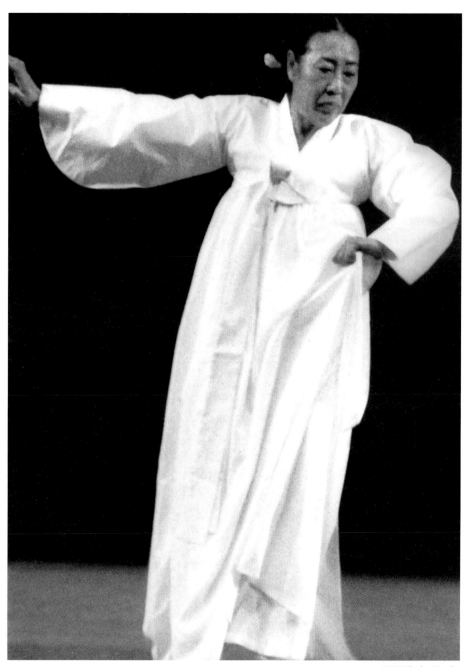

살풀이춤 | 장녹운

김계향 金桂香, 1931–1991

영남 살풀이춤

김계향의 춤은 티가 묻지 않은 춤으로 유명하다. 세습무가의 오남매 중 막내딸로 태어난 그는 굿판의 시루떡을 먹으며 장단과 춤 속에서 자라다, 아홉 살 때부터 판소리·시조·춤을 익혀 전문적인 예인의 길을 걸어왔다. "무당 딸이어서 그런지, 어려서부터 타고난 재주가 있었어." 동해안 오귀굿 기예능보유자로 꽹과리 악사인 그의 오빠 김석출의 자랑이다.

김계향은 울산에서 동해안 세습단골인 무가에서 태어났다. 그의 오빠인 석출(2005년 작고)은 기예능보유자였으며, 큰올케 신석남(申石南, 1998년 작고)은 강릉 단오굿 인간문화재, 작은올케 김유선(金有善)은 동해안 별신굿 인간문화재이며, 조카사위들까지 도 모두 무업에 종사하며 무속 장단과 춤가락을 보존하고 있는 무업 집안이다. 그는 아홉 살 때에 강희철로부터 소리를 배웠고, 남도 기방 출신인 조씨 할머니로부터 살풀이춤·굿거리춤·승무를 배웠다고 한다. 열세 살이 되자 김계향은 포항 권번에서 소리를 배우고, 열다섯 살에는 동래 온천장에 있던 권번에서 춤과 소리를, 열일곱 살에는 경주 권번에서 박동진 선생에게 2–3년 동안 소리를 배웠으니 그의 소리 학습은 짐작이 간다. 그러나 춤은 오직 조씨 할머니에게서만 배웠으며 나머지 춤들은 굿판이 그의 스승이었다고 한다. 많은 재주를 가졌지만 재주만큼 풀어내지 못한 아쉬움을 남긴 예인이다.

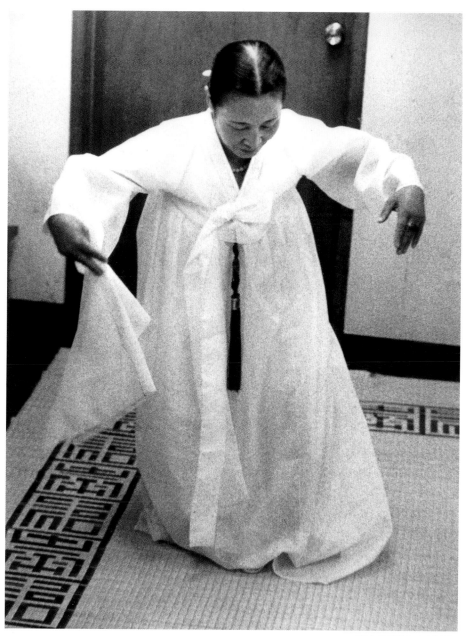

영남 살풀이춤 | 김계향

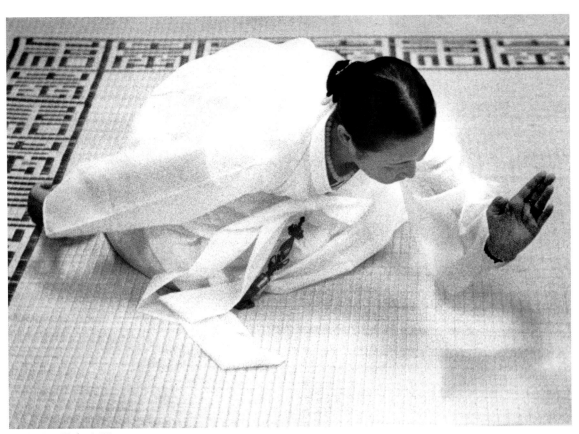

영남 살풀이춤 | 김계향

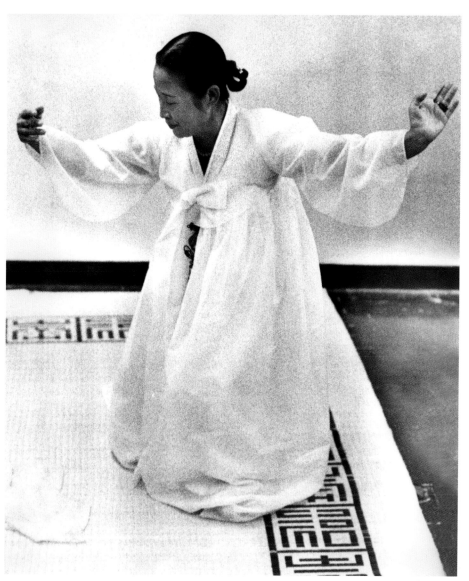

영남 살풀이춤 | 김계향

이현자 李賢子, 1936-

태평무

중요무형문화재 제92호 태평무 준문화재 이현자는 아버지 이춘만과 어머니 안필순의 둘째딸로 서울에서 태어났다. 풍문여중 재학 당시 연극부에 가입했는데 연극을 하려면 춤도 배워야 한다는 말을 듣고 곧바로 친구와 함께 1951년 2월, 강선영(姜善泳) 고전무용연구소에 들어가 1952년부터 태평무를 배우며 동시에 이태풍에게 장구 장단을 배웠다. 1955년 3월 풍문여고를 졸업하고, 1992년 국민대 행정대학원에서 고급정책과정을 수료하기도 한 그는 한 분의 스승 문하에서 54년이란 시간 동안 태평무를 추어 오고 있다.

1958년 이현자 고전무용학원을 개설하고, 1959년 제1회 이현자무용발표회 〈태평무〉를 시작으로 2005년까지 개인발표 및 초청공연 등 1백여 회 이상의 공연을 가졌다. 1963년부터는 뉴욕, 오사카, 스페인, 세르비아, 소련, 이스탄불, 대만, 유럽 5개국 등에서 태평무로 세계 무대에 섰다. 대한민속예술학원을 운영하고, 한국무용협회 이사를 역임했으며, 태평무 전수관 강습회, 일본 기독청년회(YMCA) 등 여러 단체에서 태평무를 지도했다. 또한 전국 무용대회의 크고 작은 심사도 50여 회 가량 맡았다.

이현자는 제11회 예총예술문화상 대상을 수상한 바 있으며, 요즘에도 심사나 공연에 적극 참여하는 한편 제자 양성에 힘을 쏟고 있다. 지금까지 그의 태평무 제자만 해도 수백 명은 된다고 한다. 50여 년간 태평무를 추어 온 것을 한 번도 후회한 적이 없다는 이현자는 앞으로도 좋은 춤꾼 양성에 매진할 계획이라며 포부를 밝혔다.

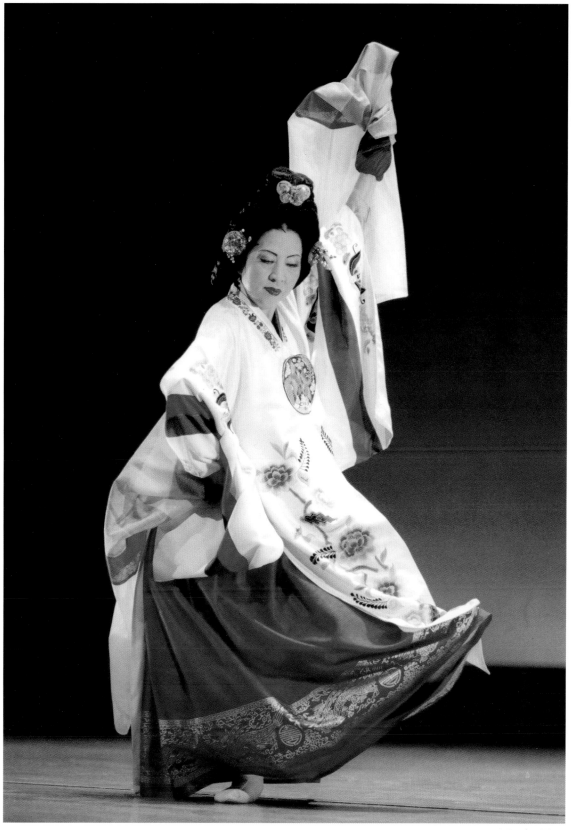

태평무 | 이현자

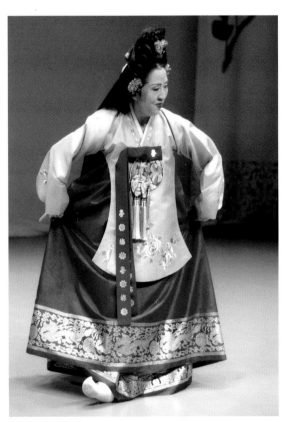
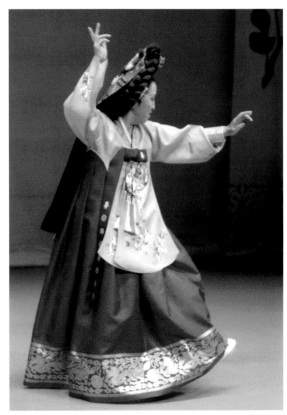

태평무 | 이현자

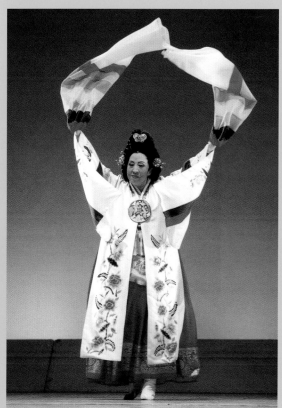

태평무 | 이현자

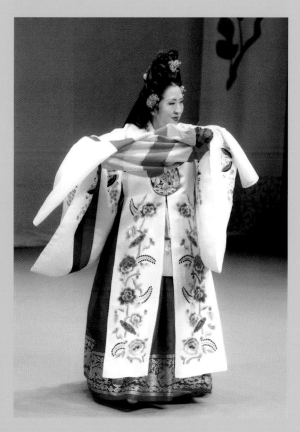

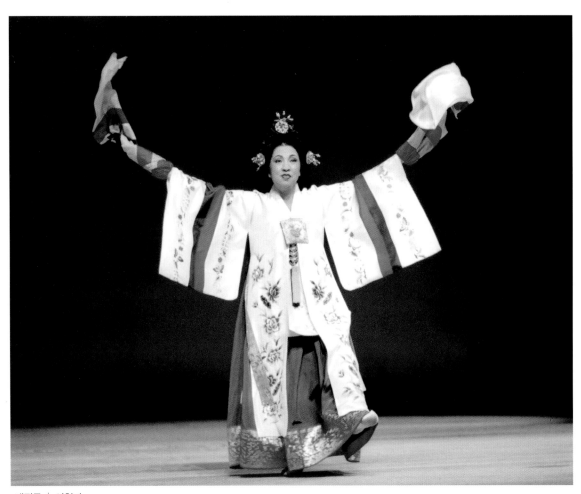

태평무 | 이현자

정명숙 丁明淑, 1937-

살풀이춤

정명숙은 대구 경북여고 재학 당시 춤에 대한 포부를 갖고 서울로 올라와 1965년 건국대 영문과를 졸업하고, 1984년에 고려대 체육교육과 대학원을 마쳤다. 이후 2004년에 키르키즈스탄 비비사라 베쉬나리바 국립예술대학에서 명예 예술학 박사학위를 취득하였다.

무용가 김진걸(金振傑)로부터 김진걸류 산조와 한국춤을 사사했으며, 한영숙(韓英淑, 살풀이춤 예능보유자)으로부터 이매방류 살풀이춤을 1952년부터 1993년까지 배웠다.

정명숙은 30대에 아름다운 춤으로 많은 관객들을 확보하였고, 40대에는 멋스러운 춤을 추어 보는 사람을 즐겁게 하였으며, 현재는 마음으로 춤을 추며 감동을 일으키는 춤의 '눈' 대목을 만들어내는 데 노력하고 있다. 그가 추고 있는 살풀이춤은 '무(巫) 의식에서 살(煞)을 푼다'는 의미를 갖지만 무대 위에서는 예술로서 승화된다.

한국무용협회 창단회원이기도 하며, 국립무용단 제1기생이기도 한 그는 한국무용협회 이사, 민속무용연구회 대표, 한국전통문화진흥회 이사 등으로 활동중이며, 강원대와 명지대 사회교육원 무용과에서 후학을 양성하고 있다.

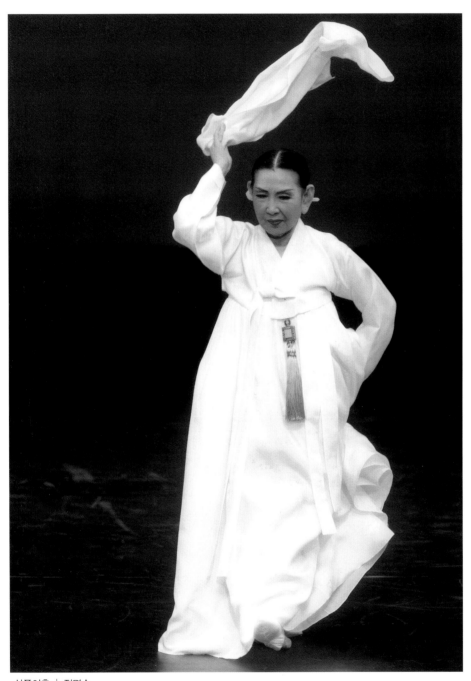

살풀이춤 ｜ 정명숙

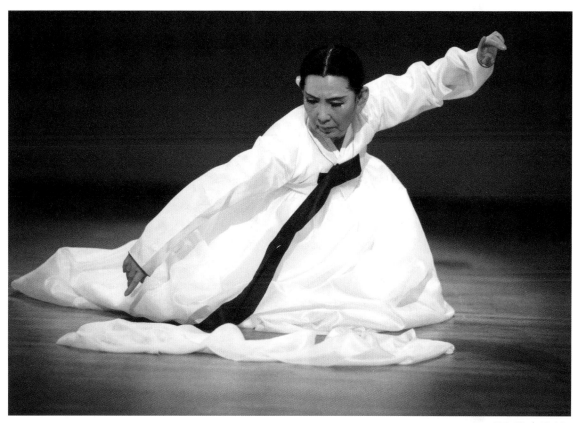

살풀이춤 | 정명숙

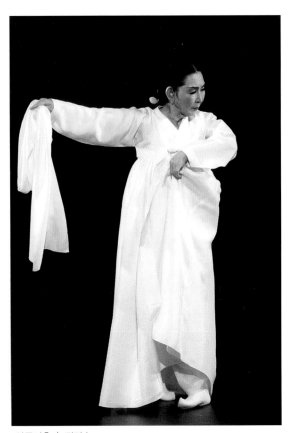
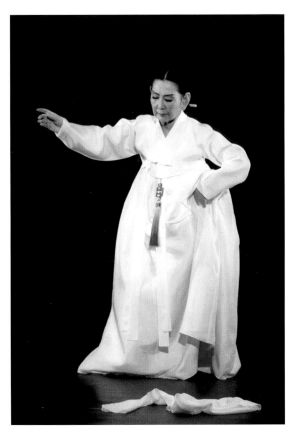

살풀이춤 | 정명숙

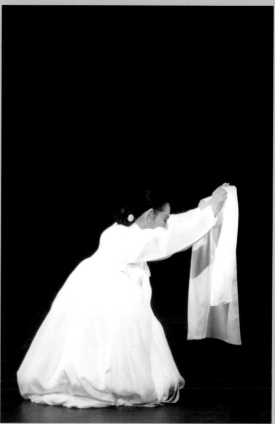

살풀이춤 | 정명숙

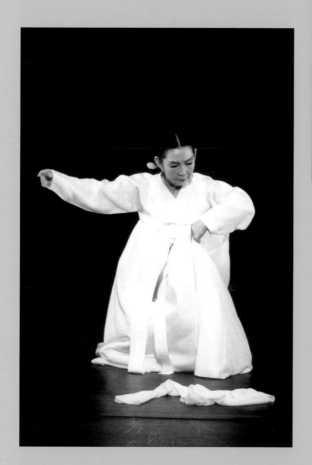

오미자 吳米子, 1941-

살풀이춤

오미자는 1996년 중요무형문화재 제97호 이매방류 살풀이춤을 이수하고, 1998년 중요무형문화재 제29호 이매방류 승무를 이수했다. 2005년 12월, 전국국악경연대회에 참가하여 살풀이춤으로 대통령상을 수상한 오미자는 곱게 자라 시집을 가야지 춤은 배워 기생이라도 되려 하느냐는 부모의 반대에도 아랑곳 않고 어린 시절 손 한 번 잘 들어올린 것이 춤과 인연이 되어 평생을 춤을 춰 오고 있다.

오미자는 일본 오사카 히메지에서 아버지 오재복과 어머니 박사순 사이 2남2녀 중 장녀로 태어나 8·15 해방 후 부모와 함께 귀국했다. 그는 어려서부터 무용에 소질을 보여 열 살 때 동네 아이들을 모아 놓고 유희를 가르치다가 열세 살 때는 중학교에서 김미화 선생을 만나 발레를 배웠고, 중학교 3학년 때부터 박성옥(朴成玉)에게 한국춤 기본무·검무·장구춤·삼북춤 등을 배우면서 우리 춤을 터득하였다.

인간문화재 이매방을 20년 동안 스승으로 섬기며 스승의 권유로 춤인생 50년이 되던 2002년에 '오미자 전통춤 발표회'를 국립국악원에서 가졌다.

오미자는 승무·살풀이·검무·입춤·한량무·부채춤·장구춤·궁중무·산조춤 등 많은 춤을 추며, 안무에도 뛰어난 재주를 가지고 있다.

동국대 공연예술대학원을 졸업한 뒤 동대학원 총동창회 이사로 활동했으며, 이매방춤보존회 운영위원장직과 여러 무용대회 심사를 맡았다. 단국대, 명지대 등에서 강사로 활동하며 오미자무용학원과 무용단을 운영하고 있다.

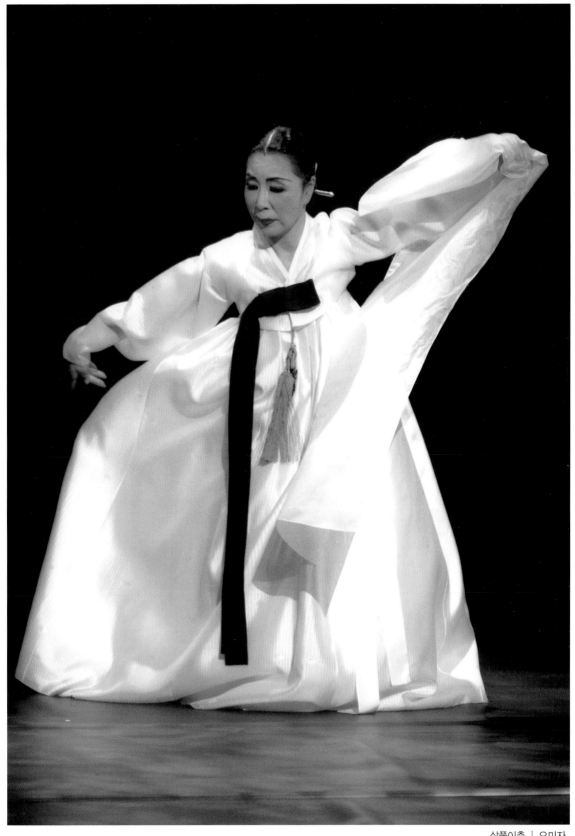

살풀이춤 | 오미자

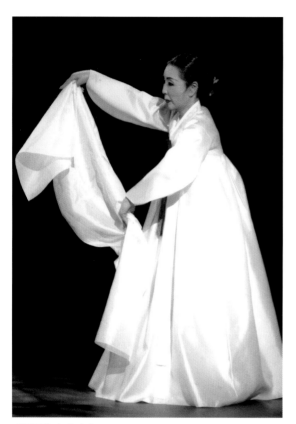
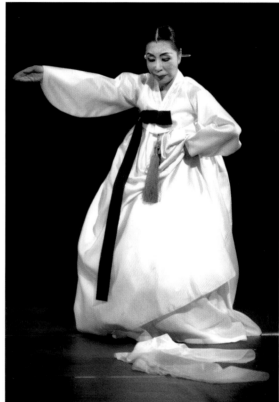

살풀이춤 | 오미자

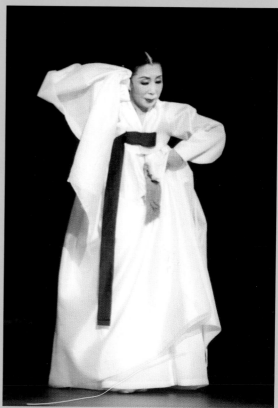

살풀이춤 | 오미자

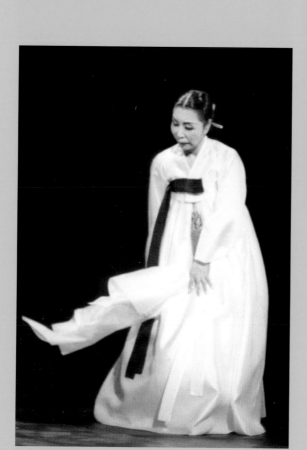

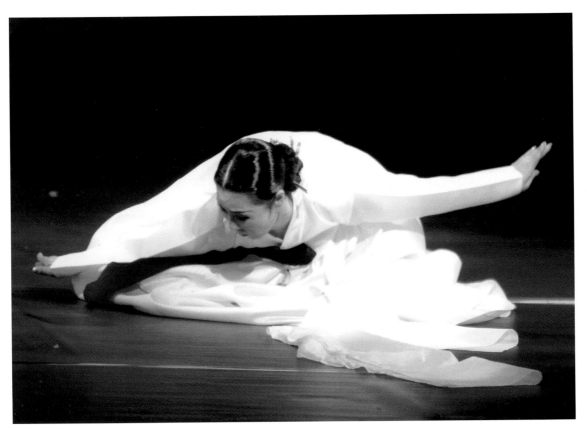

살풀이춤 ｜ 오미자

강윤나 姜允羅, 1945-

태평무

강윤나는 무대의 양(陽)으로서, 감화(感化)되는 관객인 음(陰)을 향하여 그의 예술철학을 춤으로 노래한다. 그는 여고 때부터 많은 무대 경험을 통하여 관객이 무엇을 바라고 있는지를 알게 되었으며, 관객의 마음에 남을 수 있는 춤을 추어야 한다는 것을 가슴에 새기었다고 한다.

강윤나가 열여섯 살이던 여고 1학년 무렵, 윤보선 대통령 취임 축하공연에서 춤출 수 있는 기회를 얻자, 그가 공부만 잘하는 딸인 줄 알았던 그의 부모는 뜻밖의 일에 놀랐다고 한다.

강윤나는 경북 김천에서 태어나 군의관으로 재직하고 있던 아버지를 따라 잦은 이사를 다녀야 했다. 아버지 강영구, 백부 강중구, 조부 강석진 모두 서울대 출신의 의학 박사이며, 그의 할머니 이영실도 일본 도쿄 여자의전을 나온 박사이다. 강윤나 역시 공부를 잘하는 학생으로 부모님은 의사가 되기를 바라셨지만, 이화여대 무용과와 중앙대 교육대학원을 졸업하고 무용가가 되었다.

강윤나의 아버지가 경북 경주에서 군의관으로 근무할 당시, 초등학교 1학년 때 학예회에서 어린 몸짓으로 재롱을 부렸던 것이 먼훗날 그의 운명을 무용가로 바꾸어 놓았다. 전근을 자주 다니는 아버지를 따라 경주에서 전북 익산으로, 제주도로 이사를 다니던 강윤나를 지켜본 그의 할머니는 잦은 이사는 교육에 문제가 있겠다는 생각에 그를 데리고 서울로 올라왔다. 할머니를 따라 서울로 전학 온 강윤나는 여중 2학년 때 창신동에 있던 이수경, 신상아 무용학원에서 무용을 배우면서 장구 장단, 가야금 등의 기초를 다지며 미8군 위문공연 등의 무대에도 자주 섰다.

1960년부터 1970년까지 김진걸로부터 한국춤, 산조 등을 사사하고 국립무용단 단원으로 3년 동안 활동하였다. 또한 강선영(태평무 인간문화재) 문하에서 활동하던 시절, 스승과 함께 유럽 8개국을 순회하며 한국춤을 세계에 널리 알렸으며, 1994년 중요무형문화재 제92호 태평무 이수자로 지정되었다.

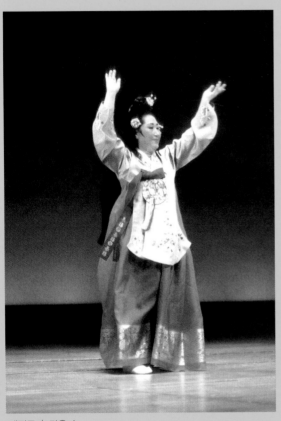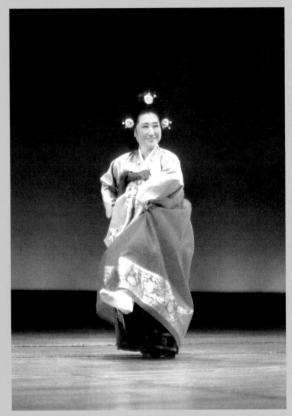

태평무 | 강윤나

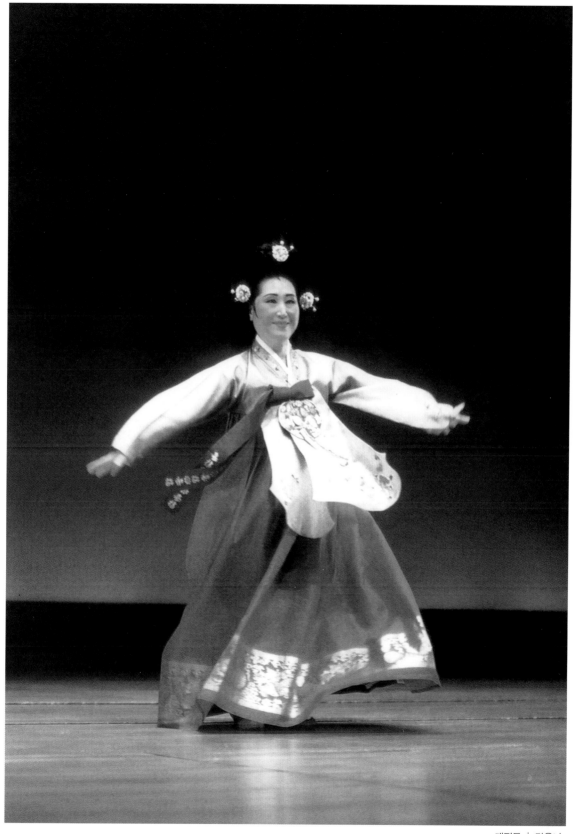

태평무 | 강윤나

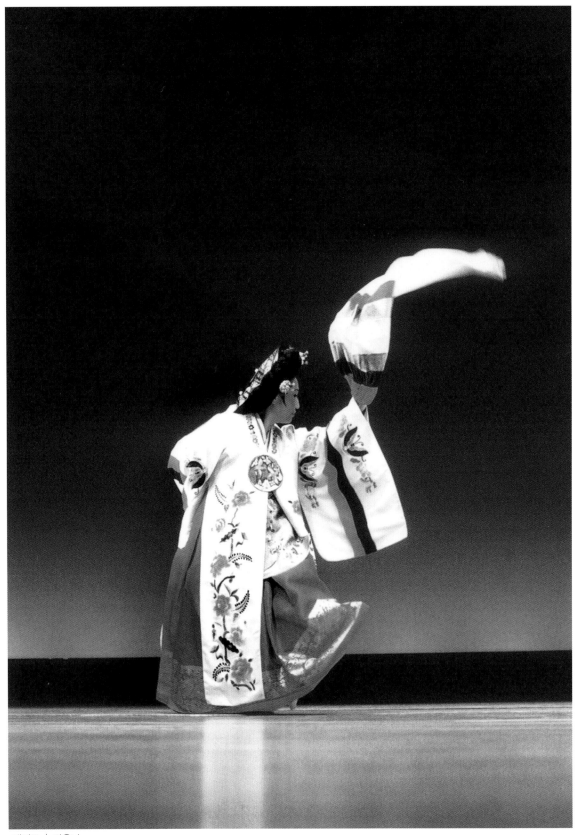

태평무 | 강윤나

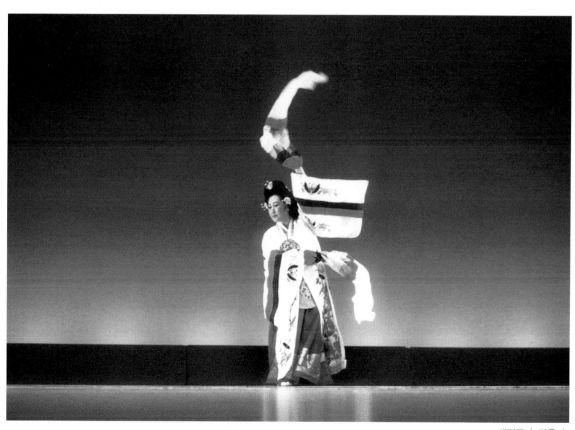

태평무 | 강윤나

한애영 韓愛英, 1948-

기원무

한애영이 추는 기원무(祈願舞)는 1965년 처음으로 이매방이 무대에 올린 춤으로, 국태민안(國泰民安)을 위한 축원무(祝願舞)로서 궁중 복식을 하고 경기 무속 장단에 맞추어 추는 중후하고 화려한 느낌의 춤이다.

기원무의 내용은 왕비가 궁중의 높은 곳에 올라가 가뭄으로 인하여 피폐해진 궁 밖 백성들의 모습을 보고 느끼는 애절함과 이를 위한 기우제를 묘사한 춤이나, 한애영의 기원무는 우리나라 모든 백성들이 바라는 일이 이루어지기를 빌며 바라는 바를 춤으로 풀어 주는 것이다.

음악은 상령산 20박의 느린 한 배로 장중하게 가다 세령산에 이르면 반으로 자른 10박 한 배의 가벼운 선율을 타고, 가락덜이에서 가락을 조금 단출하게 던채로 연주한다.

한애영은 1948년 12월 30일, 부산 동래에서 교육자인 아버지 한상돈과 어머니 박정숙 사이 4남1녀 중 외딸로 태어났다. 1971년에 부산대 사학과를 졸업하고, 2005년 한양대 무용대학원에서 석사학위를 취득했다.

그가 춤을 추게 된 동기는 1984년 6월 〈이매방 무용 인생 50주년 기념공연 북소리 I〉을 동숭동 문예대극장에서 구경하던 때로 거슬러오른다. 이미 외국 생활의 체험을 통하여 우리 문화의 소중함을 인식하고 있었던 그는 평소 막연하게만 생각해 오던 한국의 전통적인 여인의 미(美)를 춤에서 발견하게 되었다고 한다. 특히 입춤에 반한 그는 입춤 군무를 중앙에서 추고 있던 한순서에게 춤을 배우겠다고 마음먹은 것이 오늘에 이르렀다고 한다.

한애영은 한순서, 송화영, 정명숙, 이매방으로부터 춤을 사사했으며, 2003년 8월부터 이매방 문하에서 이매방류 춤을 공부하고 있다.

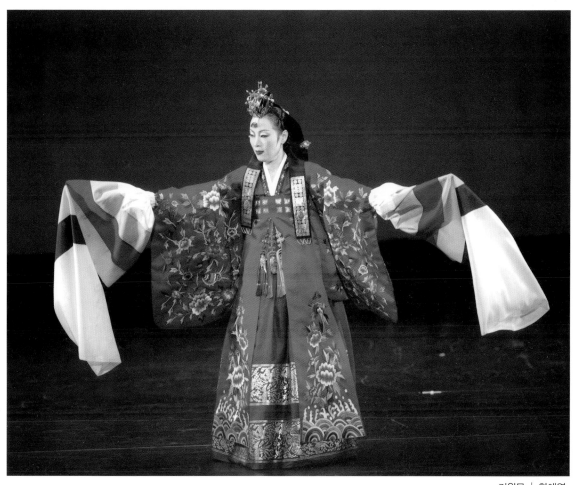

기원무 │ 한애영

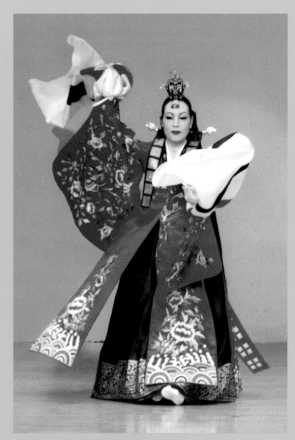

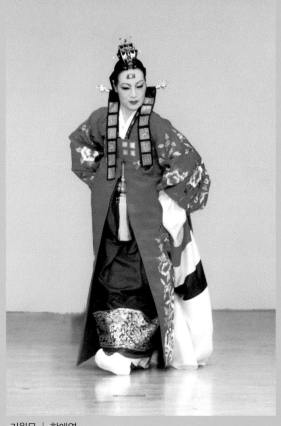

기원무 | 한애영

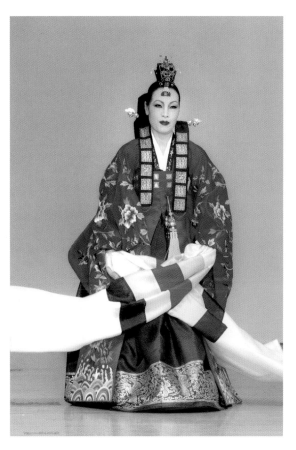
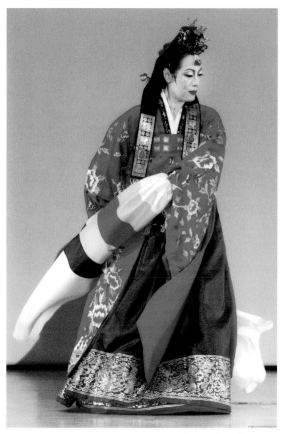

기원무 | 한애영

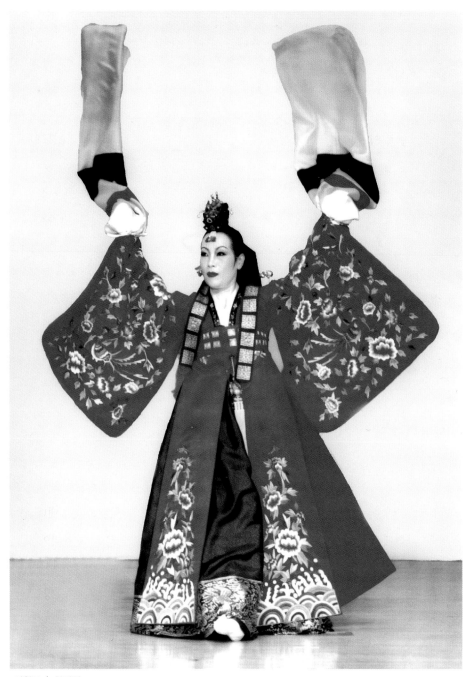

기원무 | 한애영

양길순 梁吉順, 1953-

살풀이춤

양길순이 추는 중요무형문화재 제97호 도살풀이춤은 인간문화재 김숙자가 경기 도당굿에서 추어 온 무속춤으로 스승의 춤맥을 잇는 것이다. 또한 양길순은 부정놀이춤, 올림채춤, 제석춤, 터벌림춤, 진쇠춤, 쌍군웅춤, 깨끔춤과 민속춤의 기본무, 승무, 살풀이춤, 입춤, 화관무 등 우리나라 전통춤의 원형을 이어 가고 있다.

도살풀이춤의 장단은 6박으로 빠른 진양조와 같고 좀더 몰아치면 살풀이 장단이 되어 중중모리와 같은 박이 되며, 살풀이 장단을 더욱 몰아치면 '발버드래'라고 하는 모리가 된다. 이것은 잦은모리와 같은 박으로 매우 빠르게 치면 자연스럽게 잦은모리로 넘어간다. 이러한 장단에 춤을 추기란 여간 어려운 것이 아닌데도 예전에는 이런 장단에 춤을 추었다 한다. 지금은 시나위 장단 또는 살풀이 장단에 맞추어 춤을 춘다.

복식으로는 쪽을 진 낭자머리에 비녀를 꽂고 흰 저고리와 치마를 입으며, 버선발로 허리띠를 졸라매고 하얀 명주 수건을 양손에 길게 늘어뜨리는데, 늘어진 명주 수건으로 허공에 이리저리 마음속의 선을 그리다가 목에 걸고서는 맨손으로 살풀이춤을 추기도 한다. 시간은 약 14분 정도인데, 때에 따라서 시간을 조정하기도 한다.

스승의 도살풀이춤을 추고 있는 전수 조교 양길순은 이미 유명해진 춤을 단지 반복적인 흉내로서 끝내는 것이 아니라 자신의 춤으로 재해석하여 관객들에게 전달하는 작업을 위하여 많은 노력을 하고 있다.

관객들에게 젊은 힘이 넘치는 춤이라는 평을 들을 때마다 자신은 앞으로 더욱 갈고닦아 젊은 춤이 아닌, 한과 흥이 어우러진 익은 춤을 추고 싶다는 각오를 밝히는 그는 무대에 서기가 언제부터인지 겁이 난다고 한다.

양길순은 1953년, 전남 진도에서 아버지 양원극과 어머니 오관덕 사이 1남4녀 중 셋째딸로 태어났다. 어려서부터 강강술래를 곧잘 흉내내며 굿판을 기웃거리더니, 홍천여중 당시 무용반에 들어가 이정자로부터 한국춤의 기초를 배우면서 무용에 취미를 붙였다. 서울에 올라와 박금슬, 양정화, 임미자 무용학원을 4년 동안 드나들면서 기본춤을 익히고, 1980년 서울에 있는 김숙자 무용학원에 들어가 20여 년간 스승의 춤을 이어받았다.

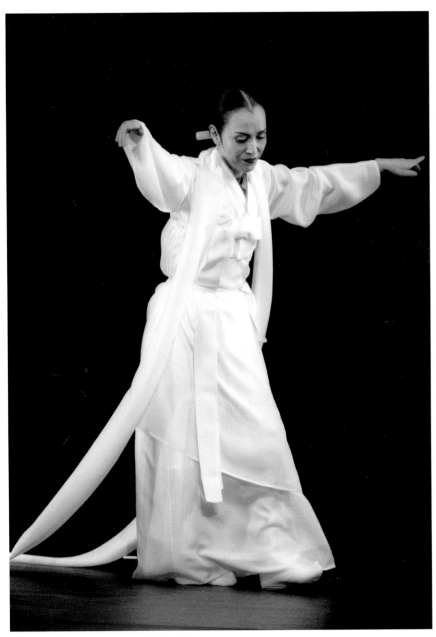

살풀이춤 | 양길순

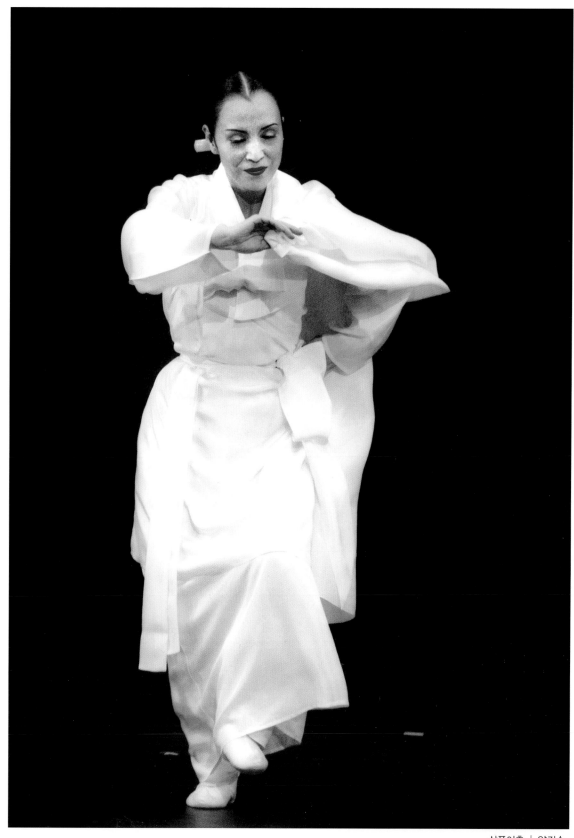

살풀이춤 ｜ 양길순

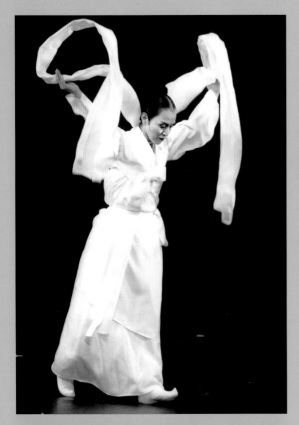
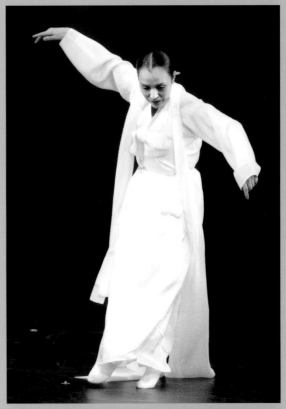
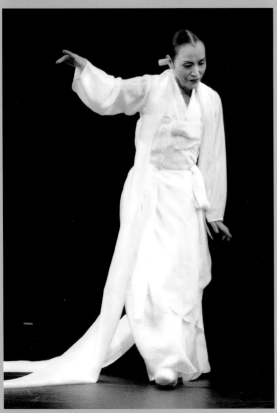
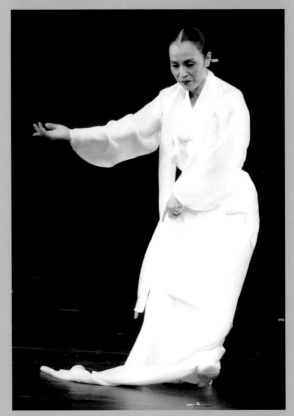

살풀이춤 │ 양길순

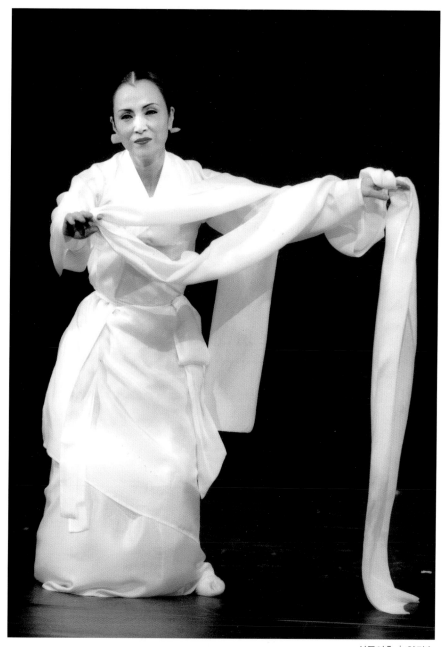

살풀이춤 │ 양길순

송미숙 宋美淑, 1958-

민살풀이춤

송미숙이 추는 민살풀이춤은 맥이 끊길 뻔한 춤으로, 전북 군산의 장금도(張錦挑)로부터 전해 내려오는 춤이다. 장금도는 1928년 군산 태생으로 열다섯 살 때부터 김백용, 김창윤으로부터 민살풀이춤·승무·검무를 배워 군산에서 손에 꼽는 유명한 춤꾼으로 알려졌다. 호남 내륙의 몇몇 명무에서 보이던 정중동(靜中動)의 멋이 장엄하면서도 고아한 품격의 춤을 추는 재인이다. 스물여덟 살부터는 가사에 묻혀 오랫동안 무대에 나서지 않았지만 전북에서 풍류를 아는 사람은 그의 이름을 모르는 사람이 없을 정도로 유명했다. 큰 키에 다듬어진 몸매로 장단을 탈 때, 장금도의 춤은 옛 춤가락을 그대로 드러낸다. 송미숙이 이것을 이어받아 그 맥을 잇고 있다. 송미숙은 전북 군산에서 1958년 아버지 송준호와 어머니 한덕순 사이에서 태어났다. 어릴 때부터 흉내를 내며 춤추는 것을 좋아하여 무용가를 꿈꾸며 군산여고를 졸업한 후 숙명여대 무용과를 졸업하고, 한국교원대 대학원에서 교육학 박사를 취득했다. 현재는 서울예대 전통예술과 교수로 활동하고 있다.

중요 작품 및 공연으로는 〈하늘 잃은 땅〉〈님이시여 님이시여〉〈가시지게 I·II〉〈여속의 한맥 II〉〈용담검무 II〉 등이 있으며, 미국·캐나다·중국· 스페인·이탈리아·방콕·케냐·이스라엘·독일·일본 등에서의 해외 공연은 물론이고, 국내의 크고 작은 공연을 2백여 회 이상 가졌다. 또한 스페인, 이탈리아, 중국 등은 물론이고 국내 여러 가무악제에서 수차례 수상한 바 있다.

송미숙은 스승 장금도의 민살풀이춤은 항상 추어도 새롭고 어렵다며 평생을 통해 갈고닦아 스승의 가르침을 욕되게 하지 않는 좋은 춤꾼으로 남고 싶다고 한다.

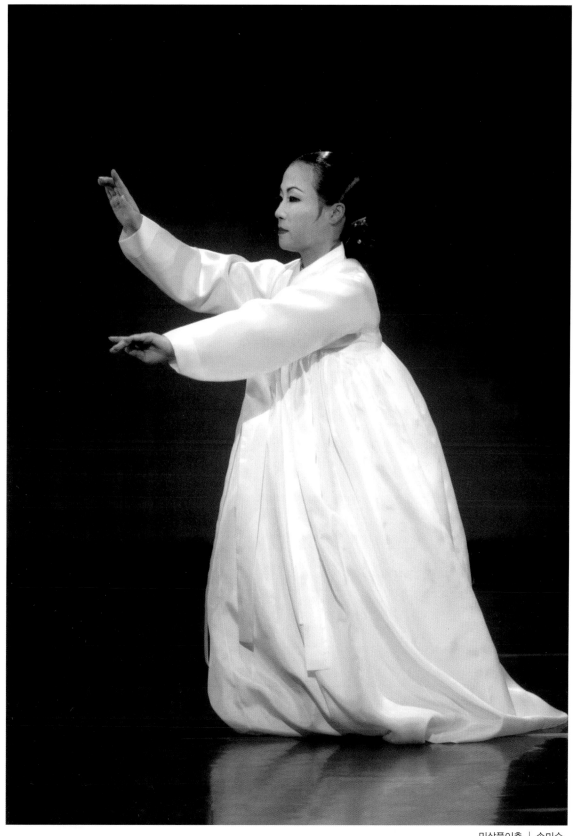

민살풀이춤 | 송미숙

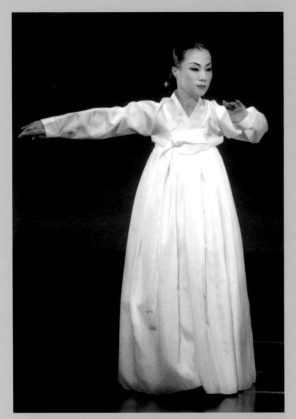
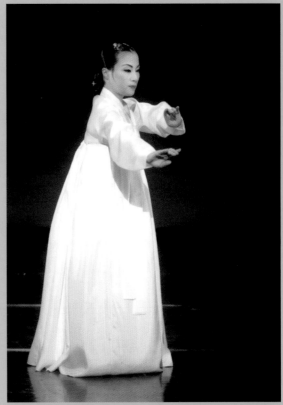
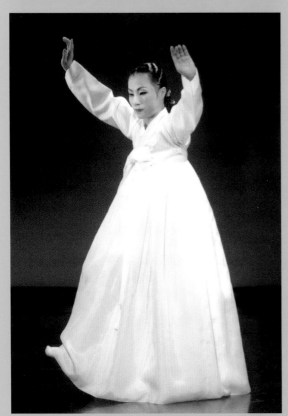
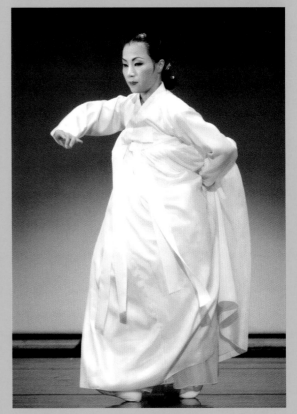

민살풀이춤 │ 송미숙

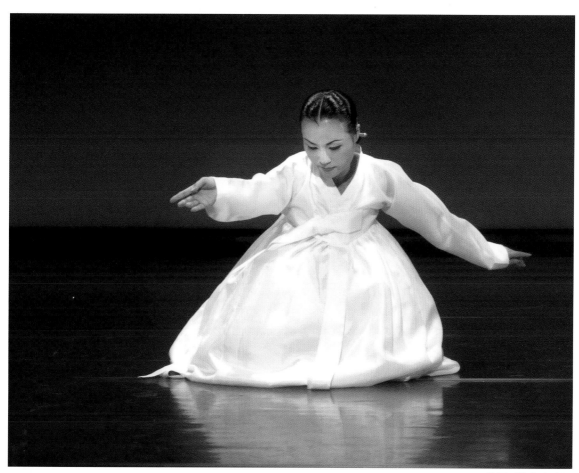

민살풀이춤 ｜ 송미숙

정주미 鄭珠美, 1963-

태평무

정주미가 추고 있는 전통춤은 화성 재인청 마지막 도대방을 지낸 중요무형문화재 제79호 발탈 기예능 보유자 이동안(李東安)류의 기본무, 태평무, 진쇠춤, 엇중모리, 신칼대신무 등이다. 그는 또한 이매방으로부터 무형문화재 제27호 승무를 이수하였고, 제97호 살풀이춤을 전수받았으며, 중요무형문화재 제1호 종묘기제례악과 제39호 처용무를 김천흥(金千興)으로부터 정재(呈才)춤으로 사사했다. 또한 중요무형문화재 제12호 진주검무의 기능보유자이자 경상남도 도문화재인 김수악으로부터 진구교방굿거리춤을 이수하였다.

정주미는 1963년, 경북 대구에서 사업가인 아버지 정재섭과 어머니 이희조 사이의 1남4녀 중 둘째딸로 태어났다. 어려서 부모님을 따라 경기도 과천으로 이사하여 과천에서 중고등학교를 졸업하고, 후에 인천전문대 무용과와 방송통신대 국어국문과를 졸업한 뒤, 중앙대 무용교육학과 대학원에서 석사학위를 취득하였다.

정주미의 어린 시절에는 어머니가 그에게 춤의 손짓을 가르쳤지만 막상 그가 여학교 1학년 때에 무용에 뜻을 두고 배우려 하자 어머니는 춤을 배워 무당이나 사당이 되려 하냐며 심하게 반대를 했다고 한다. 그러나 그는 부모의 반대에도 아랑곳없이 무용연구소의 문을 두드렸으며, 그저 무용이 좋아서 좇아다닌 것이 지금에 이르렀다 한다.

정주미는 1983년 '시와 춤의 만남'이라는 정기공연을 시작으로 개인발표회를 열고, 이후 크고 작은 춤공연을 전국 여러 곳에서 50여 회 이상 가졌다. 이동안 추모공연에서는 전통춤 태평무 지킴이로서 춤판마다 그가 등장했으며, 유럽 5개국을 비롯한 해외공연에서도 우리 춤 태평무를 널리 선보였다.

그는 앞으로 이동안 춤을 더욱 세심하게 복원하고 싶다며 이제야 겨우 전통춤을 맛보았으니 앞으로 갈 길이 아직도 멀다면서 춤은 출수록 더욱 어려운 것 같다고 했다.

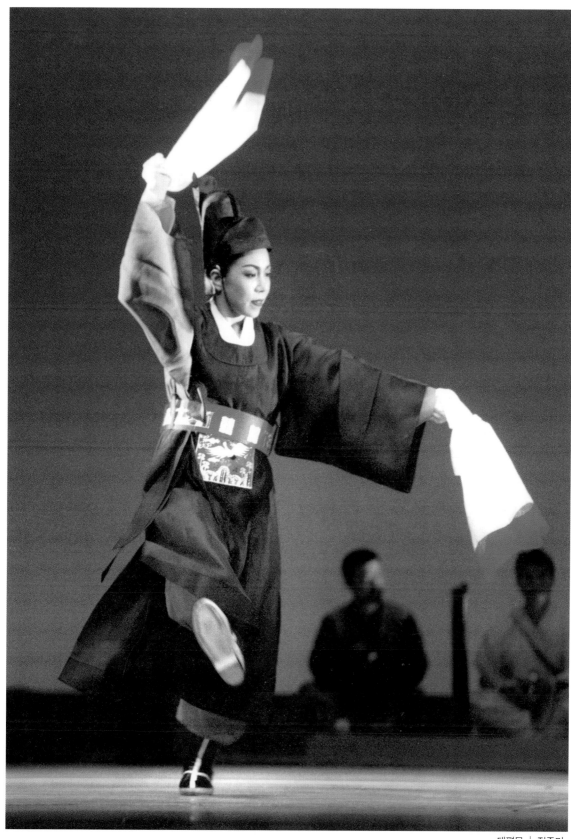

태평무 | 정주미

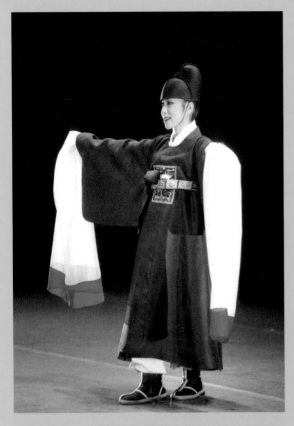
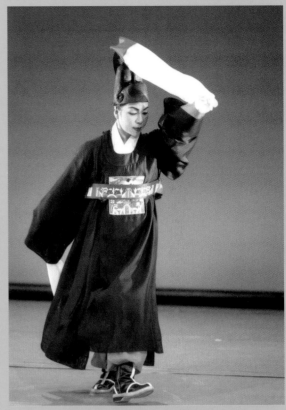
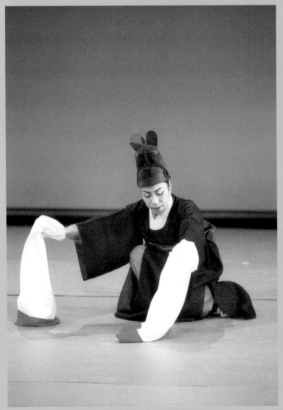
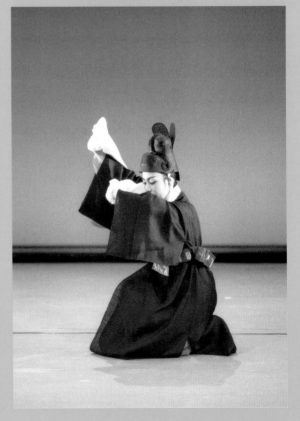

태평무 | 정주미

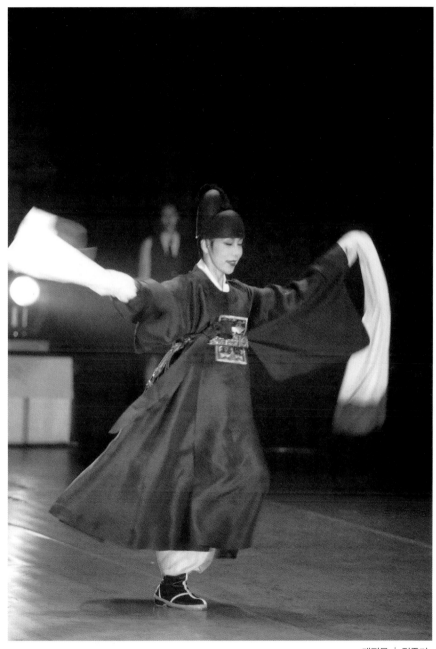

태평무 | 정주미

3

일무(佾舞)

일무는 문묘(文廟) 및 종묘제례 때 제례악에 맞춰 여러 줄로 벌여 서서 추던 춤으로 일무의 '일(佾)'은 열(列)을 뜻한다. 우리나라의 일무는 중국으로 전해져 환구(圜丘)·사직(社稷)·태묘(太廟)·선농(先農)·선잠(先蠶)·문선왕묘(文宣王廟) 등의 제사에 사용된 아악(雅樂) 일무와, 조선 세조 때에 창제되어 전승되어 온 종묘 일무가 있다.

일무는 제례의 대상에 따라 8일무·6일무·4일무·2일무 등으로 구분된다. 제례의 대상이 천자(天子)일 경우는 8명씩 8줄로 늘어선 64명의 8일무로 하고, 제후(諸侯)는 6명씩 6줄로 늘어선 36명의 6일무, 대부(大夫)는 4명씩 4줄로 늘어선 16명의 4일무, 사(士)는 2명씩 2줄로 늘어선 4명의 2일무로 춘다.

중국으로부터 우리나라에 일무가 유입된 것은 고려 예종 9년(1114)과 예종 11년(1116)으로, 당시에 유입된 것은 6일무였다.

일무는 내용에 따라 문덕(文德)을 칭송하는 문무(文舞)와 무덕(武德)을 칭송하는 무무(武舞)로 구분할 수 있으며, 문묘와 종묘제례악무로 경건하게 공연되었다. 문무는 왼손에 약(籥, 세로로 부는 대나무 악기로 구멍이 세 개 있다), 오른손에 적(翟, 나무에 꿩털을 달아 장식한 무구로 평화와 질서를 상징한다)을 들고 춤을 추었고, 무무는 목검(木劍)과 목창(木槍)을 들고 추었다. 또한 문무에 사용되는 음악을 보태평이라 하여 '보태평지무(保太平之舞)'라고 부르기도 하였으며, 무무에 사용되는 음악이 정대업이라 하여 '정대업지무(定大業之舞)'라 부르기도 하였다. 문무과 무무는 제사의 엄격한 절차에 따라 의식적인 성격을 띠고 진행된다는 공통점이 있다.

중국에서 수입된 일무는 전래된 곳에서는 소멸된 지 이미 오래지만 우리나라에서는 고려 예종 이후 그 일부가 현재까지도 전해지고 있으며, 종묘의 일무는 조선 세종 때 만들어진 정대업과 보태평 음악에 맞춰 세조 시대에 창제되어 오늘까지 전승되고 있다.

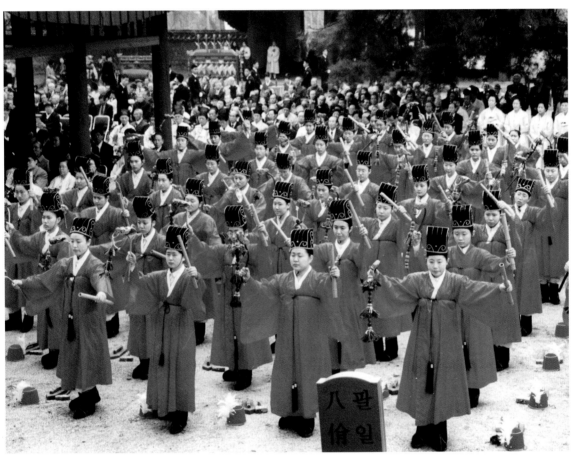

일무

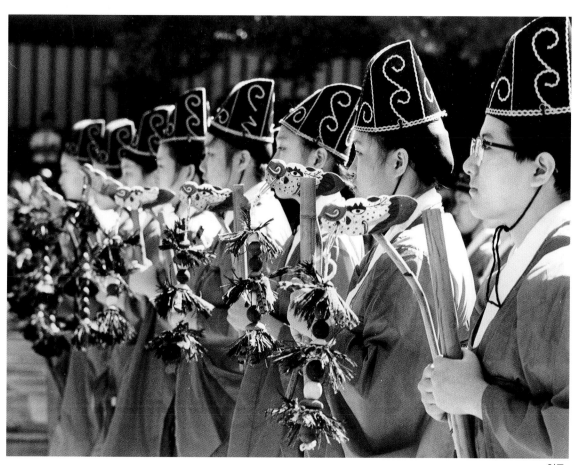

일무

일무

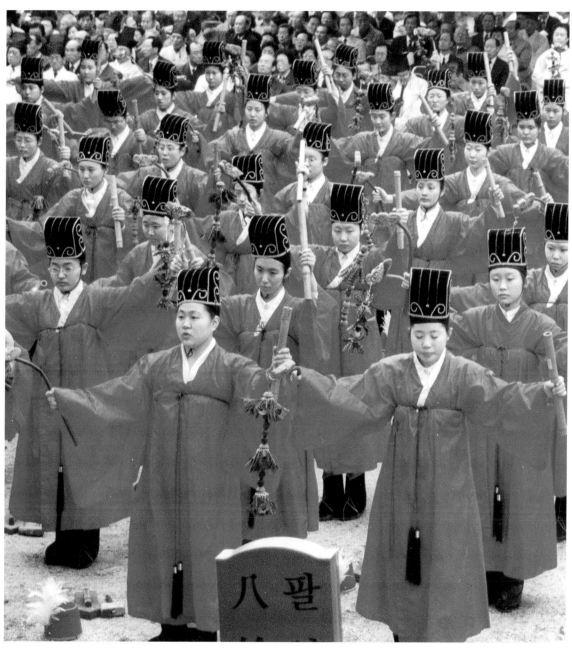

일무

강강술래

우리나라 민속놀이 춤 중에서 규모가 큰 것 중 하나가 강강술래이다. 강강술래는 전남 남해안 일대와 섬 지방에 널리 전승되어 온 집단 춤놀이로서 주로 8월 추석 세시풍속으로 이어져 왔으나 지방에 따라서는 정월 대보름날에도 행해지고 있다.

강강술래는 우리나라 민속놀이 중 여성 놀이의 대표격이라 할 수 있다. 정서가 넘치는 율동적인 무용놀이로서 한가위 밝은 달빛 아래 펼쳐지는 부녀자들의 한바탕 원무는 약동하는 생명력의 표상이다. 강강술래에는 여러가지 놀이가 있으나 주로 다음의 열네 가지 놀이로 구성된다. 느린 강강술래, 조금 빠른 강강술래, 빠른 강강술래, 남생아 놀아라, 고사리 꺾자, 청어 엮자, 청어 풀자, 기와밟기, 덕석몰이, 덕석풀기, 쥔쥐새끼놀이, 문 열어라, 가마등, 도굿대 당기기가 그것이다.

한가윗날 달이 떠오르면 백사장이나 동네 넓은 뜰에 여인들이 모여 한바탕 노는데 목청 좋은 여인이 선소리꾼이 되어 느린 진양조로 앞소리를 메기면, 다른 아낙네들은 '강강술래' 하고 뒷소리를 받으며 손에 손을 잡고 가볍게 발걸음을 옮겨 디뎌 원을 그리며 춤춘다.

'늦은 강강술래'는 한참 놀이를 진행하다가 앞소리꾼이 흥겨운 중모리 가락으로 소리를 메기면 모두 이에 맞추어 춤동작이 조금 빨라지면서 손발이 유연해지고 원이 넓어지는 것이다.

'빠른 강강술래'는 놀다가 앞소리꾼이 자진모리가락으로 소리를 메기면 이에 맞추어 두 팔을 쭉 뻗치고 뛰면서 돈다. 원무 형태는 앞서와 같으나 원이 커지고 발디딤이 빨라져 흥이 절정에 오른다.

'남생아 놀아라'는 아주 빠른 강강술래를 하다가 지칠 때쯤 선소리꾼이 조금 느린 가락의 '남생아 놀아라'를 부르면서 시작된다. 다른 사람들은 이를 되받아 발길을 늦추고 놀이꾼 중에 재주 있는 사람들이 갖가지 춤을 추는데 주로 곱사춤과 궁둥이춤을 춘다. 다른 놀이꾼들은 웃음을 터뜨리며 원무를 계속한다.

강강술래

강강술래

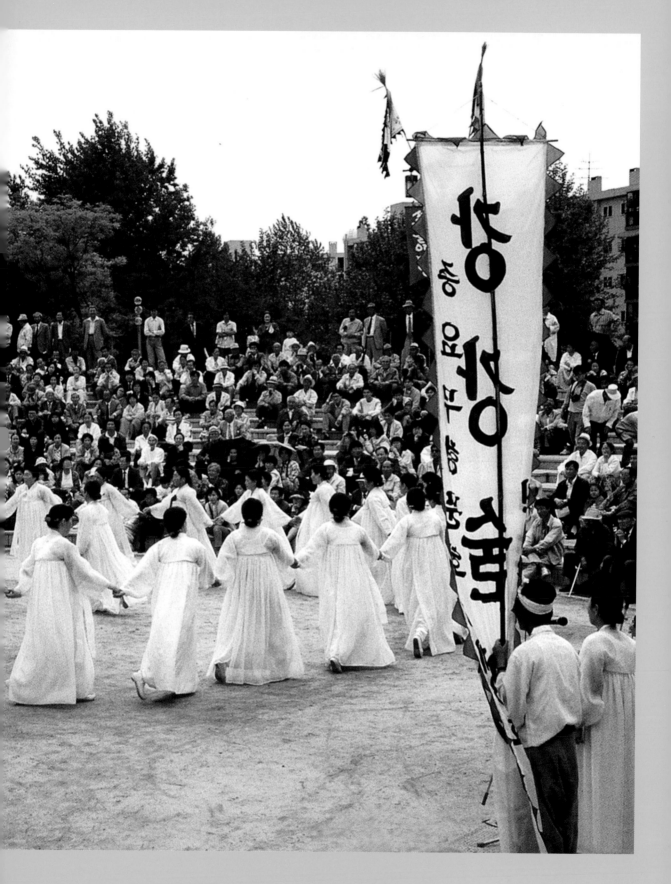

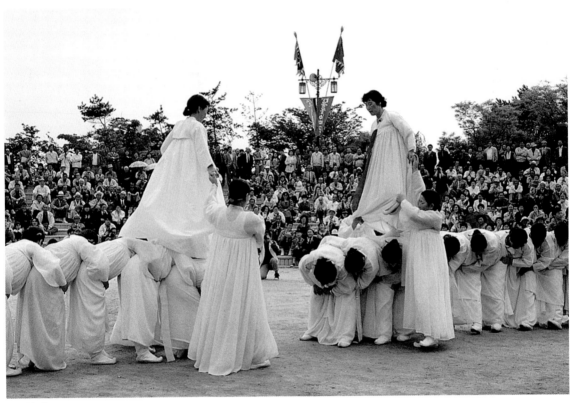

강강술래

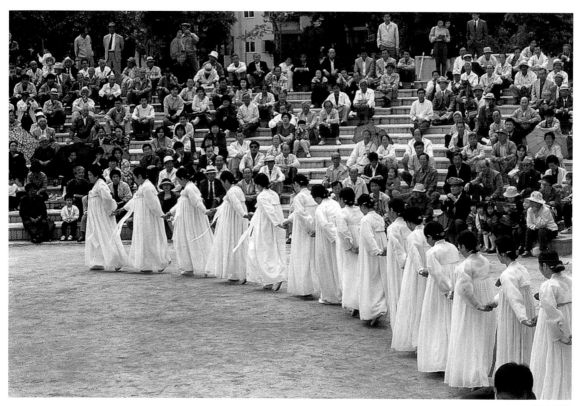

강강술래